U0116547

不只中國木建築

（修訂版）

趙廣超 ● 三聯書店（香港）有限公司

書名
不只中國木建築（修訂版）

作者
趙廣超

責任編輯
沈怡菁、羅冰英

設計 · 製作
設計及文化研究工作室

出版
三聯書店（香港）有限公司
香港北角英皇道 499 號北角工業大廈 20 樓
Joint Publishing (H.K.) Co., Ltd.
20/F., North Point Industrial Building, 499 King's Road, North Point, Hong Kong

發行
香港聯合書刊物流有限公司
香港新界荃灣德士古道 220-248 號 16 樓

印刷
中華商務彩色印刷有限公司
香港新界大埔汀麗路 36 號 14 字樓

版次
2000 年 3 月香港第一版第一次印刷
2016 年 1 月香港修訂版第一次印刷
2024 年 4 月香港修訂版第四次印刷

規格
大 16 開（200 x 250mm）212 面

國際書號
ISBN 978-962-04-3884-4

©2000, 2016 Joint Publishing (H.K.) Co., Ltd.
Published in Hong Kong, China.

序

建築藝術不應該是建築學者、建築歷史家、甚至建築專業者的專利品。所謂建築設計（architecture）亦不應該像以往的觀念，即只有「具有特殊意義的空間或結構」方可視為建築設計，其他就只是「房子」，不值一談。「特殊」的含義，可解作「最高級」、「非一般」或「不尋常」的物料和技術應用。結果，建築歷史裏最矚目的空間建設項目，往往只是標誌式建築（monumental architecture），例如規模令人震撼的大教堂、金字塔等等。

刻意將自然空間割裂出來的傳統建築概念，在 20 世紀得到可喜的修正，建築師重新考慮個人在建築空間內的定位（human scale）及人與自然的共存（human and nature）。近代建築師的成就是有目共睹的。

《不只中國木建築》提醒大家毋須在房屋和建築設計之間畫出一條界線，因為最基本的房舍也會包含建築藝術的精神和意義；「最高級的」建築文化，也可以具有「平易」、「閒適」的情調。

作者曾在法國接受教育，在本港院校執教東西方藝術設計多年，這一次利用了五年的課餘時間，用帶着感性的筆觸，替一般被視為艱澀難解的傳統建築，寫下了 16 篇平易雋永的文章。

對讀者來說，以這樣輕鬆活潑的方式去接觸中國文化，可讀性之高，當然希望「不只」這 16 章，我也謹此希望作者在這方面繼續努力。

何承天（FHKIA，RIBA）2000 年 1 月 27 日

何承天先生，香港大學建築學系名譽教授，上海同濟大學及湖南省岳陽大學顧問教授。
曾於 1983 及 1984 年度出任香港建築師學會會長，
獲頒發建築師學會嘉許狀（1988、1992）、優秀建築銀獎（1992）。
曾任香港立法會建築、測量及都市規劃功能界別議員。

目錄

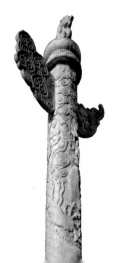

前言

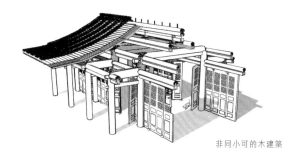

非同小可的木建築

宗教家告訴我們，世界本來完美無瑕，無憂無慮。

問題是人類的歷史卻是在「桃花源」以外開始的。

<div style="text-align:center">

據說

亞當和夏娃因為偷吃了一個蘋果，結果失去了一個樂園。

當亞當和夏娃被上帝逐出伊甸園的時候，天正在下着傾盆大雨。

亞當唯有半投降、半遮擋地用雙手覆蓋着自己。夏娃默默依偎在丈夫懷裏，

兩口子一個哆嗦顫抖，一個默默扶持，

在風雨飄搖中患難與共地組成人類第一個建築的結構——覆蓋與支撐。

</div>

　　這是在 15 世紀時流行於西方建築界的有趣寓言，看來亞當和夏娃只要吵吵嘴，這個用身體搭建的結構大概便要解體了。

　　真實的故事則是人類的祖先在草昧荒原裏浪蕩了不知多少世代，過着整天跟着可以吃的動物到處跑（狩獵），然後又被吃我們的動物到處追趕（被狩獵）的生活，直至從顛沛流離中停下來，找到一塊合適的土地，從被動的搜集生活，進而改為生產（畜牧、耕種和囤積）的新生活模式。

6

這是一個重大的轉捩點，從流竄到安頓下來至少要懂得在覆蓋與支撐之外加上安全措施——「圍攏的結構」。

換言之，便是頂蓋、柱子再加上牆壁。

這時候大約是公元前四五千年左右，每一個民族的祖先都先後從這幾個基本概念出發，開始不同的建築實驗。

我們的祖先攀到樹上、躲進山洞；地勢低的把窩棚架高，地勢高的將洞穴下掘，利用淺穴堆土，支架遮閉的原始土木工程搭建住所，除了要躲避野獸洪水之外，每個民族的祖先所盼望的顯然不僅是一棟房屋（house），而是一個家（home）。

用現在的說法——家是房屋的內容，房屋便是家的包裝。

一般人的家包裝成一般的房屋，非一般人的家包裝成非一般的宮殿或監獄，超人的家包裝成廟宇或教堂，死人的家包裝成陵墓。

各師各法，中國人用「土木」工程來表達建設的概念，西方人則利用石頭來堆出他們的家園。法國文豪域陀·雨果（Victor Hugo, 1802－1885）曾經用「一部用石頭寫成的歷史」來推許西方的建築發展。文章有價，這句話幾乎成為談論西方建築的必備「熱句」。

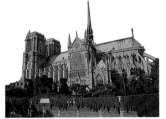

巴黎聖母院——用石頭寫成的哥德式教堂
(Notre Dame de Paris, 1163-1200)

其實，雨果的話應該是「很多個用石頭寫成的不同故事」才對。通篇盡是希臘式、羅馬式、羅曼式、哥德式、巴洛克式……一直到現代「石破天驚」的摩天大廈式樣，式式俱備。永恆的石頭，奇怪地撰寫着令人眼花繚亂的短暫風流。

12 世紀的宮殿建築模樣（宋《營造法式》）
相當於西方建造巴黎聖母院的時期，
看起來一直都沒有變

從西方的建築面貌開始去談論中國的建築，其實並沒有必然的關係，然而卻有着參考意義，畢竟這是東西方兩個最大的建築系統。

傳統的中國建築並沒有西方建築那種奇異的混亂，不過可又有着「專家說它其實一直在變，我們看起來卻一直都沒有變」的茫然，尤其是每當我們看到有些電影，不論唐宋元明清的故事都彷彿是放在同一個佈景前上演的時候。

造成「時常在變」和「時常都不變」的傾向十分複雜，天下間並沒有一條可以解釋兩個不同文化的建築實驗的公式，無論我們稱之為民族性、風格或傳統，總之就是不同。

單是房屋的概念，就已經完全不同。

我們往往可以在西方的建築上看到精美的雕刻，在中國的建築上則可以在雕刻之外找到其他一切的工藝。一本中國建築史，幾乎就是整個工藝發展史。

原因盡在建材──木頭。

在中國，但凡可以應用在木頭上的技術，幾乎都可以發生在建築上。同樣，建築的種種技術都可以應用在其他木材工藝上。

在中國，房屋只是在結構及功能上扮演房屋時才叫做房屋，在其他場合，房屋可以是任何東西。小到可以坐在上面的結構是桌椅，衣櫃可以和一個房間一模一樣，扛着走的房子叫做轎，馬車本來就是一間安裝上車輪的房間。

扛着走的房子叫做轎
（《清明上河圖》）

如果挪亞是中國人的話，就毋需焦急地等待上帝給他打造方舟的藍圖了，因為船隻在中國本來就是浮在水上的房屋。

中國建築往往只在實際營造工程上才成為獨立的部門，在整個文化意義上卻充滿「無定形」的活潑性質，活潑到竟然令人覺得它「一點也不活潑」，只好推說是某些不認真的電影佈景所惹出來的禍。

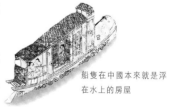

船隻在中國本來就是浮
在水上的房屋

悠悠乎「天下之至柔，馳騁天下之至堅」。中國人在幾千年來，一直利用遠比石材脆弱得多的木頭來支撐他們的家園，木頭的背後當然是有着另外的故事。

非同小可的木建築。

趙廣超 1999 年 9 月

願托喬木

古人植樹做林，截木為材。蓋房子，做傢具。生活在樹木旁，住在木材裏。在木桌上吃、在木床上睡。五行中，「木」的位置安放在旭日照耀的東方，是一切生命之源。

據說楠木要在生長五百年之後才會散發出一陣沁人心肺的清香。中國現存最巨大的楠木柱有四根，各高 14.3 米，直徑 1.17 米，怕已不只兩千年。連同其他 56 根十米高的楠木柱，一共 60 棵大樹那樣支撐起明代帝王陵墓群中最大的祾恩殿（建於公元 1427 年），走進去就彷彿走入一個楠木林裏。建成五六百年之後，帝王化成泥，唯有此木香如故。

明代謝在杭，在他的拉雜小品《五雜俎》裏提到，在中國南方的深山裏生長着不知年月的楠木，紋理細密，堅硬如鐵，非但不會腐爛，而且蟲蟻不侵。曾經有人用來做了一個木匣，在暑熱的天氣下，將一塊生肉放在裏面。過了幾天，肉依然保持新鮮色澤。

事事忌諱的中國人，卻用同樣的木材起罷陵殿起宮殿。不用說，楠木「保鮮」，自是上佳棺槨。樹木既是生命之源，也是最後的歸宿。

中國人在漢代開始用木頭造出紙張，到了宋代用木頭刻字製版，印刷在木頭造的紙張上，然後寫下整個民族的歷史。

話說紅拂女初遇李靖，眼見如此英偉真男兒，當下自剖心跡：

> 「絲蘿非獨生，願托喬木。」
> ——《唐宋傳奇》

中國人本就逕將一生托喬木。

第一章
起家
由來識字始

建立一個家的態度有兩種，其一是將自然拒諸門外，其二是與自然共處一室。

中國人將「家」托付喬木。家、庭並非一回事。

一旦木柱保留着自然氣息，樹木也會散發着家園的溫暖。

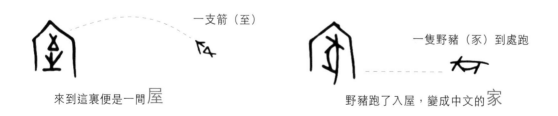

一支箭（至）

來到這裏便是一間屋

一隻野豬（豕）到處跑

野豬跑了入屋，變成中文的家

一間屋和一個家並不相同。一間屋可以數得出，一個家只能感受得到。

家

屋是泛指在地上搭建、有頂蓋有牆壁的人工結構，而「家」則是一間帶着特殊意義的屋。

因為屋內有美食（「豕」——野豬跑入了屋內，自然是等着烹調）。野豬當然不會自動爬上餐桌，所以要有一個「家」，殊不容易。

古人洞悉世情，早就知道生活「安」靜，全賴屋檐下那位持家有道的女性。

「安家」意味着穩定的溫飽和個泥土上的人工結構的真正企圖。心地在「家」裏用腦袋進一步思索只能夠用雙腳在外面走那永遠無法

無盡的關懷，這才是產生「屋」這安家則立業，古人從此得以「安」出更高級的人類文化來。否則就「安頓」的路。

起家由來識字始，在中文裏舉凡與建築和居住有關的方塊字，大部分都很象形地畫出一個屋蓋，上面凸出來的一個點，正是支撐起整個屋蓋的主要木柱。

柱 楹 樑 棟 梲 枓 栱 檐 桭 楣 桁 欄 杆

等等各個屬於房屋的名詞，縱然未必個個認得，但總看得出是用木頭做的，《康熙字典》裏「木」部的字有一千四百一十三個，其中就有超過四百個是與建築有關。

「棲」身明明白白是從「木」開始的。

家的第一點，萬萬不可掉下來，否則便會變成個

字。

大吉利是

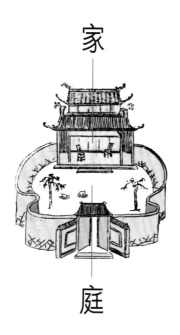

家是房屋，庭則是空地，「广」表示這個空地在屋檐之前，一內一外。

一般人家的空地用來做日常活動（家庭），帝王之家的空地是宮「庭」，群臣朝見的空地是朝「庭」。

「家庭」，意思是說一個「家」，多少要有點空地才像樣。雖然現在不單只家庭，連法庭也沒有空地了。

對以前的中國人來說，四面房屋圍攏加上中間的空地便是一個正常的家庭。

「庭」會令人想起四合院內的庭院或庭園，這片空地，和屋外的空地很不一樣，因為它是一個過濾了的「戶外空間」，過濾掉包括家庭以外的陌生人、噪音和風沙。

說「庭」是一個封閉的建築內的開放空間當然可以，但當迴廊上的木柱旁栽種一些樹木時，木柱支撐着家，樹木種植在庭裏，房屋和庭院就會結合成一個奇妙的空間組合。

如何的奇妙，且讓我們看看一根木柱和一棵樹木的關係。

當然，詩意是不適宜作這類的解剖。

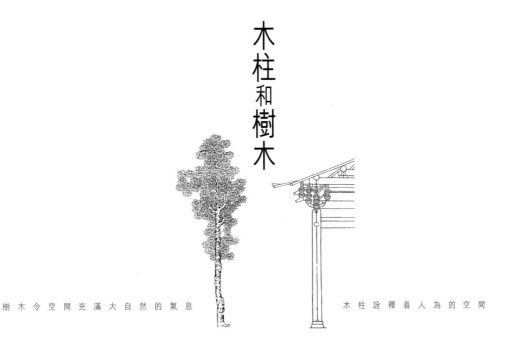

樹 木 令 空 間 充 滿 大 自 然 的 氣 息　　　　　　　　木 柱 詮 釋 着 人 為 的 空 間

木柱和樹木

人類的文明未必會和自然背道而馳。且看以下的例子：

這樣我們便不單只會在人工（建築）空間裏感到大自然的存在，同時又會在大自然（樹）的形態中感受到人為空間（房屋／家）的溫暖。

這個到底是甚麼樣的空間，實在說不上，但無論怎樣，卻是人工世界和自然世界的奇妙結合。

古人絕不可能在幾千年前就刻意地在房屋建設上表現對大自然的濃厚感情，不過整個中國文化自始至終都帶着這種情調。

說來有點不可思議，尤其是當現代人的家，連「庭」也放棄了的時候。

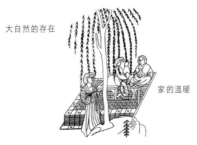

大自然的存在

家的溫暖

敦煌壁畫內的居室

第二章 伐木

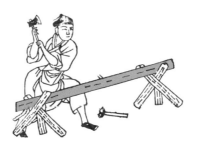

> 「當歌曲和傳說已經緘默的時候，建築還在說話。」
>
> ——〔俄羅斯〕果戈理

幾千年來，偉大的有巢氏還在說話。

現在大家都認為「他」是無數人，是長時間演變之後所附會出來的人。但我們寧願相信真的有一個像有巢氏那樣偉大的人物，帶領我們從穴居走上利用木材的建築之路。這樣，我們的建築便可以更添幾分神秘的魅力了。

「伐木丁丁，構木為巢」，並不是中華民族的專利。若非寸草不生的沙漠（架篷帳）或冰天雪地的荒原（鑿冰窟），每個民族都會利用木材來開始構築他們的房子。在各個民族均紛紛由木材過渡到木石並舉，甚至完全改為磚石結構時，唯獨中國人卻由始至終都一直鍾情於木材的應用（一幢建築物，木材往往佔材料百分之七十，或更高的比例）。

叮

叮

叮

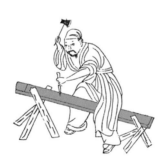

幾千年下來，木建築已變成中國建築的同義詞，並且廣泛地影響着鄰近的國家，在以石頭為主的西方建築以外，形成一個獨立自足的建築傳統。

單從材料的選擇來看，石頭需要挖掘和開採，木頭需要砍伐和培植。一個帶着開拓色彩（石礦），一個傾向於配合自然（植林）。

以農業作為生產基礎的中國，歷代典籍都詳細羅列各種木材的用途和官方的植林方案，一般平民百姓則以自己的能力和經驗進行貯材的計劃。

「儲上木以待良工」，假如我們想像一下，當一個中國農民打算籌建一幢房子時，藍圖上的第一個點，往往是始於木材的幼苗，這個藍圖需要的是悉心灌溉。

種出來的

沒有人比農民更加瞭解土地，他們在土地上種出五穀糧食，
種出棉麻衣織，種出舟車器皿，居然也種出房舍家園來。

跟國家的龐大工程並沒有太大分別，只是農民的建築計劃可包括更多的耐心和等待。
由一顆種子到安居樂業是漫長的盼望，在樹苗抽條長大的日子裏，農民會利用農閒的時間，
在晨曦和黃昏，到河灘用扁擔將適合砌地基的石子挑到預定的範圍內整平。

「基業」對每一件事都是重要的，農民可以好整以暇地慢慢挑選最好的石子，因為用
來做椽子的樹苗至少要五年才能長成，一般樑柱要十年，較理想的品種甚至要二十年方可
成材。對�代人來說，這種貯材方式，實在漫長得令人吃驚。幸而很多時候，父親的一代
往往已預先替自己的兒孫種下良木，連同寶貴的經驗留給下一代，一代一代地傳下去。

「伐木不自其本必復生」（《國語·晉語》），根本不移，薪火相傳。

從運材挑土，到燒磚作瓦，整個家庭的成員都為共同的幸福而努力。民間代代相傳着
一些經驗累積出來的口訣，幾乎每一個中國農民都是業餘的建築師，其中都有一兩個擅於
修建門窗之類較複雜結構的能手，一幢又一幢地築建出整個村莊來。

「中國農業以精耕細作聞名於世，直到今天還以佔世界百
分之七的耕地養活了佔世界百分之二十二的人口。」
—— 蘇秉琦（現代著名考古學家）

鄰里倫理

都可以讀出來

直到今天，沿着長江上游，依然可以看到用這種方法建成的小村落，人丁單薄的家庭會按能力分期施工，春天先豎起屋架，等到秋收農閒的時候才平頂蓋瓦，又或者邀請左鄰右里來幫忙，通力合作把房子完成，這種可貴的互助精神，在中國農村並不罕見。

較大型的建設固然是由城鎮聘請工匠來修建，否則一般農村的建設活動還可以邀請附近村莊的親友前來幫忙。來自溪頭、水尾，來自五里亭、七里店或十里舖，總之就是不太遠。

假如農村建設所用的主要材料不是木材而是石頭，涉及的開採技術和勞動力，就恐怕非三家村的農民所能應付。中國傳統的緊密倫理關係，也許亦會因建築材料的不同而改寫了。

資源 和 技術

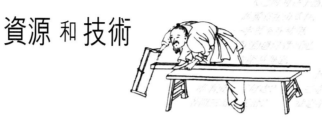

「周原膴膴，菫荼如飴。」（《詩經》）

周代的土地豐腴肥沃，連苦菜也帶着甜味。

三千多年前的黃河中下游，氣候溫暖濕潤，土地肥沃到苦菜也甘甜，林木當然茂盛豐富。

周王朝的頭號人物是文王，第二號人物是武王。「文治」排在「武功」之上，明顯表示「各有所安的囤田耕種」，比擴張征討更適合這個民族的性格。

始於周代的「井田制」並沒有持續很久，類似井田的格式可一直存在於建築的平面圖裏。
居中的是公侯擁有的田地，是 塊由八戶人家共同耕種的「公」地。公家、公共、公眾的。

井田

木製的耕具在土質細密鬆軟到可以在風中飄揚的黃土平原上輕快地操作，一棵棵樹木變成一根根豎立在這片土地上的木柱，然後變成一間間的房屋。有些人因此而認為，古代中國建築在木料方面的突出發展，是因為石材缺乏的關係。

木材豐富縱或有之，石材匱乏卻未必盡焉，整個華夏文化所覆蓋的範圍並不僅只於黃河流域。長江兩岸以及其他地方都不乏良好的石材，然而散佈各地的建築遺跡卻顯示中國建築依然是以木結構為主。

資源是否豐富和技術水平的高低，並非我們想像那樣理所當然。

匠心獨運的伊斯蘭教建築師做出最好的示範給我們看，最優雅動人的水池並不是在水源豐富的地方，而是出自他們那個滾滾黃沙的世界裏。

公元前一千五百多年，繼承邁錫尼人入主巴爾幹半島的古希臘民族，在石材遍佈的環境靜待了八百年，
直至從古埃及人那兒得到技術的啟發之後（約公元前 7 世紀），才興致勃勃的在石頭上大展拳腳，興建神廟。

資源不可或缺，技術更加重要。尤其是方便而又實際的技術。

也許讓他來說說看，他是一個古代中國的農民……

我是個古代中國的 農民 。

我長大了，在成家之前決定先造一間房子，一間為我將來的兒子做的房子。

我早看準了一個又方便、不當風、水源又好的地方，風好水好自然泥肥，泥肥自然樹盛，哪怕少了起屋的木材。「千年柏，萬年松」，要不然我可以和家人到山裏拖回來，一次一棵，總有着落。

「草木未落，斧斤不入山林」，夏天農忙，天氣又潮溼，砍到的材料準生蠱蟲蛀，這刻秋收剛過，正好入山拖木。我的叔父是個木活能手，他已經答應來幫忙。一切順利的話，在明年春耕落種之前就可以完成整個屋架，到時先用茅草蓋頂圍牆，將就應付着，然後再慢慢儲錢鋪瓦裝修，我選的地方當陽，將來一定要開幾個大窗，以後我的孩子盡可以在光猛的窗前念書寫字，圖個好出身。

那時候，討個媳婦，添幾個孫。我看準的地方，旁邊還有大塊空地，足夠給他另造一間屋。或者搭個架子伸開去便多個房間，不愁住不下。

我喜歡幾代同堂，過得熱熱鬧鬧。所以，我挑的屋地，就在我老爹的房子旁邊。

當金屬鐵器工具還是雛生階段的世代，處理木材的技術明顯地表現得早熟，木材自然就成為最理想的主要材料（比起石頭，實在容易處理得多），也就順理成章地成為建築的主流。

也許我們又會有疑問，在幅員廣闊的中國，山巒阻闖，這種「主流」是如何流向大江南北的呢？事實上，木結構只是一個總體的概念，眾多不同的地域、民族的建築所呈現的不同面貌，還在等待一種強大的黏力，才能匯集成為一個「中國建築」的大系統。

這種黏力是文字，以漢族為主使用的 文字 。

第三章 文字

一撇一捺寫出來

中國好大，要維持一種「共同的觀念」，唯有文字。

bei mir zu hause	（德）
a casa mia	（意）
my home	（英）
ma maison	（法）
у меия дома	（俄）

在擁有 56 個大小不同民族，超過二百種方言的中國裏，只有一個寫法：

我的家

有一種現代的強力黏合劑，只要將膠劑分別塗在破裂的物品的斷面上，稍等一會然後拼合，斷裂的東西便可黏合如初。

歷史也有她的黏合劑，一邊塗的是「強力政治」，一邊塗的是「統一文字」。

英國歷史學家湯恩比在《湯恩比眼中的東方世界·符號與意義》中指出，西方文字源自古拉丁字母，在後世衍生出不同的獨立文法系統，導致本來毗鄰相依的地區，因為語文的差別而成為不同的國家。

文字在西方世界切割出各個不同的地區文化，而在中國則恰好成為不同地區文化的結合劑。

促成南轅北轍的民風融合起來成為多采多姿的中國建築體系，很可能是一個人的功勞，他是中國第一個皇帝。

秦始皇（公元前 259 – 210 年）的千秋功過，難以定論，他對知識分子沒有甚麼好感（焚書坑儒），但至今仍困擾着西方的文字統一問題，卻在他短暫的任期中完成。

公元前 2 世紀，秦始皇統一江山，隨即展開有計劃的都市建設，古籍記載：

「秦每破諸侯，寫放其宮室，作之咸陽北阪上，殿屋復道，周閣相屬。」（《史記·秦始皇本紀》）

徵集天下每一個地方的巧匠良工，重建六國諸侯的宮室，公元前 2 世紀的咸陽成為人類的第一個建築博覽會，展覽着當時天下各國最優秀的宮殿。各地的建築技術精粹，連同文字就從完善的公路網（馳道）輻射到國家的每一個角落。

「上京赴考」一直都是民間故事的永恆主題。古代中國文風之盛，任何國家都瞠乎其後，各地的精英經過多年苦讀，又陸陸續續地再匯集到京師來。

統一的文字在這個面積廣達九百六十多萬平方公里的國家起了極奇妙的維繫作用。早期的楚文化、魏晉南北朝、南北宋、關外入侵、關內割據的勢力，都足以令中國一再站在無可挽救的分裂邊緣上，將裂縫黏合的就是文字。

不同的口音並不妨礙文字的同一涵義和精神，周代的禮制，春秋時代的儒家思想，道家的大自然哲學，而至佛教的人生觀，黃河流域的中原文化通過統一的文字寫在每一個中國人的心靈上。當然，同時也一一寫到建築的每一個角落上。緊接秦代的漢王朝，就為中國古代建築寫下成熟燦爛的第一頁。

漢字（文化）一直寫到日、韓、越南及南洋等地，最後就形成了東亞中國文化的大系統。
與文字同步進行統一化的還有度、量、衡等項目。普遍認為中國建築的標準體系是始於唐代，完成於宋代。
其實遠在秦王朝時已經打下良好基礎，到日後面對具有強大滲透力的外來文化時，
得以發揮強韌的綜合、融合力，而不會出現根本的改變。

線

條

「建築其實是在天空中勾劃着立體的線條。」

奇怪，建築要等到現代的金屬框架結構上場，
用冰冷的聲音來宣佈這個帶着詩意的結論。

建築和線條的關係其實一直都非常密切，
加洛林王朝（Carolingian）的字母和哥德式
（Gothique）字母就和當時的建築分享着同樣
的美學結構。

哥德式字母

哥德式教堂

　　每一個曾經接觸過中國書法的人，都體驗過漢字結構那種在平面上創造立體的「空間」意趣，都聽過書畫家強調「線與線之間」的流動、魅力和神韻才是書畫藝術追求的空間所在。

　　對中國人來說，這種神秘的魅力並不陌生，傳統中國的木框架建築，從豎起一根木柱，架設一條樑枋，到楣檁桁椽，無不是書畫家所說那樣，一筆一劃，一撇一捺地「在天空中勾劃」着，大家本來就活在優雅的筆劃之中。

「書法的影響竟會波及中國的建築，好像是不可置信的。這種影響可見之於雄勁的
　骨架結構，像柱子屋頂之屬，它憎惡直挺的死的線條，而善於處理斜傾的屋面，
　　又可見之於它的宮殿廟宇所予人的嚴密、可愛、勻稱的印象。
　　骨架結構的顯露和掩藏問題，等於繪畫中的筆觸問題。
　　宛如中國繪畫，那簡略的筆法不是單純的用以描出物體的輪廓，
　卻是大膽地表現作者自己的意象，因是在中國建築中，牆壁間的柱子和屋頂下的棟樑楠椽，
　　不是掩隱於無形，卻是坦直地表露出來……
　　……只要看一看中國字部首的優美的斜傾像屋頂，當可見這不是純粹作者的幻想。」

<div align="right">——林語堂《吾國吾民》第八章</div>

　　林語堂先生對推廣中國文化不遺餘力，一再強調中國建築和書法在線條韻律上的共通點，無論這些有趣的觀點是否屬實，中國人擅於處理線條結構的趣味，卻是顯而易見的。

材皆可造

「材，木挺也。凡可用之具皆曰材。」
（《說文》段註）

小徑材可以聯結成為大材。大材損耗，即可截為
短材應用。
最難堪的是小材無故大用，大材無辜小用。

「十年之計，莫如樹木。」（《管子》）

一塊山野木材，經過砥礪琢磨，可以搭建成草寮、
房屋、華廈，甚至成為最高級的宮殿。

「百年之計，莫如樹人。」（《管子》）

一個山野農民，只要肯努力向上，躬耕苦讀，也
可以經過重重選拔，直至晉身朝廷。

栽種、培養、鍛煉和發揮，木材如是，人才亦然。

理論上，凡木材都有適合發揮的價值，當不上樑柱桁架可以造窗櫺障板。

甚麼都不成，種在庭前園裏招風弄月可也。

廟堂裏，不是構件的木材而依舊受到重視的，是居中的木雕佛像；社會裏，甚麼事情也不做而又受到讚揚的人，通常部是清高的隱逸之士（!）。

現實中，總有些貴重到「甚麼都不適宜」的事物和清高到「甚麼也不做」的人物。說它「無用」，一點也不錯。

「貴重」和「清高」沒有甚麼用，除了令人嚮往。

中國水墨畫裏巍峨挺拔的高山，很多時都會隱沒在氤氳雲霧裏，這種手法叫做「收攝」——放出的情感到最後還是「含蓄」一點好。

用同樣的觀點去看最高水平的木建築，就不難感受到那種「返回自然」的情調了。而巧合地「歸隱田園」亦成為身居要職的知識分子的普遍心態。在累人的官場俗務之餘，向掛在牆上的水墨山川投以嚮往的一瞥，感受出世的情懷，陶冶含蓄的素養，對中國文人來說，在「有用」的世界對「無用」的世界嚮往，正是一種完整人格的「寄托」。

看來人才和木材的確有相同之處。

小木散材謂之「柴」，有用之木為材，無用之木為柴。

最不濟的柴叫做「廢柴」，當不在「材皆可造」之列。

「凡木可分正木與腳木……腳木有八病，
即空、疤、破、爛、尖、短、彎、曲。」（《營造法式》）

起點剛好也是**歸宿**

　　自然的有機物料都會帶着一種與生俱來的生命形態。成功的藝術品或多或少都在反映或配合着這種生命的意象。

　　古希臘神廟石柱上的凹槽，大小剛好可以容納得下一個成年人的背部，令人看上去就多了那一份蘊含生命的親切。

　　明代製磚業起飛，一般磚頭的尺寸，每以雙手拿起來「剛剛好」的感覺來定厚薄和重量。現代科技早已打破結構與形態的比例限制，計算機及腕錶之類的產品可以不斷縮小和袖珍化，最後大都還是保持在「剛好」的形態上，因為「剛好」令人歡愉（enjoyment）。

　　一根木柱和一根石柱的分別，除了重量和價錢之外，也在於它「剛好」是一棵樹木的形態，是大自然替我們的家預先設定在一個「剛好」的系數上。

　　樹幹剛好是棟樑，彎曲的木料剛好成為月樑，截下的梢枝也剛好充作椽子鋪頂，高低疏密，不知不覺的，**剛好**長成一間屋。

19世紀初的西方社會曾經掀起過一陣田園風，藝術家都殷勤地表現着鄉村和自然的景致來舒緩新興都市的繁囂壓力。一路遠離，一路緬懷，直到今天。

這種情懷，在中國有着更悠久的傳統，樸素簡單的建築，在中國文人畫裏，既是人生的起點，也是生命的歸宿。

房屋在傳統的中國山水畫中所佔的比例很少，但卻不可或缺。因為這些好像藏寶遊戲般隱藏在山川裏的簡樸居所，正是中國藝術家企圖與大自然融合的情感表白。

　　　　　　　　　「唯恐入山不深」，請慢慢找。

第四章

以鳴得意話

高台

河北省磁縣南響堂山隋代石窟石刻
—— 《梁思成文集 · 卷一》

銅雀台，夯出來、唱出來，以鳴得意話高台。

中國建築的高峰不在高處。

神的空間固然盡善盡美，中國人卻認為大未必佳。

銅雀台

折戟沉沙鐵未銷，自將磨洗認前朝。

東風不與周郎便，銅雀春深鎖二喬。

——〔唐〕杜牧《赤壁》

詠赤壁的詩詞很多，以杜牧這一首最著名，「銅雀」是三國時代曹操修建的高台。

話說建安十二年冬，曹操率領八十萬大軍，浩浩蕩蕩地沿着長江南下，打算一舉殲滅蜀、吳的聯軍。在進攻前夕，曹操對群臣誇下海口：

「今番得手之後，老夫定必一併迎娶大小二喬兩姊妹，養在新近在漳水河畔落成的銅雀台上，安享晚年，就心滿意足了，嘿……嘿……」

兩個江南美人都是別人妻房，大喬是孫策夫人，小喬下嫁東吳大將周瑜。

嘿……嘿……是曹操不可一世的笑聲。

正當曹操豪氣干雲地高唱着「對酒當歌，人生幾何？」時，一陣東風就把他苦心經營的連環船燒個透頂，也一併吹散了大小二喬的厄運。曹丞相，人生幾何？逃之夭夭。

好一個「銅雀春深鎖二喬」。文學替硝煙烽火的三國時代平添了一幕戲劇性的浪漫故事。被描寫成亂世梟雄的曹操，文韜武略，自然未必會用江山來做美人的籌碼。然而，顯示當年曹魏赫赫軍威的銅雀台，可確有其事。銅雀台歷經曹魏、後趙、東魏、北齊，一路修建加高，直至明朝末年才毀於洪水，遺址就坐落於今天河北省臨漳縣（河北臨漳縣古鄴城）內。

「……吾今新構銅雀台於漳水之上，如得江南，當娶二喬置之台上，以娛暮年，吾願足矣。」（《三國演義》第四十八回）

「……西台高六十七丈，上作銅鳳。窗皆銅籠，疏雲日幌，日出之初，乃流光照耀。」（《鄴中記》）

銅桮內的高台

戰國銅桮

觀四方而高日台（《爾雅》）

三千年的中國歷史裏，至少有一千年的時間，

高台一直都是古代建築的主流。

大力夯出來

(音 hāng)

以人力反復將工具（夯具）提起和降落，
利用其向下衝擊力將泥土（地基）壓實。（《辭海》）

高出地面的夯土高墩為台，台上的木構房屋為榭，兩者合稱為台榭。

夯土的建築技術由來已久，可以一直追溯至新石器時代。乾燥的中原土質乾硬幼細，
稍加夯壓便可成台。後來又發展出分層灌以糯米汁夯實，疊疊而起，乾透之後，更加堅硬
如石。

《易‧繫辭》裏記載堯的宮室是「堂高三尺，茅茨不剪」（台基在古代叫做「堂」），
意思是一座築在三尺土台上的樸素茅房。

當時是記載中的美好大同世代（約公元前 24 世紀），儉樸務實如帝堯的宮室，用參
差的茅草搭建的草寮，也得比別的高三尺。

爾後帝王及特殊階級的屋宇，一直都是以堂的高低來識別。

三尺、五尺、七尺、九尺地按等級遞增，平民則貼貼服服地在平地上。

「天子之堂九尺，諸侯七尺，大夫五尺，士三尺。」（《禮記》）

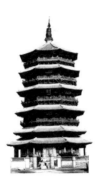

中國現存最高的古建築是 塔，在昔日是堆積得像山一樣的高台。

高台建築的高峰期是由春秋到秦漢，那是諸侯擾攘的時期，每個獨立勢力都競相以高台標榜自己的實力，和現代各大企業以高樓大廈來顯示財雄勢大的情況沒啥分別，於是台能多高便有多高了。

> 「自春秋至漢代的六七百年間，台榭是帝王宗室常用的建築形式。
> 最早的台榭規模不大，有柱無壁，作眺望、宴飲、行射（榭從射，有軍事建築的意義）之用。
> 發展到春秋時代，地方勢力競相追求雄偉的建築形象，
> 採取倚台逐層建房的方法以取得宏大的外觀。」
> ——《中國大百科全書‧建築卷》

台榭有時築於天然高地，有時於人工夯土台上，有時更在台上加建較小的台，居高臨下，氣勢逼人。在樓閣出現之前，台榭既是政治威儀和軍事實力的象徵，同時又具有防水漫淹，保持建築結構通風乾爽、接收陽光、防衛瞭望的實際功效。

《五經異議》說天子有三台：靈台以觀天文，時台以觀四時施化，囿台以觀鳥獸魚鱉。諸侯可以築時台、囿台，看風景魚鱉，但不能夠有天文台。看天，當然是天子的專利。

夏桀有 瑤台，商紂有 鹿台，周文王有 靈台。

舞榭歌台，歷史上的好皇帝、壞皇帝都少不免來個「高台榭，美宮室，以鳴得意」（《國語‧楚語》）。

齊聲唱出來

捄之陾陾（音俱）度之薨薨（音轟）築之登登削屢馮馮（《詩經‧大雅》）

陾陾……薨薨……登登……馮馮。都是盛載、搬運、傾投泥土、修築鑿削牆壁的熱鬧和聲音，萬人齊唱、鼓聲不絕的壯大場面。

《淮南子》裏面說「今夫舉大木者，前呼邪許，後亦應之；此舉重勸力之歌也。」邪（音耶）許即是——Yeah-Uh——之類的齊聲吶喊。

如果說房屋是種出來的，那麼高台便是唱出來的了。

周天子廣得民心，歌聲自然愉快激昂，與靈台一起唱入雲霄。

吳王夫差不惜與大臣（伍子胥）吵架，一意孤行，為慶祝得到西施而建姑蘇台。氣得伍子胥把眼睛也剮出來，摔到宮門上，據說以後大門上的圓釘，其中兩顆便是他的眼珠子，圓滾滾的要看吳王的收場。築建姑蘇台的夯歌就恐怕悲愴得多了。

漢武帝動不動就修建**通天台、通聖台、柏梁台**，想念太子時就來個**聖思台**。當然也包括上面提到曹操那個很有「夫差」作風的銅雀台。

凡英雄者，少不免要當眾豪邁，秦始皇就起了一個四十丈高的**鴻台**，彎弓射飛鴻（《三輔黃圖》）。他的**阿房宮**更不得了，僅是前殿已經可以萬人齊集，實在巨大得驚人。

「東西五百步，南北五十丈，上可以坐萬人，下可以建五丈旗。周馳為閣道（架空走廊），自殿下直抵南山。」（《史記‧秦始皇本紀》）

歷來都不斷有人埋怨楚項羽把阿房宮燒掉，其實就算楚霸王不發火，阿房宮料亦難逃湮沒的下場。按不論東方或西方，每當新舊政權更替時，都會有燒毀上一個朝代的建設，以示新開始的習慣。只不過西方帝王象徵式的一把火，在中國則硬是要徹徹底底地燒掉（把上一個朝代的「王氣」根本處理而後快）。於是，古代所興建的大小高台都無一倖免。包括這個動員七十多萬人，一起

陾陾……薨薨……登登……馮馮……

耗盡四川山巒林木的阿房宮（其實只是整個建築計劃的前殿），被大火足足燒了三個月。在兩千多年之後，只剩下今天西安市郊的一個面積差不多七十萬平方米的廢墟了。

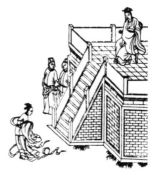

《列女傳》內的高台

走下高台才是高峰

　　亂哄哄的諸侯干戈，在魏晉的清談聲中偃旗息鼓。古代的「高台熱」在群雄割據邁向大一統的氣候中回落，個別高台的政治威儀象徵逐漸由整個城廓所代替。與天比高的壯志變成了橫向展開的雄圖偉略。

　　將高台這種凝聚在一個點上的建設代之以全面性的都城計劃，情況類似將一棟實心的高樓拆開變成一群分佈在平地上的建築一樣。這種做法無論在經濟效益、施工方便程度上都大大提高了建設的效率。於是在秦漢之後，高台建築就開始逐漸走向較平緩的群體建築結構，古代建築技術伊始邁向成熟。

　　企圖用規律來瞭解歷史的發展並沒有甚麼好處，這一次傳統中國建築真正的「高峰」就選擇了在「平地」上演。

　　高峰當然便是令每一個中國人都感到愉快的大唐帝國了。唐玄宗本來也打算起個望月台與楊貴妃雙雙過一個騰雲駕霧的中秋，最後亦因為安祿山搗亂而作罷。

　　自此，中國建築的高台「意識」就被制約在群體建築的佈局之內，為相對地突出主體建築的氣勢而設，或是用來強調景觀的中心點和遠眺守望而應用。

　　唐代之後將臨水或建在水中央的建築物稱為水榭，但已是一種和當初講求氣魄的台榭完全不同的觀賞性建築類型了。

　　當中國建築由高台緩緩下降至平地，然後向四面展開時，西方人在建築技術開發的過程中，正不斷向高空發展。鬧哄哄的，我方唱罷你登場，大家擦身而過，走向不同的方向。

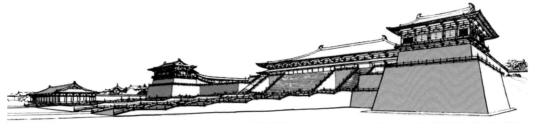

兼具高台和群組氣魄的唐代宮殿建築大明宮含元殿復原圖。此殿建築於龍首原高四丈多的高台上，殿前有三條七十餘米長的龍尾道，壯麗巍峨。

神的空間

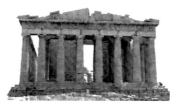

雅典巴特農神殿

古希臘人說，太陽神阿波羅座下有九位司職各種文藝美術的繆斯女神（Muse），後來專為她們寵幸人間而設的建築物就是「繆斯庵」（Museum——藝術館）。

建築不但容納藝術，同時也是藝術。

建築有很強的綜合力（將不同種類的藝術弄到一起的能力）。牆壁繪上壁畫，樑柱變成雕塑，門窗加上圖案浮雕，中國人甚至連文學也可以在楹聯匾額上發揮出來，再者建築物的內外空間，也可以展示及上演各種類型的藝術。

縱然這樣，建築物本身仍很少像繪畫、文學那樣帶着強烈的「情緒」效果，我們至少不會貿貿然對着一棟建築物「悲痛」或「狂喜」一番。原因是建築是一個和世俗生活連結的空間，也正是這種「現實性」，建築藝術就「正面」地表現着每一個時代的生活習慣、技術水平以至精神信仰的面貌。

既然建築和生活的關係這麼密切，我們也因此可以從建築物與實際生活的距離去理解不同的建築形式和風格。距離越大，效果就顯得越超現實。

建築的目標一旦是彰表非人間（超人）的力量時，建築效果就會以凌駕一切的姿態從環境（自然）中突出，發揮懾人的超自然力量。仰望着這些龐大的建築，令人感到無比的偉大，也令人感到震撼和壓迫。

想像一下，10 世紀時擁擠在哥德式教堂腳下那些人畜同住的簡陋房子。建築在這種情況下，完全是屬於神靈的。

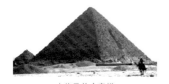

古族及的金字塔

嚴格來說，碩大的金字塔並非建築（因為裏面並沒有合理的建築空間），而是一個用建築技術所製造的超級保險庫，埋葬在裏面的是帝王（法老）的無限權力和整個民族的精神信仰。

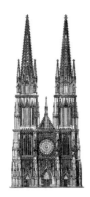

中世紀歐洲的哥德式教堂

經過無情戰火洗禮之後的歐洲，大教堂粉飾得好像一個碩大無匹的珠寶箱似的，在滿目瘡痍的窄街小巷中向上飛騰，象徵超人間的宗教力量，給予長期飽受戰爭蹂躪的平民百姓，對生活的信心和盼望。如果說金字塔是一個保險庫，大教堂就好像一本立體的聖經，一本全城人都可以走進去的聖經。

大未必佳

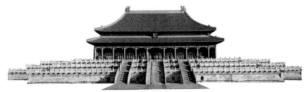

故宮太和殿

西方建築藝術的最高成就，體現在他們的宗教建築（教堂）上，而中國人的建築藝術則在最高等級的府第（宮殿）上得到最大的發揮。

在中國，「人」與「神」所居住的地方，在本質上根本就沒有分別，佛寺的「寺」，沿於官方的行政機構。道觀的「觀」字，則帶着瞭望的意思。

釋門、道士縱然崇拜對象不一，建築格局卻相同，神靈居停活動的「家」和人的家同樣有前堂後院，亭台樓閣，一樣有花園水榭。歷來都有富人將府第捐獻出來作為廟宇的例子，亦有人住進寺觀的情況出現。私人在家設置靜室佛堂，功能和意義與親臨廟宇完全一樣。佛道講的是心性祥和，故名寺古剎並沒有周日例會，並且大多遠離繁俗的鬧市，隱遁在郊野和高山之中。一般在鬧市的廟宇，除了供大家崇拜之外，兼具世俗的市場功能（廟會）。

從民間建築發展出來的帝王宮殿，帶着很濃厚的現實性。代表最高權力的主體宮殿固然巍峨壯麗，然而就算以最好的材料和最精巧的技術（一部中國建築發展史，幾乎就是一部中國的手工藝發展史）來建設皇帝寢室，並不見得會比一般尋常百姓的房間大很多。

倘若不理解「傳統中國建築空間的尺度，是以人的現實需要來釐定」的話，我們大概會對清代高宗皇帝（乾隆）精心經營的三希堂大惑不解了。用「龐大」來「震撼」別人猶自可，自己生活的空間，還是以「精」和「雅」為尚。

在很長一段時間裏，中國人並沒有刻意將建築視為藝術的一種。「刻意」包含着違反自然的人為成分，在漢字裏，「人」、「為」併在一起便是「偽」，為人所不取。建築於是就在人工和自然中間，發展成為一種人神共存的面目。

> 「南朝四百八十寺，多少樓台煙雨中。」（杜牧《江南春》）

在同樣的空間裏，既縈繞着宗教的永恆意味，也傳出嬰兒呱呱墮地的生命呼聲。神的空間，人的尺度，這便是中國建築。

「西方人心目中的美術，只有繪畫為中國人所承認。雕塑、建築以至工藝品都被視為一種匠人的工作，藝術是詩意的（情感上的）而不是物質上的。」（〔英〕弗萊徹）

養心殿三希堂
清高宗弘曆（1711-1799）以收藏東晉書法家王羲之的《快雪時晴帖》、王獻之的《中秋帖》及王珣的《伯遠帖》來命名三希堂。由兩間小閣組成，每間只有四平方米，楠木雕花窗格中間夾透地紗。

第五章 標準

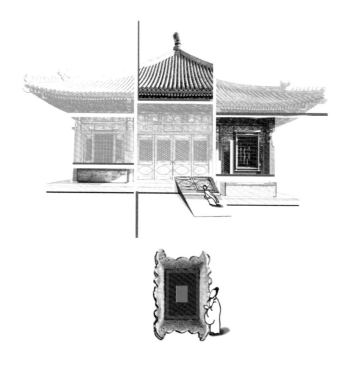

唯有中國實現過

標準唯價錢，都靠一部專書和一個單位。

換房子如換衣裳，效率高的結果是建得多、拆得快。石頭當木頭。

「至今為止，世界上真正實現過建築設計標準化的只有中國的傳統建築。」
—— 梁思成《中國建築史》

標準的價錢

建築要標準化，基本上是要對材料的性質和施工的步驟有透徹的瞭解，匯集各種不同的技術，制訂出一套大家都認為最合適可行的辦法，此外當然少不得的還有……標準的價錢。

價錢不標準，工匠怎會樂於拿出壓箱的手藝，愉快地參與?!

話說古代中國的國家工程，一直都是採取徭役制（政府按地區人口戶籍來抽調人丁），民間百姓面對強制性的服役，談不上有何積極性。唐代安史之亂，各地人民四散逃荒，戶籍制度難於維持，連帶徭役制也陷於癱瘓。當局為了招徠技術人才，於是就實施了一種妥協性的「和僱」招工制（公開招募或官民雙方議定工酬）。這種兩廂情願的方法，果然有效地提高了工匠參與勞動的興趣。

到了宋代，政府更採取「能倍工即償之，優給其值」的獎賞政策，生產及營造業受到鼓舞，越發蓬勃起來。龐大的生產工程要求運作效率，分工越來越細。為了適應不同等級及酬勞，手工業生產以及各種營造工程，就此走上整體規格化和等級化之路。

誕生標準和制度的母體，原來是一片混亂。

建築要**標準化**並不困難，只是唯有**中國**實現過。

「標準」顯然不妨礙天才的發揮，反而可以使不是天才的水平不致太低。

真正需要憂慮的是僵化。僵化，誰都害怕。

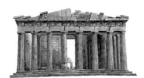

1914年德國工業界在科隆召開大會，議題是生產設計標準（Typiserung）。正反雙方激辯不休，結果大家都知道，德國憑着「標準」的效率，在短短十年間就「超法趕英」，成為歐洲工業強國。

標準化沒有甚麼不好，大家正在看這本書就是標準化的印刷，否則成本恐怕要昂貴百倍。

用標準的字體印刷出來的書籍，也不會妨礙我們對知識的好奇和感情。

歐洲文藝復興之所以那麼興旺，某中一個重要原因就是人人有機會接觸用標準字體印刷出來的書本。

巴特農神廟就是一座基本上依據標準規格來興建的建築。

《營造法式》
中國建築史上最重要的著作

《營造法式》背景

北宋中葉，皇家率先進行各種宮庭園囿的鋪張建設，舉國上下都刮起一陣揮霍強風。

宋仁宗時期，開先殿有一根柱損壞了，當時負責的官員舞弊營私，虛報物料費達十一萬七千多緡（一千一百七十萬文），照當時稅收比例，整個國家庫房的全年總收入只勉強抵得上一千根木柱，可謂貪污到家。

這個正是《水滸傳》內所說那種「逼上梁山」，也是包青天和貪官污吏角力的時代。到了著名的改革家王安石拜相，眼見國家財政每每因為「不知法度」（胡亂花費）而陷於困境。加上唐末戰亂，林木大量損耗，為了防止經濟進一步崩潰，於是逕將工程營造撥入在理財的範圍，嚴加監管。

《營造法式》就是在這種環境之下出現的建築工程指導大全，由宋代國家工程總監（將作監）李誡負責編修，至今仍然是中國古代最完備的建築百科全書。

公元 1093 年中央第一次指派專人編修《營造法式》，但內容及編制混淆凌亂，形同虛設。五年之後（1097）李誡奉命重修，這一次歷時三年成書（1100），然後頒行各地。《營造法式》在北宋滅亡後一度佚失，幸而在南宋紹興十五年（1145）被尋回。

內容

全書三十四卷，將營造工程清楚地分為：壕寨、石作、大木作、小木作、雕作、旋作、鋸作、竹作、瓦作、泥作、彩畫作、磚作、窯作十三個工種。將傳統理論重新整理，統一散亂的構件名稱，清楚地制定各種建築物定例、制度、圖樣製作、工料原則、人力分配等範圍。

成就

李誡首先針對國家工程「用料太寬（浪費），關防無術（舞弊）」的情況，進行古籍及傳統技術的考證，親自與工匠討論各種施工步驟，將新舊可行之法整理出三千五百五十五條標準則例。

此外，李誡又率先以夏季為長工，春秋兩季為標準工役，冬季為短工。各類加工均施行以材料性質及地區遠近為依據的給俸制度。

《營造法式》除了將上承隋唐的建築技術和經驗做了一次全面性的整理之外，最可貴的就是將古代建築技術中的標準模數制（材）作詳盡說明，令後世可以知道當時建築標準系數的內容。

一個建築單位

材

　　中國古代的建築工匠，至遲在唐代已摸索出樑、柱在用料及結構上垂直和水平的最理想比例，同時又找到圓木中鋸出擴彎強度最大的矩形截面為 $\sqrt{2}:1$（約 $3:2$）。再以整棟建築重複得最多的構件——斗栱為基數，並用栱高作為樑枋比例的基本尺度「材」，按比例來計算出整座建築物每一個部分的用料和尺寸。從地基到屋脊都在整個計算範圍，如此一來，整棟（甚至整群）建築物都在嚴格的比例統籌之下興建，任何一個細微改動，其餘部分都會相應作出調整。

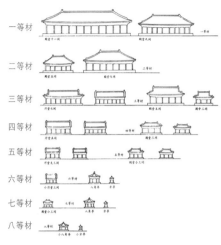

《營造法式》內以材為標準的不同建築等級

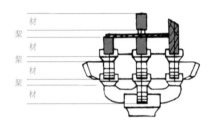

斗栱構件的標準斷面（材、栔）
作為整棟建築的設計模數（module）

單位名稱叫做「材」
這是《營造法式》內所記載的基本建築尺度單位

標準建築模數的優點

- 杜絕原料浪費；經濟預算得到保障；保證建築物在一定的質量下完成。

- 可以預先製作各種構件運送至工地，或拆運成批宮殿，易地重建。

- 可以多座房屋同時施工，標準構件亦可隨時替換及翻新。

- 便於計算材料及預製構件，大材損耗即可截為小材，重新應用。

- 施工效率大大提高。

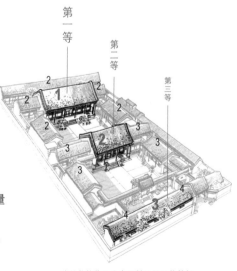

建築物按位置分出用料及開間的等級

營造速度

中國在公元 6 世紀開始，重大的建築工程已普遍採用模型設計方案，審定後由專人負責依照模型放大施工。

清代圓明園建築模型

當羅馬帝國的首都仍然處於七個小山之間的泰伯河畔時，面積比它大四倍的漢代長安城已是一個人口超過百萬的超級城市。

隋代一手包攬興建大興（長安）及洛陽的著名建築師宇文愷，就以驚人的速度，在短短一年中就完成了當時世界上規劃最龐大的城市。

221 – 210BC	〔秦〕阿房宮、渭水長橋、驪山陵、長城、馳道	11 年
202 – 200BC	〔漢〕長樂宮	2 年
662AD	〔唐〕改建大明宮（包括十餘座殿堂）	1 年
700AD	河南嵩山三陽宮	3 個月
518 – 460BC	波斯 Persepolis 的百柱殿	58 年
174BC – 132AD	雅典奧林匹克宙斯神殿	206 年
1506 – 1626AD	羅馬聖伯多祿大教堂	120 年
1675 – 1710AD	倫敦聖保羅大教堂	45 年

—— 參考《中國大百科全書》、《華夏意匠》

目前全世界最偉大的木構建築宮殿群，北京的紫禁城亦在十四年內（1406 — 1420）竣工。
明代初期只用了四年完成改建北京城、太廟的工程與總數 8350 間房屋的十個王府官邸。

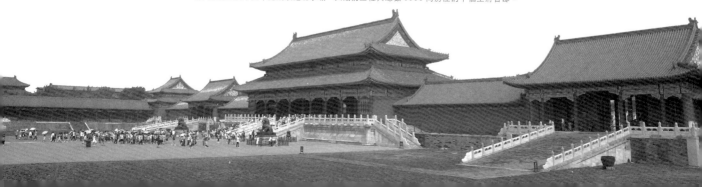

以速度而論，西方的大教堂工程實在緩慢得厲害。不過，我們當然要知道，紫禁城是一個散佈在 72 萬平方米的宮殿群，可以同時動員接近 30 萬人，全部工程幾乎都是同一時間分頭進行，而聖伯多祿大教堂則是用了大部分時間來考慮如何支撐直徑 42 米、高達 138 米的教堂穹頂。形式不同，材料不同，成就也各有千秋。

古代中國也有持續性的工程，那就是從魏晉時代開始一直至元代，足足一千年間幾乎沒有間斷的敦煌莫高窟。

城市面積比較

583AD	〔隋〕大興．〔唐〕長安	84.2 平方公里	〔唐〕長安是人類所曾建築過有城牆的最大城市。（承天門前大道寬 450 公尺，長 3000 公尺）
493AD	〔北魏〕洛陽	73 平方公里	
1421-1553AD	〔明清〕北京	60.2 平方公里	
1267AD	〔元〕大都	50 平方公里	
605AD	〔隋唐〕洛陽	45 平方公里	
1366AD	〔明〕南京	43 平方公里	〔明〕南京城周長 55.3 公里，外廓長達 103.7 公里，是當時世界上最大的磚石城市。
202BC	〔漢〕長安內城	35 平方公里	
800AD	巴格達	30.44 平方公里	
300AD	羅馬城	13.68 平方公里	
477AD	拜占庭	11.99 平方公里	

——參考梁思成《營造法式註釋．卷上》、《羅哲文古建築文集》、《中國大百科全書．建築卷》

35 個字的計劃

約公元前 5 世紀的《春秋左氏傳》內有一段關於營造的文字：

「計大數（面積），揣高卑（高度），度厚薄，仞溝洫（挖掘），物土方（材料），議遠邇（運輸），量事期（施工期限），計徒庸（人手），慮財用（經濟預算），書糇糧（膳食），以令（頒報）役于諸侯（分工）。」

總共才 35 個字，已囊括各個主要項目，相信這是世界上最精簡的建築計劃。

靈活處理

北宋（10 世紀）年間，皇都汴京失火。負責重建工程的官員丁晉公，在宮前街道挖掘取土應用之餘，將坑道挖往汴河，順勢成為一條可供運載建材的船隻直接航行到宮門外的運河。俟整個工程完畢之後，再將剩下廢料堆填運河，回復街道舊觀。

「一舉而三役濟，計省費以億萬計。」（沈括《夢溪筆談》）

春秋末年齊國的工藝官書，其中「攻木之工」中「匠人」一節，記錄了古代建築師的三個主要職責：（一）選擇都城位置，測量方向（建國）。（二）都城規劃，設計王宮、明堂、太廟及道路（營國）。（三）劃田、水利、倉庫以及有關的附屬建築（溝洫）。（《考工記》）

房子如衣裳

　　輕便的木材加上標準模數的效率，令每一代都可以迅速建成華麗的建築群。加上傳統上政治與形式一致的觀念，又使每一代的執政者都毫不考慮就拆卸或改建上一代的工程（甚至包括衣冠服飾），建得快，拆得更快。

　　木建築的天敵是火災和蟲蟻侵蝕，然而優質的木材，如果妥善保護的話，壽命往往可達到一二千年之久（例如五台山的南禪寺和佛光寺，至今已超過一千年）。向以講究傳統「不朽」著稱的中國人，對建築物卻出奇地勤於翻新和改建。像根據季節更換衣裳一樣，著名的滕王閣竟重建了 28 次之多。

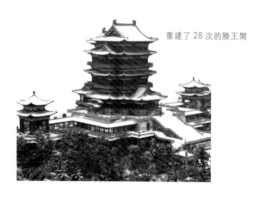

重建了 28 次的滕王閣

　　朝代更替如是，一些喜慶節日，亦成為重新建築的藉口，再加上天災人禍，可以成功地完整保存下來的古代木構建築也就寥寥可數了。

　　明代造園家計成在他的《園冶》中說：

　　　　　　「固作千年事，寧知百歲人，足矣樂閒，悠然護宅。」

　　與其為千年大興土木，毋寧為匆匆人生而求安樂。這多少代表着一般中國人對建築所持的態度。假如建築結構是要求高度的穩固性時（城廓），又或是建設的目的是千秋萬載的時候（陵墓），便會利用石頭來興建。人住的建築，還是用木材好了。

「不着意於原物長存的觀念……視建築如被服輿馬，時得而更換之，未嘗患原物之久暫，無使其永不殘破之野心。」
　　　　　　　　　　　　　　　　　　　　　　　　　　　——梁思成《中國建築史》

仿木石構

　　木材技術的發展不但影響結構以及速度，同時更加深古代中國人對木建築造型的審美
傾向，影響所及，連帶各種石造建築亦普遍出現模仿木材結構的現象。加上由於缺乏理想
的黏合沙漿的關係，石材連接的地方會因自然溫差而錯移，故在處理石頭時亦採取木材的
榫卯嵌接技術，無形中就限制了石造建築的進一步發揮。

> 「牌樓之發達……俱以木牌樓為標準，分件名目，
> 亦唯木作是遵，甚至施工下墨，每有木工參與其間……」
> ──劉敦楨《劉敦楨文集一》，中國建築工業出版社，1982

　　縱然如此，在適當的時候，中國人亦樂於顯示他們在石建工程方面的驕人才華，例如
眾所周知的長城，卓越的陵墓石穹技術，高聳的石塔和著名的隋代安濟石拱橋。

　　明代之後，製磚業開始蓬勃，民間逐漸出現以經濟實用為主的磚構房屋，性質猶如今
天格式化的公共屋宇，拆卸改建的速度，並不比木構建築緩慢。

　　到了清代，建築圖則（樣房）及材料評估（算房）已經成為專職的獨立部門。工程運
作發展到完全制度化的階段，建築終於要面對着「過份標準化」（僵化）的危機。然而，
也正因為是這種牽制，清代建築就由獨立的「標準單體」走向靈活的群體空間組織的發揮上。
值得慶幸的是今天我們仍可以在北京紫禁城、承德避暑山莊和曲阜孔廟三大建築群感受到
那種大手筆的空間佈局成就。

宮殿用材

　　明代的統治階級非常奢侈，興建重大建築工程都要從四川、湖廣、江西、浙江等地採辦楠木、樟木、柏木、檀木、花梨木及梂木、杉木；從山西、河北等地採辦松木、柏木、椵木、榆木和槐木等大量木材，以應工需。宮殿、陵寢和壇廟等高級建築應用：

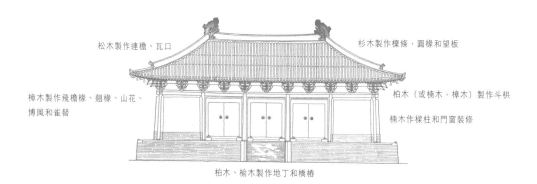

松木製作連檐、瓦口

杉木製作檁條，圓椽和望板

樟木製作飛檐椽、翹椽、山花、博風和雀替

柏木（或楠木，樟木）製作斗栱

楠木作樑柱和門窗裝修

柏木、榆木製作地丁和橋椿

　　明初曾使用了許多大尺度的材料，例如天安門和端門的明間跨度長達 8.5 米以上，跨度是空前的。

　　昌平明長陵祾恩殿用直徑達 1.17 米，高 14.3 米的整根金絲楠木柱，尺寸之巨大是國內罕見的。

　　入清以後，宮廷工程由於缺乏巨大木材，不得不用小塊木料拼接成柱子和樑，外加鐵箍拼合成材，由於缺乏楠木，清朝營建大項工程，乃轉向大量使用黃松，這是明清兩代在大木用材方面的顯著差別。（《中國古代建築》，上海古籍出版社）

《營造法式》內的木柱包鑲拼接技術
北京故宮太和殿內那些直徑 1 米半、高 13 米的金龍柱就是利用這種技術拼合而成的。

量材而用

　　清代李斗在《工段營造錄》裏列出木材的重量來分等級，以每一尺見方為準，越重者，越高級。像鐵梨、紫檀等珍貴木材，纖維細密堅硬到媲美金屬，重到遇水即沉，蟲蟻不侵，價值與黃金不遑多讓。

桅杉	20 斤
椴木	20 斤
楊柳	25 斤
楠木	28 斤
松墩	30 斤
楠柏	34 斤
槐	36 斤 8 兩
北柏	36 斤 8 兩
檀木	45 斤
黃楊	56 斤
花梨	59 斤
鐵梨	70 斤
紫檀	70 斤

木材的優點

1. 以重量比例，往往比含鋼在內的其他物料更加堅固。

2. 便於加工。浮水，運輸方便。

3. 優良隔熱物質，冷熱氣候不會造成嚴重影響。因為「冬暖夏涼」，故在寒冷地區的木屋成為最溫暖的房子。

4. 紋理可塑性高，靈活適應流行造型。

5. 經濟成本低。富於變化，可以再生，在合理的林木經營下，供應無虞居多。

6. 小徑材可聯結成大材。

7. 以防火劑浸漬處理，則具耐火性。工廠中使用大型木結構建築物，火險的保費率比鋼結構建築物更低廉。

8. 小心使用及保護，不會劣化。

9. 有即時出售之價值。

——《大美百科全書》（Encyclopedia Americana）

第六章

大匠作

結構

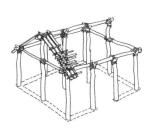

同樣的窩壁和窩蓋，中國人把屋頂抬起來。

木框架建築的幾種主要形制，

幾個比結構還有更多含義的主要名詞。

構件的銜接，不落別處話榫卯。

上樑的祝福，由我木匠說。

窩壁 和 窩蓋

中國人以謙虛為尚，向別人介紹自己的家時，每多以「窩居」來形容，很有一種「實在既原始且簡陋，請多多包涵」的意思。然而，不論中外，只要是房屋，最初其實都是源於既原始且簡陋的「窩棚」。

這是早期西方人的房子窩棚簡陋，屋頂便是屋身，屋身便是屋頂。

以「窩棚」作為起點，在以後的日子裏，我們看到西方人興致勃勃地將窩壁加固，而中國人則傾向於努力地把窩蓋扛起來。

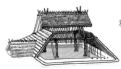

這是約 7000 年前的半坡文化遺跡復原圖（在今西安）。

窩壁的故事最後演變成為一堵堵巍峨壯麗的石頭牆壁，發揮着圍護和支撐的功能。房子的體積越大，牆壁就越發厚重，同時擔當着支撐和圍護的角色，變成輝煌巍峨的「立面」（façade）。

利用豎柱將屋頂撐高。

這種利用石塊堆疊厚牆的建築，是典型的貝殼式結構（shell structure）。在鋼筋水泥出現之前，石頭的負重力一直都是向高空挑戰的最佳材料，建築物堆疊得越高，牆壁就越厚重，外觀充滿力量，內部空間則會因牆壁的體積而受到牽制。

頂蓋當然還在，只是很多時候都含蓄地隱退在牆壁的後面。

最著名的例子是古埃及人的金字塔，一個用超過 30 萬塊從 2 噸至 30 噸的石塊堆疊起高達 147 公尺的龐大結構，可見石頭的受壓力是多麼的驚人。
假如金字塔不是陵墓的話（陵墓毋需考慮內部的活動空間），以這樣的體積和高度而言，內部的空間處理將會構成一個很大的技術難題。

至於窩蓋的故事，則發展出一套輕巧的支撐技術，小心翼翼地把整個窩蓋抬起來。傳統中國的木框架建築就是利用樑柱，像骨骼（skeleton structure）般支撐着龐大的「屋頂」。

此外，我們還可以看到木框架建築牆壁的圍護功能，往往出現與覆蓋（屋頂）分離，後退到建築組群（院落）的最外圍的跡象。建築物原本牆壁的地方，變成了有牆之形、無壁之實的通透屏障。建築物的內部與外部空間，非但不構成絕對的隔斷，而且更可以互相滲透。

這是秦代瓦當上所看到的結構。
（將頂蓋作最大程度的保留，發展支撐技術，把覆蓋的部分逐漸抬起來。）

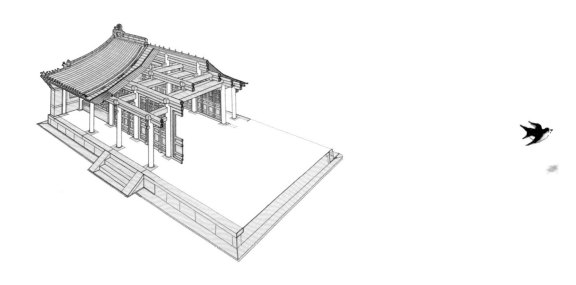

將建築空間圍攏或分散，這兩種傾向就構成了人類建築歷史裏兩個最大的不同面貌。

有趣的是以石頭牆壁負重為主的房子，最沉重的可是牆壁本身而不是屋頂；而致力於框架支撐技術的建築物，最矚目的地方卻非屋身的框架而是金碧輝煌的屋頂。

大家常常以「牆倒屋不塌」來形容中國的 木建築。其實支撐起屋頂的根本就不是牆壁，而是由柱網樑枋所組成的框架。道地的木建築，屋身的牆壁都輕巧得可以又裝又拆，牆倒了自然「屋不塌」。

> 「誰謂雀無角，何以穿我屋……
> 誰謂鼠無牙，何以穿我墉。」
> （《詩經・甘棠章》）

若非牆壁輕巧通透，翩翩乳燕又怎可以穿堂而過！

木建築的結構
好簡單

木框架的原理和砌積木差不多，將四根柱子豎起，

加上蓋頂，便是一間房屋的雛型。

分別是：積木是遊戲，房屋是工程。

經過了

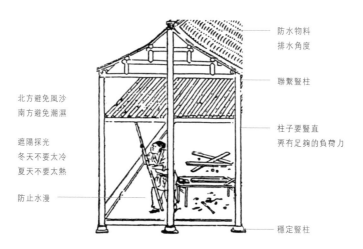

防水物料
排水角度

聯繫豎柱

北方避免風沙
南方避免潮濕

遮陽採光
冬天不要太冷
夏天不要太熱

柱子要豎直
要有足夠的負荷力

防止水漫

穩定豎柱

安居之所當然不能夠馬虎，經濟實用最好，但也得顧及身份氣派。

於是很簡單的結構就變成一點也不簡單了。

就出現

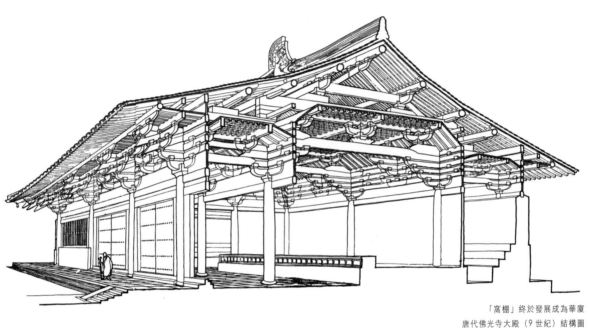

「窩棚」終於發展成為華廈
唐代佛光寺大殿（9 世紀）結構圖

欣賞一部漂亮的轎車，和打開它的引擎來研究，心情當然不一樣。

不過這次有點不同，因為這個「引擎」是外露的。木建築的框架結構，為了保持木材
通風及便於更換構件，故此玲瓏剔透，一目了然，而且可觀性十分高。

很多現代建築物蓄意將結構外露，目的就是展示結構上的成就。

不同的地域氣候，木材品種都有不同的處理方法。中國有 56 個大小不同的民族，每
一種不同的生活習慣都足以發展成為獨立的結構形式。建築涉及專門的工程知識，這裏只
是簡單介紹幾種主要的結構類型。

中國在漢代（公元前 2 世紀）就已經出現古代木構架的主要形制。
動輒以「只不過是一種頑固的惰性」來看這些延綿不絕地沿用了超過兩千年的結構，實在是不可原諒的輕率。

主要 形制

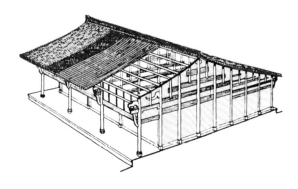

（一）穿斗式構架

　　直接以落地木柱支撐屋頂的重量，柱徑較小，柱間較密。這種辦法應用在房屋的正面會限制門窗的開設，做屋的兩側，則可以加強屋側牆壁（山牆）的抗風能力，而且培植原材的時間較短，選材施工都較為方便。在季候風較多的南方，民居一般都使用這種結構。

　　由於豎架較靈活，一般竹架棚亦會採用這種結構。

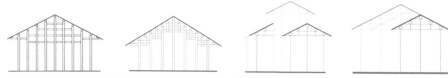

為了解決屋宇的面積受到木材的長度及力學的限制，於是利用插金樑或勾連搭（兩個屋頂相連）來加大建築物的空間。

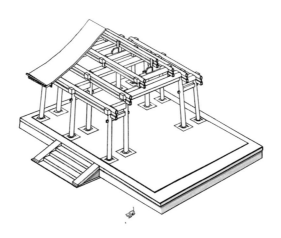

（二）抬樑式構架

是一種減省室內豎柱的方法，相信是從穿斗式結構發展出來的。

屋瓦鋪設在椽上，椽架在檁上，檁承在樑上，樑架承受整個屋頂的重量再傳到木柱上。

抬樑式構架的好處是室內空間很少柱（甚至不用），結構比穿斗式開揚穩重，屋頂的重量巧妙地落在檁樑上，然後再經過主力柱傳到地上。這種結構用柱較少，由於承受力較大，耗料反而比「穿斗式」更多，流行於北方，大型的府第及宮廷殿宇大都採用這種結構。

穿斗式和抬樑式有時會同時應用。

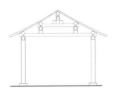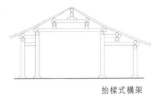

抬樑式構架

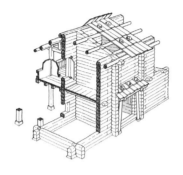

除此之外還有一些非主流的結構，例如井幹式。

其實是疊層而上的承重牆，耗材很多，而且空間限制性很大，防火性能較低，除了林木茂盛的地區，並不常見。

專家認為廡殿天花上的藻井便是脫胎自井幹式的結構。

太和殿藻井

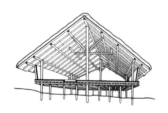

建在旱地上的欄杆式腳架可以算是木的台基。

就算起在水中也可以叫做欄杆式結構，在潮濕和近水的低窪地區便可以見到，頗有原始時代的巢居味道。大家在電影中時常看見日本的「隱者」在房子底下爬來爬去，便是這種強調辟濕的房屋結構。

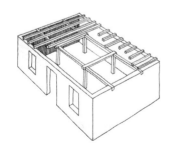

密樑平頂式有延長日照時間的功能，流行於雨水較少的地方，例如西藏、新疆等地。

　　框架式建築的缺點是承重力比石頭差，不宜向上空發展得太高（註）；優點是屋頂重量由樑柱支撐，牆壁並不承重，因此：

- 可以因木材品種資源籌建

- 砍伐、培植及貯材方便

- 木材輕便，運輸簡便

- 防震作用比石頭強

- 木柱可以隨時適應不同水平的地基

- 必要時可以靈活擴建

（註）並非不可能，《洛陽伽藍記》內記載北魏時期 (516) 永寧寺內曾經起過一座舉世無匹的 9 層木塔，高度相當於 136.7 米，比現存世上最高的木構建築，山西應縣釋迦木塔（建於遼代 1056 年，高 67.31 米）還要高一倍多。

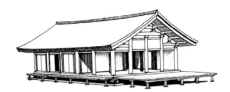

框架系統一模一樣地出現在日本的早期建築裏

Kazuo Nishi and Kasuo Hozumi, Japanese architecture – A survey of traditional japanese architecture

釋名

<div>

橺橋欂栭楣宇是屋檐　　柱棟樑枋桁椽和間架

</div>

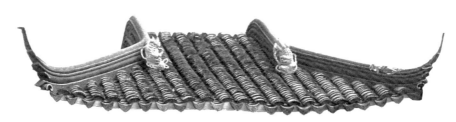

花貓在橺上，花貓在橋聯；

花貓在欂間，花貓在屋栭前。

花貓，其實只有一隻。橺橋欂屋栭都是屋檐。

楣是在正中的樑前，宇是檐的最邊；

橋是椽木的聯縣；

欂在栭雷之間，橺則寓意於水滴之處，

都是檐。

地方大，歷史長，名目自然多多。每個建築構件在《爾雅》和《說文解字》之類的古代辭典內例必跟着一大串名字。說來真有趣，繁瑣的命名，固然始於不同的地區、時代和習慣；另一方面也在於精細的分工。

凡求精確者，似乎總會造成混亂。

這裏就是幾個最主要的構件。

兩根柱可以界定出柱與柱之間的空間
四根柱便可造成一個獨立於環境的空間

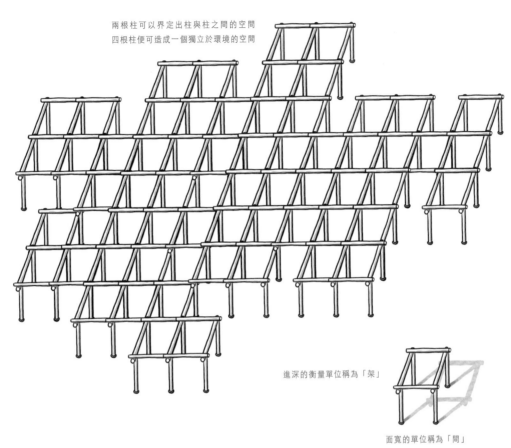

進深的衡量單位稱為「架」

面寬的單位稱為「間」

間架 —根柱與環境的關係

傳統中國建築就是以這些空間來計算單棟房屋的體積。

面寬的單位稱之為「間」，進深的衡量單位則稱之為「架」，
（依據屋頂樑架來計算）

一般合稱為「間架」。

「間架」數量會直接影響整棟建築的大小結構。

開間以單數為準，避免明間（入口中間）被柱阻擋。
──參考《爾雅》、《營造法式註釋·卷上》、《說文解字註》、
《說文解字義證》、《類焦》
傳統工匠將木框架工程分為大木作和小木作兩大類，前者指各種主要承重結構，
後者為非承重的裝修工程。
整棟殿宇的構件名稱當然複雜得多了……

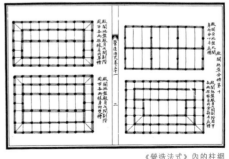

《營造法式》內的柱網

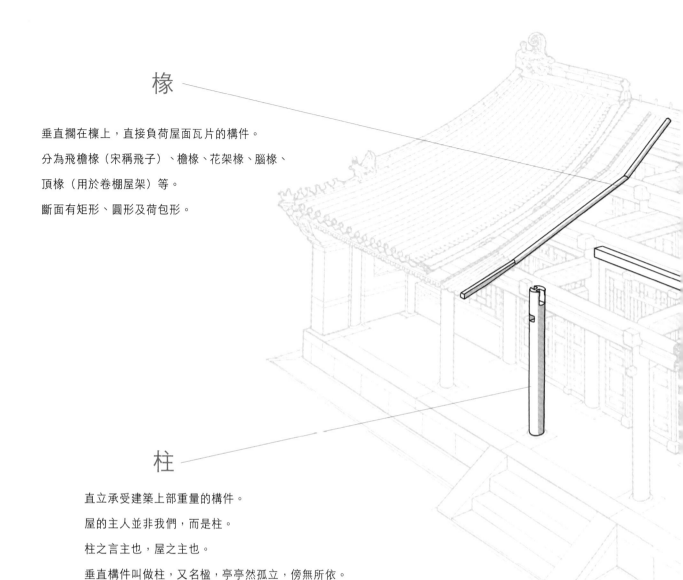

椽

垂直擱在檁上，直接負荷屋面瓦片的構件。

分為飛檐椽（宋稱飛子）、檐椽、花架椽、腦椽、

頂椽（用於卷棚屋架）等。

斷面有矩形、圓形及荷包形。

柱

直立承受建築上部重量的構件。

屋的主人並非我們，而是柱。

柱之言主也，屋之主也。

垂直構件叫做柱，又名楹，亭亭然孤立，傍無所依。

孤立獨處而能勝上任。譽為台柱者，實不簡單。

「是故十圍之木，持千鈞之屋。」（《淮南子》）

抱怨豎柱妨礙空間的，其實是喧賓奪主。

柱按外形分為直柱、梭柱，截面多為圓形。按所在位置有不同名稱：在
房屋外圍的柱子為外檐柱，外檐柱以內的稱金柱（屋內柱），轉角處的
稱角柱等。柱有側腳，即向中心傾斜。有生起，即自中間柱向角柱逐漸
加高。

附在牆壁的柱叫做樽。

不同形式的豎柱還可以暗示出不同的空間層次。

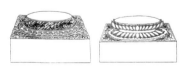

柱身光潔素淨，裝飾往往集中於柱礎。

樑

樑也（《說文》）

在流水上面的叫做橋，在我們頭上的叫做樑。

樑是搭在柱頂上的水平構件，沿着進深與房屋的正面成 90 度角排列，一縱一橫地承托着整個屋頂的重量。

上一樑較下一樑短，層層相疊，構成屋架。最下一樑置於柱頭上或與鋪作結合。

樑按長短命名，有經過加工或利用天然彎曲木材製造的月樑。明清時代有緊貼樑下的枋，稱隨樑枋。

《營造法式》內的月樑製作。

棟

不是柱，而是屋頂最高的那條主樑。

棟也稱作榑、桴、檼、㝩、甍、極、檁、橋。

棟，極也。《說文》段註：屋至高之處。繫辭曰：上棟下宇。五架之屋正中曰棟，居屋之中。

中國人用「棟樑」來形容一個人在家庭以至國家的相對關係，可以想像得到這一根樑是多麼的重要。

枋

方也

矩形與面闊平衡，拉結樑柱之間的聯繫構件。

凡負責拉攏聯繫者，我們都希望他正直、不阿。

木枋由形到音都名副其實的方整、平直、不彎不曲。

桁（或作檁），截面為圓形，桁和枋都是與建築物面闊平衡的水平構件。

一般有所謂一檁三件的說法，即為檁（桁）、下墊板和枋。

正面的柱與柱之間的枋叫額枋（宋稱闌額）。在柱腳的枋叫做地栿。

宋《營造法式》大木作構件名稱（殿堂）

望板

飛子　　　　檐椽

斗　栱　　牛脊槫　　平槫　　平槫　　托腳

羅漢枋　　　　　托腳

羅漢枋　　　壓槽枋

羅漢枋　　　柱頭枋　　遮椽板

下昂　　　　　　乳栿
　　　　　　　　　　（明栿月樑）

撩檐枋　　　　華栱　　　櫨斗

　　　　　　栱眼壁　　闌額

　　　　　　　　　　由額

　　　　　副階乳栿　　　　殿閣
　　　　　（草栿斜栿）　　照壁板

　　　　　副階乳栿　　平棊枋
　　　　　（明栿月樑）

闌額　　　障日板（牙頭護縫造）　　門額

　　　　　　門額

　　　四斜毬文格子門

副階檐柱　　　　　　　檐柱

　　　　　地栿　　　　地栿

須彌座

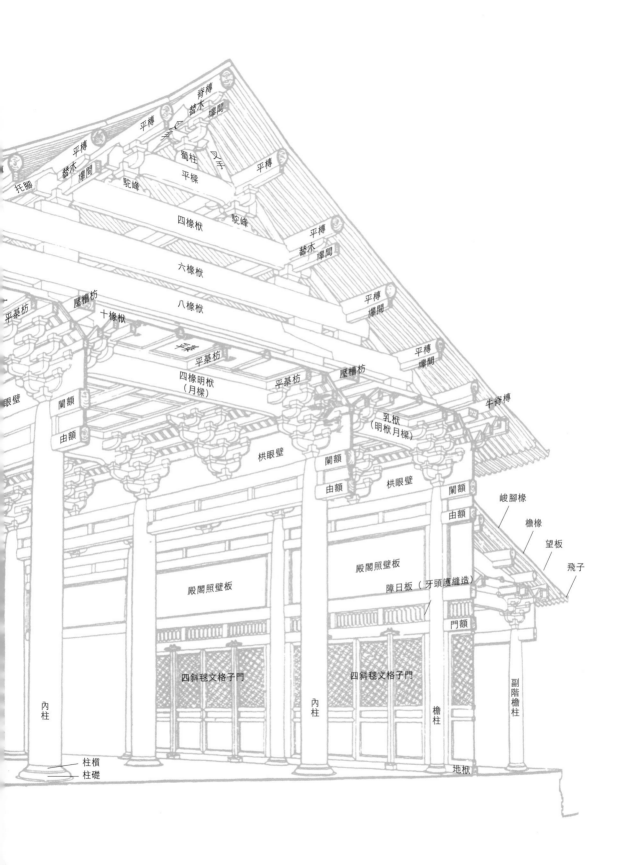

脊槫
替木
攀間
蜀柱
叉手
平槫
平槫
替木
攀間
托腳
平槫
替木
攀間
平樑
駝峰
四椽栿
駝峰
平槫
替木
攀間
六椽栿
平基枋
壓槽枋
八椽栿
平槫
攀間
十椽栿
平基枋
平槫
攀間
四椽明栿
（月樑）
平基枋
壓槽枋
牛脊槫
眼壁
闌額
乳栿
（明栿月樑）
由額
拱眼壁
闌額
峻腳椽
由額
拱眼壁
闌額
簷椽
殿閣照壁板
由額
望板
殿閣照壁板
障日板（牙頭護縫造）
飛子
門額
四斜毬文格子門
四斜毬文格子門
內柱
內柱
簷柱
副階簷柱
柱櫍
柱礎
地栿

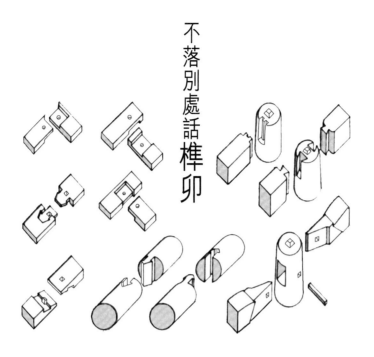

不落別處話榫卯

「在鳳翔佛寺有個叫做郭璩的知客僧人，某次鋸木頭，幾經嘗試都無從入手。郭璩懷疑木頭裏面有鐵石，於是就換了一把新鋸，再焚香禱告一番，然後才成功鋸入木頭裏面。及至分開時，居然發現裏面的木紋生成兩匹馬的形象，一紅一黑，互相啃咬着，口鼻鬃尾，蹄腳筋骨，皆栩栩如生。」

<div align="right">

——〔宋〕《太平廣記》

</div>

「米開朗基羅一直覺得，自己手中的雕刻工具是在粗糙的石頭表面下，喚醒裏面早已存在的生命……我們發現的每一種事物早就已經存在：一具雕刻的形象和自然律兩者都隱藏在材料之中。在另一種意義上，一個人所發明的便是他所發現的。」

<div align="right">

——布倫奈斯基（J.Bronowski）《人類文明的演進》第三章：石頭的紋路

</div>

《太平廣記》記載的大部分都是民間流傳的奇聞軼事，幾近迷信。
布倫奈斯基是位數學家，米開朗基羅是不朽的藝術家，都不約而同地期待着隱藏在材料裏的生命。

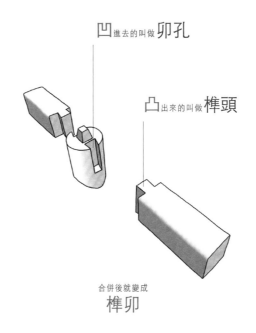

凹 進去的叫做 **卯孔**

凸 出來的叫做 **榫頭**

合併後就變成
榫卯

榫卯令人聯想起米開朗基羅那番著名的「浴盆」理論。

這位西方最偉大的雕刻家，以「浴盆」來形容一塊未經雕琢的原材，深信每一塊石頭都沉睡着一個生命。作為雕刻家，米開朗基羅覺得自己的職責只不過是將這生命從「浴盆」中牽出來，把多餘的部分鑿掉而已。

榫卯就活像是隱藏在兩塊木頭裏的靈魂，當古代的工匠將多餘的部分鑿掉之後，兩塊木頭便會緊緊地互相握着，不再分開。

理論上，一個單方向的榫卯組合，嵌接的部分在毫無干擾的情況下，也許 10 年、也許 15 年，長時間在大自然磁場的牽引之下，便會自動鬆脫，這是木材所含的水分受到引力影響的結果，就如潮汐漲退的道理一樣。然而，當榫卯結構是由不同的方向嵌接的話，鬆脫的引力便會互相抵消。一個榫卯如是，無數的榫卯組合在一起時，就會出現極其複雜微妙的平衡。

榫卯技術在宋代達到巔峰，一整棟大型宮殿成千上萬的構件，不靠一口釘就能緊緊扣在一起，實在非常了不起。每當榫卯構件受到更大的壓力時，就會變得越牢固。古老的木構建築可以經歷多次地震之後依然安然無恙，除了由於木材的延展力強之外，還有一個個的榫卯在挽手維繫着。

榫卯是一種比用繩索紮縛更加直接，也更加高級的嵌接技術，早在公元前 5000 年（河姆渡文化）就已經出現，至今已有六七千年了。

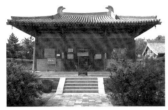

五台山佛光寺

相傳創於北魏孝文帝時代（471-499）。唐
會昌五年（845）「滅法」時受到破壞，唐
大中年間「復法」陸續重建，現存最古老建
築是唐大中十一年（857）建造的大殿。

（《中國大百科全書》）

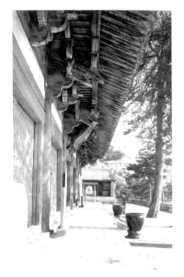

五台山佛光寺大殿前檐下的斗栱

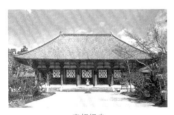

唐招提寺

日本奈良市（古平城京）的著名佛寺，由中
國唐代高僧鑒真大師東渡日本弘法後，於天
平寶字三年（759）奠基興建。佛寺高度反
映出中國唐代建築的技術和風格。

（《中國大百科全書》）

1937 年，當中國近代研究傳統建築的先驅梁思成教授，經過長途跋涉，幾經艱辛，在山西五台山找到一座造型簡練古樸的廟宇時，這座興建於唐代大中十一年（857）的佛光寺已經在山野叢林中靜候了一千多年，樑柱間的榫卯結構還像當初一樣互相緊扣，不離不棄。

如果再沒有諸如「滅法」運動之類的人為破壞，如果命運沒有安排梁教授率領的勘察隊伍走上通往佛光寺的崎嶇小徑，這些珍貴的唐代建築孤例，相信還會靜靜地再等待另外的一千年，直至我們「有幸」來到它的面前，撥開樑柱上「積存幾寸厚，踩上去像棉花一樣的塵土」（《梁思成文集·記五台山佛光寺的建築》），來驚嘆古人這種巧妙到接近神奇的建築技術了。

日本大阪有一對累積三十多年木工經驗的兄弟，矢志要將日本國內的古木建築保存下來。於是就逐一將這些古老的木建築按比例縮成十分之一的模型，然後在各大學及美術館巡迴展覽，讓每一代的人都可以目睹昔日的建築藝術。當這對有心的兄弟在完成「最具保留價值」的唐招提寺後接受訪問時，一再讚歎，古代的大師如何得以掌握每一種木材在漫長的歲月裏，在不同的氣溫、濕度條件下的膨脹和收縮，始終保持着當初的剛度。

縱然中國人從未刻意將建築置於藝術創造的範疇內，然而古人的匠心毫無疑問地是和每一塊木頭互相滲透着的，古代大師的心血好像和木頭結合成為一個有情的生命，木材纖維內的水分就像汨汨血脈那樣，時刻都在調整平衡。從日出到月上，潮漲到潮退，由東邊到西邊，每一刻都在循環消長，生生不息。

　　法國一家電視台，曾經以巴黎鐵塔為對象製作了一個特輯，內容描述鐵塔內那些龐大如車輪的鋼鐵螺絲帽要定時重新鑲緊，否則就會因為溫差關係而自動鬆脫，一旦棄用螺絲改為焊接的話，整個金屬塔架便會因為金屬的不規則膨脹而扭曲倒塌，原來象徵機械的凱旋的「鋼鐵陣容」也有它的煩惱。

　　這邊廂，每一幢古老的木構房子，在經歷無數風霜之後，屋內每一塊木頭，以至每一件傢具的榫和卯都彷彿仍在竊竊私語……

木材榫卯技術

　　　　　榫對卯說：「執子之手，」
　　　　　卯對榫說：「與子偕老。」
　　　　　好一個地老天荒，矢志不移。

　　沒有完全無缺點和局限性的材料和結構，木斗栱的缺點是容易鬆動，然而這種缺點卻變成抗震的優點。遇上一般地震，用磚石築建的房屋紛紛倒塌的時候，木材靠着本身特有的柔韌性和延展力，榫卯就會將地面的震波變成延綿「木浪」般起伏消解，漣漪過後，又恢復原狀。

　　長時間的實踐、對木材性質的徹底認識，出現了令榫卯變成本來就是屬於木材一部分的奇異現象。但凡涉及使用木材的場合，榫卯便會自然而然地出現，無論是一棟房子、一扇門窗或一件傢具。在概念上，一座木建築其實便是一件巨大的傢具，而一件傢具則可以視之為一座精巧的小型建築。

（當我們看到以石頭興建的建築物都應用木材的榫卯結構時，便會體會到木構技術在傳統中國建築所具有的優勢，也不難瞭解這個民族何以遲遲都沒有應用螺絲了！）

63

由我木匠説

照我説，哪一行不吃苦，學師不磨鑿劃刀，打雜挨罵三年四個月，談甚麼規矩。滿師之後沒再跟上師傅十年，一道垂花門也搞不好，談甚麼開山收徒兒。

不過這門手藝上手，就不愁吃。想當年跟師傅穿州過省跑，起的都是高門府第。東家起屋事事都圖吉利，出手寬，三行管一日喫五頓，茶水充足，就是怕咱們「作損」。我看哪，缺德的偷工減料就有，起房子又不是茅山術，哪有甚麼「作損」。不過既然招呼週到，大夥兒也就不吃白不吃囉！

大家不知，咱們替人家起房子，可是別人先替我們造屋哩。大樓房講究細工，等閒幾個月未必落成，吉地旁邊就要預先準備供我們作息的工寮。

磚瓦泥石都歸大木師傅管，俺師傅就是大木師傅。無論東家、地師怎樣打算，也要他老人家點頭，才可以開料動工。

先擇個日落砌定礎，石工未動手，師傅已經手執一把丈量篙尺，分派各師兄弟開工造構件。別小覷師傅那把「丈量尺」，又刻又畫的密麻麻，再複雜的樑架、斗栱、檁桁尺寸都分毫不差地刻在上面，活脫就是「一條」圖樣。

歌訣　論木

楠木山桃並木荷	嚴柏椐木香樟栗
性硬直秀用放心	照前還可減加半
唯有杉木並松樹	血柏烏桕及梓樹
樹性鬆嫩照加用	還有留心節斑痈
節爛斑雀痈入心	疤空頭破槽是爛
進深開間橫吃重	務將木病細交論

——《營造法原》記載民間工匠歌訣

　　地基柱礎一弄妥，就輪到咱們木工上場，正式起做屋框大架。左尊右卑，並按例從左面開始。大架豎起之後再擇日，吉時上樑，屋架才算完成。跟着便是鋪瓦，然後上漆，畫工做花樣。東家排場夠，找個大學問的來題區寫聯。滿堂吉慶，當然又是大排筵席囉！

　　師傅説當年祖師爺有次與另外一個師傅「對場作」做工程，大家拉着班底各顯功夫，你雕一個霸王拳，我鑲一塊墜山花的。落成那一天，百里外都有人趕來開眼界哩。

　　只不過福祿盡風就變，到俺這一代勁頭就稀鬆得多哪。
　　這裏人少井細，搭豬圈多過起人屋。不過，功夫真，總用得着，今時今日俺也兼造一點傢具木活，自家閨女出嫁，過門時全套油亮亮的木器，由衣櫳、板凳到馬桶都是我一手包攬。萬變不離其宗，搭房子和造傢具，手工好兩樣都好，手工差兩樣都糟。一本《魯班經》，一把開門尺，「開門二尺八，死活一齊搭」，硬是口訣熟，造啥也有個底。

　　只要是木頭，找俺，準沒錯。

作損
傳統民間相信工匠起造房屋，可以施法令主人日後家宅不寧。

落砌定礤
房屋起造地基安放於柱基之下的石塊。

丈量尺
刻劃着房屋各種比例單位的木杆。

對場作
兩幫工匠一起施工，各顯身手。

《魯班經》
民間流傳的建築全書，以春秋時代的著名大匠魯班為名，約成書於明代。

「開門二尺八，死活一齊搭」
《魯班經》內口訣，意謂二尺八寬的門，死（棺木）活（花轎）都可以通過。

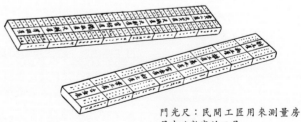

門光尺：民間工匠用來測量房屋吉凶數字的工具。

國家有維輔，我家有棟樑，有柱亭亭然，枋正不阿來拉結。

複雜的構件，以不同的榫卯技術聯繫在一起，這既是人類的心血，也是上天的恩賜。

屋宇落成時，古人照例鄭重其事地進行祝福儀式。

盼望在這「路牌」之下：「凡我往還，同增福壽。」（蘇東坡《白鶴新居上樑文》）

赫拉克勒斯在此

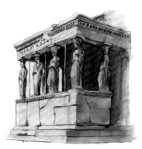

雅典衛城的少女柱廊（約公元前 430 年）

紅粉在此

法國 Chartres 教堂外的人像柱（約公元 1150 年）

歷代聖人在此

　　赫拉克勒斯（Hercules）是神話裏的大力神，古希臘工匠將他的名字刻在神殿石柱上，一方面顯示龐大的建築工程需要借助神力；另一方面也顯示大匠的手筆帶着神力。

　　英雄之外又請來紅粉「頂着半邊天」——少女柱廊。

　　埃及有紙莎草、蓮花紋樣的石柱，波斯有人像石柱，基督教歷代聖人通通在教堂站崗，一邊佈道，一邊扛房子。

　　從前，建築物除了力學計算之外，精神也有它的安全系數。

第七章

斗栱

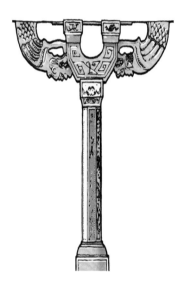

原本兩塊小木頭。

太複雜,所以並不是柱頭。

斗栱的起源、發展和造型。

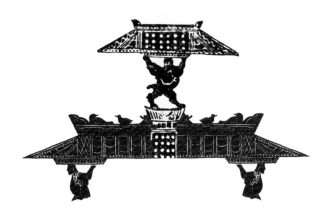

古代中國自然也有霸王舉鼎（漢代畫像磚）、滿屋雲煙（檐下雕飾）等各種教屋頂別太沉重的盼望。最意想不到的便是，這個民族居然將一切浪漫的盼望交由兩塊小小的木頭代為張羅。

它們只是

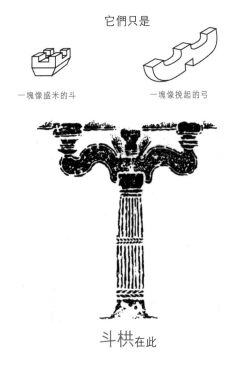

一塊像盛米的斗　　　一塊像挽起的弓

斗栱在此

斗栱置於屋身柱網之上，屋檐之下，用來解決垂直和水平兩種構件之間的重力過渡。小的建築物用不着，等閒的建築物不准用。

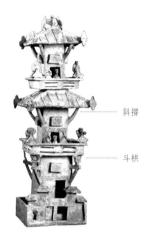

斜撐

斗栱

起源

斗栱的起源很隱晦，目前最早的斗栱形象見於西周時代的青銅器。用在建築上的年代則尚未有定論，大概是先解決了屋頂構件的垂直壓力之後，繼而向外發展把屋檐送出去。

子曰：「臧文仲居蔡，山節藻梲，何如其知也？」

《論語》裏記載孔子曾經批評魯國大夫臧文仲在家裏飼養着大龜當寵物逗玩，所住的屋宇又用山巒般重疊起來的栱木和繪畫着精緻水草紋飾的短柱來裝潢，實在糊塗奢侈。

奢侈有功，否則我們今天便不會知道，斗栱在春秋時代已經發展得很完備，而且華麗到連孔夫子也看不過眼的地步。

說法

《中國大百科全書‧建築卷》裏提出一些有關斗栱源頭的說法：

（一）由井幹結構的交叉支撐經驗衍生出來的

（二）由穿出柱外支承出檐的挑樑變化而成的

（三）由外圍的擎檐柱進一步變成托挑樑的斜撐，最後就成為斗栱的形制

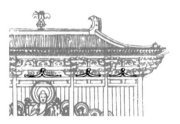

然而在西安大雁塔門楣的唐代石畫上，有一種人字栱的應用，似乎並不屬於以上所說的範圍，看來要解釋斗栱的起源和發展，似乎還需要更大的想像力。

斗栱的組合一點也不複雜
斗上置栱，栱上置斗，斗上又置栱……
重複交疊，千篇一律，卻千變萬化。

簡單的斗栱
一旦開始結合

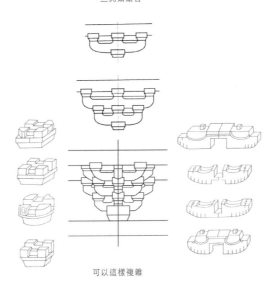

可以這樣複雜

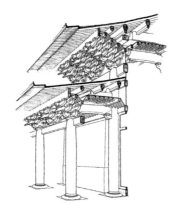

屋頂重量傳到樑枋，傳到斗栱，
再傳到木柱，最後落到地上。

「中國之斗栱種類之多，竟至不能詳細調查。日
本之斗栱，向前後左右兩方發展，中國更有斜向
前與前後左右方向作四十五度之角度而發展者。」
——伊東忠太《中國建築史》

　　清代工部的《工程做法則例》足足用 13 卷的篇幅來列舉 30 多種斗栱的形式，但這種令人莫測高深的結構，實際上還有着更多的變化。因為斗栱本身是一種「辦法」，在被定型為「格式」之前，一直都在因應不同需要而自由組合。

　　中國建築的斗栱，是不屬於屋頂又不隸屬於柱式部分的獨立構件。假如當它是「柱頭」，它卻未必會在柱頂出現，而且它的功能也遠非一般柱頭所能比擬。

功能

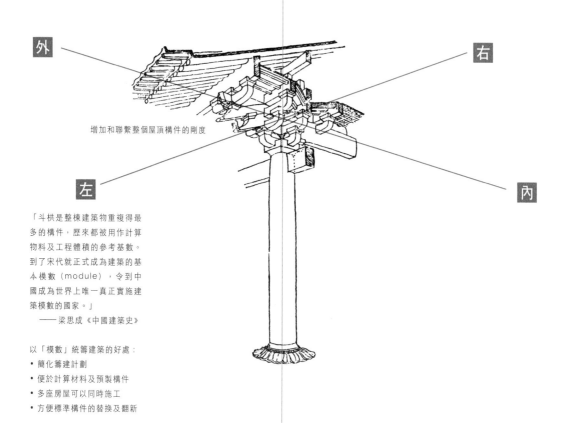

向 **上** 承托屋頂的重量

向 **下** 過渡到豎柱或橫枋上面

向 **左右** 兩邊伸展，減少樑枋所受壓力，增加開間寬度

向 **內** 聚合，支持天花藻井

向 **外** 將屋頂的出檐推到最大的限度，保護屋身

斗栱像一個「彈簧墊」那樣承托着建築物本身的重量，一旦遇上地震顛簸，又可抵消大部分對木材及榫卯造成損害的扭力

上

外

右

增加和聯繫整個屋頂構件的剛度

左

內

「斗栱是整棟建築物重複得最多的構件，歷來都被用作計算物料及工程體積的參考基數。到了宋代就正式成為建築的基本模數（module），令到中國成為世界上唯一真正實施建築模數的國家。」
　　　——梁思成《中國建築史》

以「模數」統籌建築的好處：
• 簡化籌建計劃
• 便於計算材料及預製構件
• 多座房屋可以同時施工
• 方便標準構件的替換及翻新

斗栱可以告訴我們這是一棟非比尋常的高級建築。

斗栱可以和其他構件一樣按必要替換。

　　斗栱的英譯是托架系統（Bracket System），倒十分貼切。一代代天才建築師將支承的木柱發展為這種令人難忘的懸臂支撐結構，既可保持外檐空間的完整性，又可以將屋檐盡量外挑。

　　只有充分瞭解木材的柔韌性才可以發展出斗栱的原理，只有徹底掌握榫和卯的應用才能創造出如此複雜的結構。

下

造型

承重比例一直都是樑柱結構的最大命題。

無獨有偶，中外的工匠都不約而同地採取彎曲的形態，只是一個彎向上，另一個彎向下。

彎向上的曲枅（栱），突破了樑柱承重支架的限制，而彎向下的愛奧尼式的柱頭就成為優雅的裝飾造型。看來縱然羅馬人的弧形穹頂沒有取代希臘建築的位置，希臘建築藝術亦會因為柱式的局限而陷於石柱間距的困局。

當石柱間距超過一定比例時，橫樑便會折斷。

遠遠望去，一攢攢的斗栱好像層層疊疊的波濤，將龐大的屋頂拱托得猶如航行的船隻般。斗栱是屬於大式（高級）建築的構件，因此就算是船，也是琉璃生輝的船（高級建築的屋頂大都採用琉璃瓦）；斗栱，即是色彩豪華的浪花。

現代建築開始時，「形式服從功能」（Form follows Function）的口號叫得響亮，將以前一度裝飾到「一塌糊塗」的糜爛作風改弦易轍而變成「裝飾即是罪惡」（Adolf Loos, 1870 — 1933）的極端觀念。

由「甚麼裝飾都加上去」發展成為「甚麼裝飾都不加上去」，結果到今天踏入後現代時，建築依舊未能完全擺脫一個個四方形、長方形的陰影。其實，兼具功能與裝飾的東西並非沒有，斗栱便是最好的例子。

木材的延展力加上斗栱的巧妙結構，好像彈簧般，在很多次地震中，石造建築紛紛倒塌，而以斗栱支承巨大屋頂的木框架房屋則依舊絲毫無損，實在是一項巨大的成就。

於是，斗栱就成為傳統中國木建築藝術最富創造性和最有代表性的部分。

雀替
中國建築柱頭的部分別有樞機，張開了一對優雅的翅膀

「柱枅欂櫨相支持。」
──〔漢〕《古文苑》柏梁台詩

柱負責獨立豎直承重
枅是柱上方木
欂（音闢）是樑上短柱
櫨亦是柱上方木

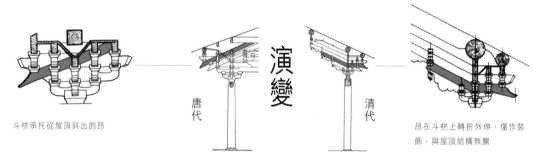

斗栱承托從屋頂斜出的昂

唐代

演變

清代

昂在斗栱上轉折外伸，僅作裝飾，與屋頂結構無關

古詩內的艱澀「密碼」，所指的是斗栱。

櫨管柱頭，枅聯上棟。望文生義「相支持」是斗栱和整體結構的密切關係。

這種關係成為我們鑑別建築年代的依據。

由唐代至元代，斗栱和樑枋的關係互相穿插連結，成為屋頂框架各水平交叉點的加固結構，是屬於整個屋頂「鋪作層」的一部分。當時斗栱的體積宏大，近乎柱高一半，充分表現出斗栱在結構上的重要性和氣派。

斗栱在宋代以後直趨纖巧，當建築物的內外柱網發展到因應不同的位置來決定高度時，整個屋頂「鋪作層」的有機聯繫就迅速減弱。到了明清時期，樑架更由穿插在斗栱中改為壓在斗栱的最後一跳之上，「互相支持」到這個時候已變成了「互不相干」，由本來的槓桿組織最後淪為檐下雕刻。

造型藝術往往出現一種不愉快的發展邏輯──簡樸概括的開始，結局變為繁雜瑣碎；原來屬於結構的部分，最後變為徒具外形的虛飾。

斗栱仍舊是中國建築最有代表性的部分，本身卻無可奈何地走到盡頭。

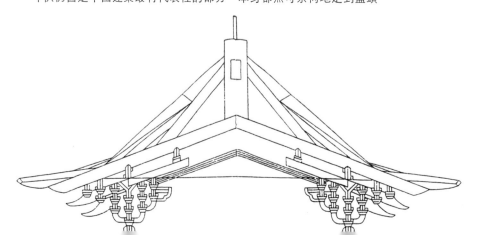

宋代斗栱構件（括號內為清代名稱）

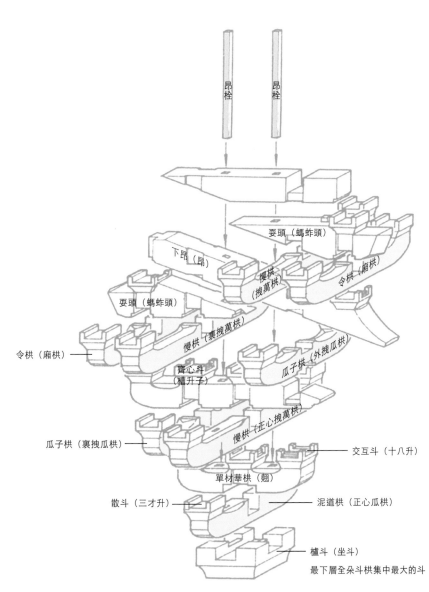

昂栓

昂栓

耍頭（螞蚱頭）

下昂（昂）

慢栱（拽萬栱）

令栱（廂栱）

耍頭（螞蚱頭）

令栱（廂栱）

慢栱（裏拽萬栱）

瓜子栱（外拽瓜栱）

齊心斗（槽升子）

慢栱（正心拽萬栱）

瓜子栱（裏拽瓜栱）

交互斗（十八升）

單材華栱（翹）

散斗（三才升）

泥道栱（正心瓜栱）

櫨斗（坐斗）

最下層全朵斗栱集中最大的斗

一屋三分

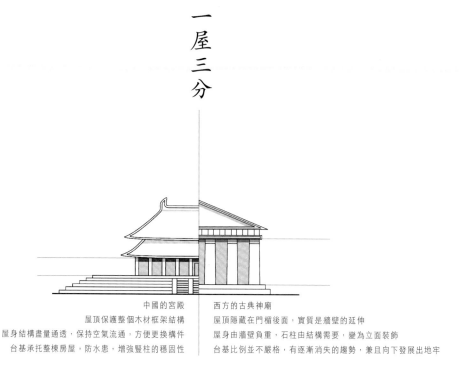

中國的宮殿　　　　　　　　　　　西方的古典神廟
屋頂保護整個木材框架結構　　　　　屋頂隱藏在門楣後面，實質是牆壁的延伸
屋身結構盡量通透，保持空氣流通，方便更換構件　　屋身由牆壁負重，石柱由結構需要，變為立面裝飾
台基承托整棟房屋，防水患，增強豎柱的穩固性　　台基比例並不嚴格，有逐漸消失的趨勢，兼且向下發展出地牢

　　　率先將一棟房子分為三個主要部分來統籌的是宋代的民間著名建築師（都料匠）俞皓。上分是屋頂，中分是屋身，下分是台階。這種分類很科學化，近代研究古代建築一直都沿用著。（三分又稱為三段式）

　　　「古典」（Classic）——來自「第一流」（First class），首先是文藝復興時期的人用來讚揚古希臘的文化藝術，引申開去就是「經典」、「帶着歷史情調」，象徵着正統、理智和權威。在一段很長的時間裏，古典神廟的形式就成為表現物質或精神權力的建築典型，例如國會、銀行、法院、行政大樓、大學圖書館及證券交易所等等。

俞皓（？-989），五代末年吳越西府人（今杭州），曾著有《木經》三卷，為宋代《營造法式》問世之前最重要的木工典籍，現已失傳。俞皓在宋初曾主持汴梁（開封）開寶寺木塔建造工程，塔高 36 丈，歷時 8 年。相傳俞皓曾以汴梁平原多西北風，而將塔身略向西北傾斜，以抵消主要風力。（《中國大百科全書·建築卷》）

需要 改變 和應該 保留

　　我們看到西方建築在發展過程中，各主要部分很多時候都會因應不同的功能需要而增減、隱藏甚至消失。

　　我們也看到「三分」這種科學化的分類，很容易使人想起「天下三分」、「天、地、人」之類充滿中國特色的文化概念。事實上傳統中國建築在發展的初期，就已經將這幾個主要部分與本身文化價值融合。

　　當西方建築因應功能而改變時，傳統中國建築卻以因應維持一種文化的價值或理想而保存，中國文化有多悠長，這三個部分的組合便多悠長。

　　所以，當我們開始去看這幾個看來只是基本的部分時，其實我們也是在端詳著整個中國文化的面目。

　　假如你是古人（或內行人）的話，就可以從建築的每一個部分和構件，看得出它的社會地位和等級，否則它隨時可以是任何性質的建築。

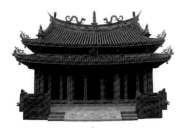

一棟建築既可以是瑰麗堂皇的宮殿，又可以是富有人家的府第。假若門前放置鼎爐香案便是寺觀佛院，豎起旌旗的話就是一間酒樓食肆。既可能是清修養真的出塵之地，又可能是夜夜笙歌的煙花場所。（台南的孔子廟）

　　不過，更可能是甚麼都看不到，因為傳統中國的建築，往往是要在進入一群圍攏的建築物之後才可以看得到……

　　萬事起頭難，三分首要是結實的基礎（下分），跟著是建築對天空的當然回應——頂蓋（上分），中間才構成供我們生活的屋身（中分）。所以這裏先看基階，再看屋頂，最後才輪到牆門窗。

天
地
人

第八章

下分

基 階 欄

台基與台是兩回事。

台是多座建築物的聯合基座；台基則是單座建築物的基座。

台基包括埋在地下（埋深）和露出地面（台明）兩部分。
地面上的高度叫台明高。

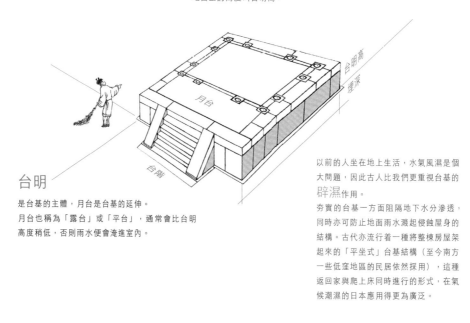

台明

是台基的主體，月台是台基的延伸。
月台也稱為「露台」或「平台」，通常會比台明
高度稍低，否則雨水便會淹進室內。

以前的人坐在地上生活，水氣風濕是個
大問題，因此古人比我們更重視台基的
辟濕作用。

夯實的台基一方面阻隔地下水分滲透，
同時亦可防止地面雨水濺起侵蝕屋身的
結構。古代亦流行着一種將整棟房屋架
起來的「平坐式」台基結構（至今南方
一些低窪地區的民居依然採用），這種
返回家與爬上床同時進行的形式，在氣
候潮濕的日本應用得更為廣泛。

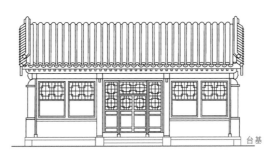

台基

作為基礎，台基肩負通風及穩定豎柱的功能，同時又好像一個巨大的承托墊子，避免柱基因為負重不同而出現沉差。一旦遇上猛烈地震，大地顛簸抖動，整個台基就會像一隻浮筏那樣發揮緩衝的作用，抵消地震對建築物的不規則搖撼。現存那些曾經遭受過連番地震依舊保存下來的古代建築，絕非僥倖，除了木框架結構在防震方面的優越性之外，台基實在功不可沒。

在標準模數之下，任何一個與結構有關的部分稍作改動的話，一切構件都會跟着調整，包括台基。傳統建築的台基，除了有法可依之外，亦會隨着庭院大小以及建築物的高度來調整，以求達到突出建築物的性質，顯示等級和氣派。

「周人明堂（帝王建築的台基），堂崇一筵（九尺）。」（《周禮‧考工記》）
「公侯以下，三品以上房屋台基高二尺，四品以下至庶民房屋台基高一尺。」（《大清會典事例》）

「立基之制其高與材五倍……若殿堂中庭修廣者，量其位置隨宜加高，所加雖高不過與材六倍。」（《營造法式》）
（以最大的材是九寸為準，台基便是 5x9 寸 = 4 尺 5 寸）

美麗的德行

「基為牆之始。」（《說文》）

基，礎也。

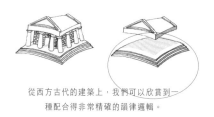

從西方古代的建築上，我們可以欣賞到一
種配合得非常精確的韻律邏輯。

而中國建築的台基與屋頂，則是利用兩個截然不同的形態，
來表現一種對比中的和諧意象。

古人順手拈來都是隱喻，文學如是，建築亦同樣的充滿「寓意」。

「九層之台，起於累土。」（《老子》）

台基穩然在建築物之下，出自老子之口，名正言順地象徵着崇高道德的第一步。道德（台基）從地平線拱凸而起，經過通透的屋身，然後以反翹的屋頂收結整個節奏。形成一套富有中國情調的成德和合之象。越高級的建築，對比就越大；對比越大就越講究這種「和合」的形態，讓住在裏面的人成就德行，實踐和諧。按君子不重則不威。德高，台基自然厚重。

經過幾千年的發展，台基在文化及美學上的價值超過了實際功能，所以一直都未因為需要而罔加調整。台基既沒有因為辟濕的問題得到解決而將高度下降，亦沒有像西方建築那樣動輒變成地牢。

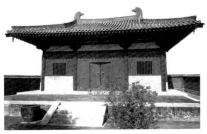

唐代（782）南禪寺大殿，現存最古老的木建築，所用的便是平台式台基

普通台基 一般房屋應用的單層台基

　　佛教在東漢傳入中國，魏晉（六朝）時期開始蓬勃。佛法無邊，以婆娑世界最龐大的高山「修迷樓」（喜瑪拉雅山的古音）為座，在中國則叫做須彌山，這種基座的形式便叫做須彌座。古印度建築文化影響中國最深遠其實並非供奉高僧舍利的浮屠（塔），而是這個須彌座。不但影響了建築物台基的發展，其他高型傢具和一切物件的基座，都廣泛地採用這種華麗的形式。

隋唐時代，高足傢具經遊牧走馬的胡人傳入中國，古代建築因而走向一個新的比例，屋頂抬得較高，但台基可並沒有因為高足桌椅的出現而消失，反而變得更加隆重和細緻。

敦煌石窟內的壁畫
這是中國境內現存最早的坐凳資料。僧人跏趺修禪，坐欄不知幾許蒲團，首先坐上凳子的，可是菩薩。

須彌座

宋式須彌座　　　　　清式須彌座

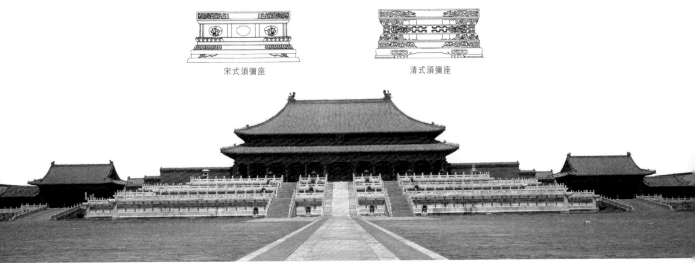

北京故宮的漢白玉台基非常高貴

壇

獨立的台基

視蒼天為大塊文章來閱讀的台是 天文台

向下俯察蒼生的是 閱台

而畢恭畢敬地讓蒼天檢閱的叫做 壇，是沒有「建築物」的建築。

「壇（altar），中國古代主要用於祭祀天、地、社稷等活動的台型建築。最初的祭祀活動在林中露天空地的土丘上進行，逐漸發展為用土築壇。壇早期除用於祭祀外，也用於舉行會盟、誓師、封禪、拜相、拜帥等重大儀式；後來逐漸成為中國封建社會最高統治者專用的祭祀建築，規模由簡至繁，體型隨天、地等祭祀對象的特徵而有圓有方，做法由土台演變為磚石包砌。」

—— 《中國大百科全書‧建築卷》

 平頂式民居視整棟房屋為一個大基座，屋頂部分變成平台，上接青天，乃「天台」是也。

　　台基既表現出建築物的身份和氣派，在群組的建築中亦是空間組織的基礎準則。基本上以水平橫向展開的中國建築，台基同時又起着將平面空間及直線所造成的悶局打破的積極作用。將一個較低的平地變成較高的平地，將水平直線變成帶着起伏的韻律。

　　從一個平地走到另一個平地，中間依賴的便是台階。

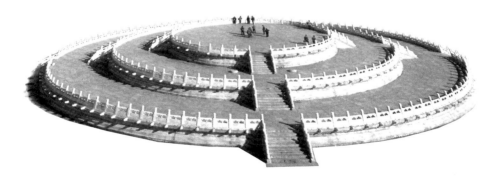

北京的天壇面積 280 公頃，為紫禁城的 4 倍。

台階

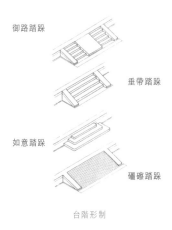

御路踏踩

垂帶踏踩

如意踏踩

礓磜踏踩

台階形制

台階是上下台基的踏道，任何需要走上去、走下來的地方都用得着，平凡實用。樓梯據說始於東漢，台階則應該是比建築出現得更早的「建築物」。古書記載，具體的台階在黃帝時就已經出現。

「雲鳳蔽日而至，黃帝降於東階。」（《韓詩外傳》）

台階分開東、西，分明是一級級看得到的「高度和身份」。越重要的建築物，台階就越長，越隆重。

唐代大明宮含元殿，築於龍首原上四丈多高的高台上，殿前有三條 70 餘米長的龍尾道，壯麗巍峨，各國來朝的使節，戰戰兢兢地走完最後一級，雙腿正好累得跪下來。

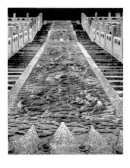

皇帝的正殿台階為 陛（御路，spiritual path）

垂帶踏踩——分為帶「御路」和不帶「御路」兩種，最早見於初唐。

台階雖然出現得早，不過在建築物上往往是最後完成的部分，原因是避免建築物自重力的不同分佈而斷裂分離（沉差）。

春秋階前，冷對空堂，詩人筆下的台階都帶着一種寂靜的感覺，又是「天階夜色涼如水」，又是「竹影掃階塵不動」，日間竹影拂拭，夜裏月色浸洗。

台階，霜濃露重，拾級而登，手把扶持，非欄杆莫屬。

「主人入門而右，客入門而左，
主人就東階，客就西階。
主人與客讓登，
主人先登，客從之。
拾級聚足，連步以上，
上於東階，則先右足，
上於西階，則先左足。
惟薄之外不趨，堂上不趨。」
（《禮記·典禮上》）

須彌座加上白石台階

欄杆

田徑運動中有兩個項目,一個是「跨欄」,另一個是「撐杆跳高」。橫向的叫做欄,垂直的叫做杆,橫直相交才組成一道欄杆。

欄杆並不隸屬建築物的主體,卻是建築物的圍護部分。設在低處的欄杆是攔着外人(不要闖進來);設在高處的欄杆則是為了攔着自己(不要掉下去)。

一般說憑欄遠眺,眺望甚麼都好,欄杆自然最好通透,否則憑的只是一堵矮牆。欄杆也不能太高,太高的欄杆只會變成一堵欄柵。同樣是圍着,欄杆比牆壁多出幾分「我雖然圍攏,但我既坦蕩,又好看」的感覺。適當美觀的欄杆令建築物顯得更加體面。

既防衛保護,兼且有美化作用,忽視欄杆,太不應該。

傳統的欄杆到了宋代還有個「非份」的用途,就是把欄杆設置在沿街商店的屋檐上,名為「朝天欄杆」,令商店陡然增高,加強立面裝飾和招徠的作用。

以前的活動欄杆,叫做 叉子。「拒馬叉子」不要胡亂來。

設在廡廊的欄杆,往往都是一個個打開了的窗。一旦風急雨驟,把窗關上,便是一堵牆。

欄杆與建築物相對的尺寸

欄杆可長可短，本身比例則固定不變。
例如望柱高為欄板寬度的 1／11；望柱頭佔柱總高的 4／9。

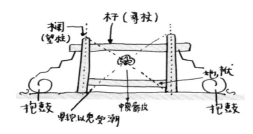

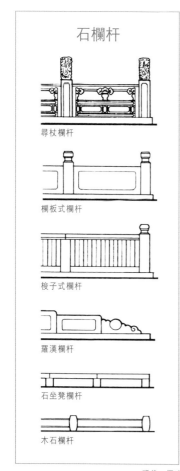

石欄杆

尋杖欄杆

欄板式欄杆

梭子式欄杆

羅漢欄杆

石坐凳欄杆

木石欄杆

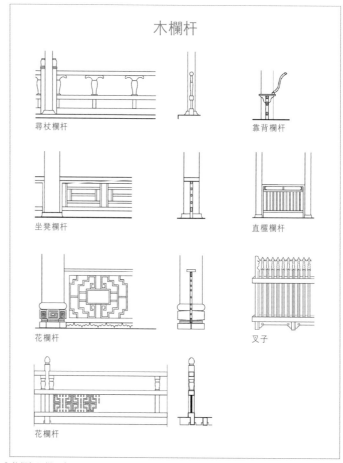

木欄杆

尋杖欄杆

靠背欄杆

坐凳欄杆

直櫺欄杆

花欄杆

叉子

花欄杆

明代《園冶》內的欄杆圖樣足有二百多種（作者計成，蘇州吳江縣人）

美人靠

靠背欄杆

古代的建築，欄杆處處，李白寫楊貴妃的「沉香亭北倚欄杆」，當是隨手拈來的景象。

殺人百萬、血流千里的黃巢造反不成，也來一句「獨倚危欄看落暉」。（註）

李後主——「雕欄玉砌應猶在」，遇上欄杆，貴為帝王也滿腹愁腸。

「曾向蓬萊宮裏行，北軒闌檻最留情。」（杜牧寄題《甘露寺北軒》句）

台基尚穩重，台階尚冷靜。憑欄待月，倚檻看雲，唯有欄杆最留情。

相思閒愁，慵慵懶懶的一靠，那道鵝頸欄杆，就叫做

美人靠，已算是一張凳了。

園林建築的欄杆比較活潑，可兼作坐凳，稱為坐欄。
臨水一側設置木製曲欄的坐椅，南方稱為鵝頸凳（或飛來椅、美人靠、吳王靠）。

（註）「三十年前草上飛，鐵衣着盡着僧衣。天津橋上無人問，獨倚危欄看落暉。」據說黃巢作亂之後，並沒有死去，而是
遁入空門。（陶穀《五代亂離記》）

多情朝天吼

華表上的望獸

華表是類似圖騰的豎柱。據說
勸諫風度的誹謗木（誹謗本義是議論

是非），現在留下像路標模樣的華表。

誹謗木　　　　　敬諫鼓

「堯置敬諫之鼓，舜立誹謗之木。」（《淮南子》）

這裏要介紹的是蹲在華表上那隻非常討人喜愛的辟邪小獸，體態嬌小玲瓏，作引頸昂首狀，一般叫它做 **朝天吼**。

在北京天安門前後都分別豎着一對華表，上面都蹲着一對坐向不同的「朝天吼」。門前的面向外，門後的面向內。

朝天吼並沒有甚麼神力，可這小獸卻充滿濃郁的感情。當它向着宮殿張望時，名字就叫做 **望君出**，寓意提醒長居深宮禁苑的帝王，外出探察一下民間疾苦，好改進德政，利澤天下。而向着外面的則叫做 **望君歸**。

「望君歸」是引頸盼望已經外出多時的帝王：

「皇上啊，算一算您外出已經有不少日子了！快點歸來，主理朝綱吧……」

一叫便千年。

「朝天吼」因此亦叫做「望獸」，它蹲着的柱也叫做 **望柱**。

欄杆上一枝枝的柱杆正好便是望柱，望柱上未必蹲着望獸，倚欄張望的倒是人。
春日凝裝上畫樓，盼郎閨裏盼郎歸。以「望柱」名之，意思盡在不言中。
難怪任憑欄杆如何的長，還是獨倚瀟湘最詩意。
至於為賦愁懷而強倚欄杆者，又另當別論。

抱鼓石

欄杆兩邊很多時候以兩個圓鼓收束（抱鼓石），最早見於金代建成的蘆溝橋，作用是穩定欄杆。抱鼓石可大可小，在任何斜度都不會影響軸線平衡，圓鼓捲起的紋飾亦可以隨意增減。是一個近乎「百搭」的收束設計，兩端的圓形，猶如一個括號，括住欄杆上種種情懷。

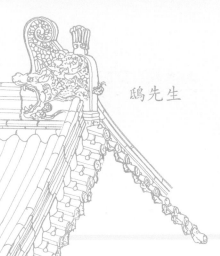

鴟先生

痴心鴟太太

鴟（音痴）痴（音鴟）

公元前 5 世紀，波斯和希臘發生戰爭，希臘人以勇氣加上運氣，將強大的波斯軍隊擊敗後，馬上大事鋪張地修建雅典衛城（Acropolis），以誌其盛。

勝利遠比風度更實惠，典雅的雅典人，毫不猶疑地把「勝利女神」雕像的一對翅膀硬生生地折斷，讓勝利長駐衛城山頭，凱旋永遠也不飛向別的地方。

受到熱情禁錮的「神力」，不只雅典神廟內的「勝利」，還有中國屋頂上的「威龍」。

> 「海有魚，虬尾似鴟，用以噴浪則降雨。漢柏梁台災，越巫上厭勝之法。
> 起建章宮，設鴟魚之像於屋脊，以厭火災，即今世之鴟吻也。」（《事物紀源·青箱雜記》）

鴟尾是傳說中無角龍（可能就是鯨），尾巴一翹，便要噴水，正好保護易燃的木材。這種克制的手法叫做「厭勝」（從五行至各種自然屬性的互相克制）。

宋代以後，屋頂上的鴟尾巴變成鴟嘴巴，一個龍頭嘴銜屋脊。

到了明、清，鴟吻升級成為龍的九子之一，性格「好望好吞」。好張望令它往屋頂上爬，好吞噬令它張口咬着屋脊，工匠一劍就把它牢牢釘在屋頂。一旦打雷着火，噴水可也。

性格決定命運，鴟吻的遭遇與人無尤，我們要致敬的是在屋檐下，樑頭雕成的另一隻望獸，據說那就是「鴟太太」。

自從丈夫不幸被永遠釘在屋脊上，她就一直躲在檐下，默默等待，每逢風雨迷濛，大家都躲在屋內的時候，鴟太太便會從檐下跑出來，游上屋脊，繞着夫婿徘徊，情款深深地一邊替他拭抹滿額雨水，一邊說因為他的努力，屋檐下的人才睡得那麼安穩。鴟先生，有妻若此，夫復何求，咬吧！

偉大的鴟太太替一直被認為是不大浪漫的民族，爭回不少面子。

瞧「球鞋」多寂寞。

這樣的屋頂，居然有人說閒話……

「勝利」留在雅典，看着雅典從此屢屢戰敗；中國宮殿魚龍舞，依舊失火連年，要到清代後期才開始用避雷針。
（希臘的勝利女神，在羅馬時期叫做 Nike，現在是球鞋品牌的名字。）

第九章

上分 屋頂

最是痴心鷗太太。又是閒話又是迷湯，揣測與根據。總之屋頂的形制，最怕是失禮。

屋頂上的展覽館。屋頂一旦獨立後，正是混亂的時候。

閒話

「中國建築無藝術之價值，只可視為一種工業耳。此種工業，極低級而不合理，類於兒戲。」

——〔英國〕詹姆士·法古遜《印度及東方建築史》
James Fergusson, *History of Indian and Eastern Architecture*

「不合理」是指屋頂的曲線輪廓；

「兒戲」是屋頂上列人物動物；

「檐懸鐵馬叮叮而鳴」，彷彿小孩子擺弄玩具。

天真，但不成熟。

法古遜對屬於華夏建築系統的日本建築的評價更加不堪：

「日本之建築乃拾取低級不合理之中國建築之糟粕者，更不足論。」

不是味兒的批評還有：

法古遜的同胞 Banisster Fletcher 在他的 *A History of Architecture* 內說：

「中國建築千篇一律，毫無進度，只為一種工業，

不能視為藝術。其中只有塔是較為有趣味之建築。」

又有德國人 Oskar Munsterberg 寫了一本有關中國建築的書 Chienasische Kunstgeschichte：

「塔非中國固有之物，而由印度傳來者，故不似中國之千篇一律，而富於變化。然塔與堂不相融和。歐洲古代之教會堂與鐘塔，亦各自獨立，其後乃融合為一。而中國之佛堂與佛塔，永久不能融合，蓋一為中國系一為印度系也。」

<div align="right">──伊東忠太《中國建築史》</div>

迷
湯

「（日本）蓋不敢對唐用皇帝之色，故自卑而用東宮之色也。」（伊東忠太《中國建築史》）

日本的「唐式」建築本來就是以樸素的唐代建築為藍本，明治維新之前（18世紀）的日本並不見得富裕。

因緣際會，從前怵於經濟及政治從屬形勢，而避免使用大唐皇家富麗專色的日本傳統建築那種灰濛濛的寺廟、茶亭，忽地裏抖起來，寡淡變成真有「味道」。

幾乎不好意思再「兒戲」下去的中國屋頂，一下子又聽到……

彎彎的大屋頂好看極了，簡直是一頂「瑰麗的冠冕」！

風鈴不吵耳，叮叮咚咚真好聽。

真正好聽的是說話。

（迷湯皆見於中外近代建築論文）

屋頂彎彎

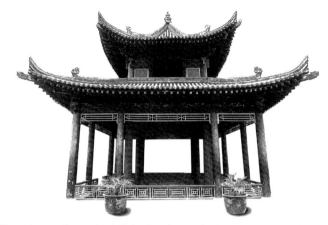

舊賬難算，18 世紀中國風的瓷藝刺繡，在歐洲好生興旺；蘇州園林掀起不列顛的如畫花園熱（Pictorial garden）。東西方經過 19 世紀的恩恩怨怨，到了 20 世紀又和好如初。

風雲一變再變又再變，屋頂依舊彎彎遍九州。

「在歷史上，中國並沒有將建築看成是一門獨立的學問，因此雖然以古代文獻豐富見稱，
卻沒有流傳下多少有關建築的專業性的著作。在實物上，遺留下來 15 世紀之前的建築物
已經是屈指可數了，現存的最古老的木結構建築也不過是建於公元 782 年唐代的
山西五台山南禪寺大殿及 857 年的佛光寺大殿。」

—— 李允鉌《華夏意匠》第一章：基本問題的討論

「如跂斯翼。如矢斯棘。如鳥斯革。如翬斯飛。君子攸躋。」（《詩經‧我行其野章》）
有德行的人所住的屋宇，如某人的正立，箭矢的直趨，棟宇檐阿，又像鳥翅翻飛。

若非孔子他老人家這麼一挑一選，《詩經》勢必會和任何時代的民間唱誦一樣湮滅。
我們也不會知道，屋頂原來早已在春秋時代的天空中勾劃着充滿魅力的弧線。

學者都紛紛揣測。當然，都是揣測。揣測屋頂為何彎起來：

流行程度
★★★★★ 完全基於功能，古代防水物料並未完善，屋面坡度因應防漏需要而增大。

★★★★★ 是物料受到重力而彎凹的自然現象。早期利用竹枝來作頂棚及椽子，長期自重力
所出現的彎度，久而久之就成為一種獨特的審美觀念。

★★★★ 不同高度與不同主次的屋檐合併的結果。

★★★ 從結構上考慮，為了加深出檐的寬闊度而將屋面邊緣的承托構件重疊加高，導致
屋檐在屋角四邊向上反翹。

★★ 是原始時期的記憶，遠承遊牧時期的幕帳痕跡。

★ 模仿自一種叫做喜瑪拉雅山杉樹的形態。

★ 偶然的選擇，只是為了美觀。

總算是根據

「上尊宇卑，則吐水疾而溜遠。」（《考工記·輪人》）

頂蓋上陡峭，檐沿處和緩，雨水落下便可以沖得更急更遠，彷彿就是屋頂的寫照。
不過這部戰國時代的古籍內所談論的可是車篷蓋，而非屋蓋。
既然沒有更接近的例子，車篷就車篷，總算是根據。

屋頂的弧度，在力學上可以將鋪設的瓦片扣搭得更緊貼；寬闊的出檐既保護着木構屋身，同時又避免地基受到雨水沖擊而損壞。不過，經過實驗，顯示屋頂的坡度未必能夠將雨雪沖得更遠。所以除非是雨勢大到無以復加，否則「吐水疾而溜遠」的說法並不可靠。

「建築之始，產生於實際需要，受制於自然物理，非着意創製形式，更無所謂派別。
其結構系統，及形式之派別，乃其材料環境所形成。」
——梁思成文集·卷三《中國建築史》

也許，我們可以從這個角度來看看屋頂。

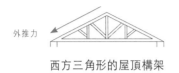
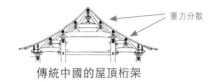

外推力　　　　　　　　　　　　　　　　　　　　　　　　　　　　重力分散

西方三角形的屋頂構架　　　　　　傳統中國的屋頂桁架

傳統中國的結構用材較短，故此選材更為方便，預製裝嵌，起造迅速。

三角形的屋頂構架在堅固的承重牆上所構成的問題不大，對木框架的豎柱來說則會形成沉重的外推力。同時亦出現材料消耗過多的問題，而且限制了坡面的寬度。

比例超乎尋常的大屋頂，如果堅持坡面的直線，反而會受制於木材的長度和重量。

又要屋頂大，又要撐得穩，最合理的辦法就是採取將重力分散，逐步上升／下降的桁架結構。

於是，鳥兒就展開翅膀來。

除此之外，我們就只能夠等待進一步的發現和更豐富的想像力了。

舉折（舉架）

　　宋代官方編訂的《營造法式》內，稱這種將屋頂坡度逐步上升的技術名為「舉折」，清代工部的《營造則例》稱之為「舉架」。

　　這裏是根據《營造法式》內的建造例子。

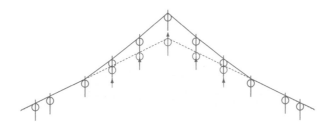

推山

　　高級的殿宇還有一種叫做「推山」的手法，將屋頂正脊加長向外推，形成屋面坡度彎凹反翹的處理，才真正耐人尋味。

　　高級意味着可以將結構作高難度的調動來顯示游刃有餘的能力。

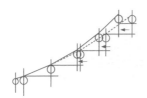

　　彎彎翹起的形態，在視覺上將巨大沉重的屋頂變得輕巧，令本來呆滯笨重的輪廓，變成一條充滿活力的天際線（sky line，屋頂在天空襯托之下的線條）。

　　在《裝飾篇》一章裏，我們將會談論一下，這種古老的建築心得，所帶着的視覺心理及美感效果。

　　大屋頂不是藝術，卻偏偏帶着濃厚的藝術性。

反宇的屋頂有加長日照時間、令空氣更流通等實際功能。

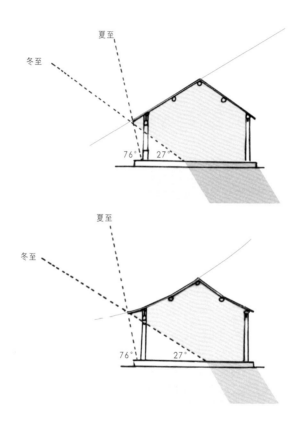

彎屋頂和普通屋頂在冬至、夏至所受的日照程度比較（以北方為參考）。

最怕失禮

屋頂在傳統中國建築中佔着壓倒性的位置,越高級的殿宇,屋頂就越大。屋頂越大,就越隆重。

胡亂搭建者,不只犯法,兼且無禮。

禮

自周代(約公元前 10 世紀)開始制定的祭祀及君臣的儀式。到儒家孔子(公元前 6 世紀)即提倡上至帝王、下至庶民都要安於名位,遵守各種不同階級的禮制,不得僭越,以達到穩固有效的禮治社會。

像《荀子·修身篇》內所說:「故人無禮則不生,事無禮則不成,國無禮則不寧。」無「禮」,萬萬不能。

這種基本上由兩個人(仁)的相處態度,推廣至群體共處以至人與大自然的秩序觀,在倫理實踐上可以是互相尊重的「禮貌」,在政治上則變成以階級有別而制定的規儀,有很強的制約和統攝力。整套觀念,明顯地反映在建築物的形制上。

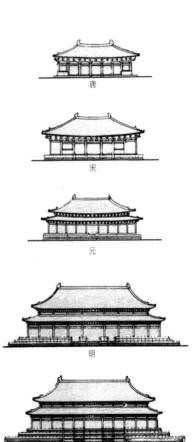

唐

宋

元

明

清

屋頂形制

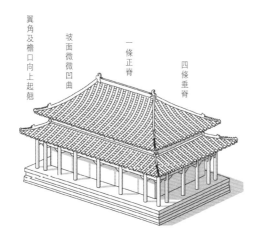

翼角及檐口向上起翹
坡面微微凹曲
一條正脊
四條垂脊

最尊貴的 廡殿式（四阿式）
又名五脊殿

單檐或重檐（更為高級），只有宮殿、陵寢或皇家御准才能應用。

最隆重的建築，結構並不一定最複雜，專供帝王居停的宮殿，造型以中正平和、氣派恢宏為尚。

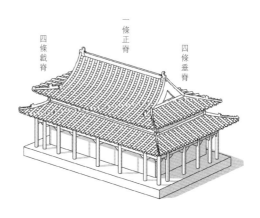

四條戧脊
一條正脊
四條垂脊

高級的 歇山式
又名九脊殿

單檐或重檐，達官貴人的府第和重要建築物多採用。

歇山式結構比廡殿式複雜得多，惟排名卻稍次。

古希臘建築裏的多利克柱式就比愛奧尼亞柱式簡單，
但因為造型簡單有力而成為最重要的樣式。

民間的

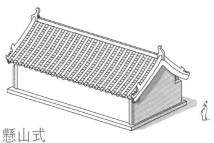

懸山式

人字頂（或金字頂），屋面外挑。
正脊飾以花卉走獸，山牆多有博風板
以阻風雨，或有懸魚裝飾兩山懸挑外
放，具層次感。

硬山式

一般平民百姓的樸素房屋形制。硬山式流行於
明代（14世紀）之後，是製磚業越來越蓬勃，
屋頂漸漸失去保護木構屋身的功能，磚牆取代
土牆成為普遍的趨勢，屋檐的防水要求起了根
本的變化，開始出現「大量生產」的房屋，類
似近代的公共屋村，外形較簡單平凡。

卷棚式

較自由的形制，一般用瓦鋪頂。

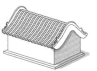

懸山卷棚

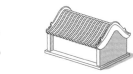

硬山卷棚

常用於點綴風景
花園的卷棚亭

幽雅的攢尖式

三角攢尖

四角攢尖

盝頂

圓攢尖

攢尖頂切去一截便
成為盝頂

主流以外及少數民族的屋頂

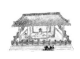

草寮的屋頂

古畫內的屋頂形式
和瓦脊草寮

平頂

囷頂

單坡

當然也少不得塔

屋脊

　　兩塊坡面接縫處，是整個屋頂最容易滲漏的部位。用磚瓦加固密封，就形成了一條屋脊。各種屋頂的格式其實就取決於屋脊的處理方法，在設計上是不折不扣的「形式服從功能」（Form follows Function）。

屋殿式的屋頂有五條屋脊，歇山式有九條屋脊

 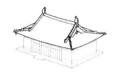

屋脊往外伸展變成獨特的「推山」形制，放棄屋脊成為卷棚，屋脊收縮直至變成個點，就是「圓攢尖」了。

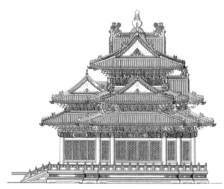

北京紫禁城角樓
以兩個重檐歇山式屋頂相交，組成 28 個屋角、72 條屋脊的複雜結構。
雲南景洪地區之傣族佛寺景真寺廟，足足用了 10 個屋頂重疊在一起，組成 80 個懸山面，240 條屋脊。
原來的工程結構，一下子就成為了具有高度欣賞價值的造型。

屋頂上的展覽

太和殿（建於明永樂十八年，1420AD）正吻高達 3 米，重近 4000 公斤。

「結點」如此沉重，龐大的屋頂坡面上一排排互相緊扣的瓦筒，非要牢牢釘固不可，覆上釘帽，這些釘帽就變成屋脊上的仙人走獸裝飾。

行什（雷震子）
斗牛
獬豸
狻猊（披頭）
狎魚（鰲）
天馬
海馬
獅
鳳
龍
仙人

仙人走獸

最高級的屋脊上有九個裝飾（釘帽），分別是龍、鳳、獅、海馬、天馬、狎魚（鰲）、狻猊（披頭）、獬豸和斗牛，再加上最前面的仙人作領隊。故宮太和殿地位特殊，後面加上第十個的行什，突顯其高級中的高級位置。

走獸內的「龍」，是龍的其中一個兒子，名字叫做「嘲風」，性格喜歡冒險，愛站在高處，傲然張望吹風，與鴟吻（龍先生）、鴟太太一門三傑在屋頂上下各守崗位。不同的工程結構，帶着不同的性格和感情，瓦筒上的釘帽就變成一隊仙人走獸了。

中原文化，自春秋戰國之後就陸續渡過長江，翻過終南山。

坡面接縫成為屋脊，屋脊相交／銜接的地方，是屋頂結構上最脆弱的部分，加固和防漏工程至為重要，這個「結點」便是「鴟吻」努力咬着之處。垂脊不往外跌，因為有一隊仙人走獸在牢牢地「坐」着。

鴟太太

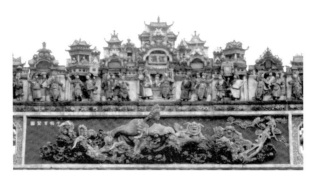

廣州陳家祠的屋脊裝飾

北方穩重含蓄的「古典」裝飾風格，從天子腳下走到了風光明媚的南方，與鮮明的季節、植物一起組成熱鬧哄哄的節奏。

宋代出現的磚雕，清代工匠稱為「黑活」（《中國古代建築技術發展史》），意思是不受等級制度約束的裝飾操作，深受民間歡迎。南方活潑的民風，在磚雕泥塑上表現無遺。

「帝力於我何有哉」，於是江南的建築，一方面既有明快的青瓦白粉牆，另一方面也出現了將整個屋頂視為戲台，上演熱鬧非常的場面。

牢固的磚石結構應付得了颶風豪雨，可載不下南方的滿腔熱情。

廣州陳家祠，是陳姓望族的同鄉會館，一番心思都表露在屋脊上。

「福建、廣東、江西、貴州、雲南及浙江南部，北負南嶺山脈，東南臨海，資源豐富，土地豐饒，山有蒼鬱之樹林，地有無數之江河。民氣較中部更為活潑進取，建築富奇矯之精神。」

——伊東忠太《中國建築史·總論》

瓦

　　最遲在公元前 11 世紀出現，目前最古老的瓦飾實物是周代的瓦當（公元前 8 世紀）。

　　秦磚漢瓦，漢代的瓦當製作精美，在小小的圓面上鑄刻着瑞紋及吉祥文字，像圖章一樣，說瓦當是中國古代建築上的「平面設計」部分也不為過，上面最長的文字足足有 12 個（「維天降靈延元萬年天下康寧」及「天地相方與民世世永安中正」）。

　　有些瓦背上居然鑄着盜瓦者死的嚴厲警告，可想其珍貴程度。

　　一般板瓦及筒瓦的排列亦會組成不同的視覺印象，瓦當的花紋及字飾，簡直是集圖章篆刻和平面設計於一身的作品。

《清明上河圖》中宋代的屋頂坡度最陡斜的為 1：1.5，最平緩的也有 1：2，除了防漏的需要之外，宋代以後，都市繁榮和建築技術的發展，高聳觸目的大屋頂自然就成為豪富之家競相炫耀的部分。宋代琉璃瓦大量增產，屋面裝飾性瓦件日趨豐富。

　　屋頂上的「展覽」加上屋檐下的「畫廊」（樑枋斗栱彩畫），做成極之豔麗奪目的效果。

瓦當

獨立的屋頂

　　翹起的檐前掛着雨水，飛來燕子雙雙，「簾外餘寒未捲，共斜入紅樓深處」，正是最常見的圖畫，中國人的屋頂實在太美麗了，美麗到可以獨立欣賞，獨立的屋頂叫做「亭」。

　　上面是如翬斯飛，這裏有亭翼然！

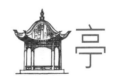

本來是古代的地方行政機構

「大率十里一亭，亭有亭長。」（《漢書·百官公卿表上》）

「（高祖）為泗水亭長。」（《史記·高祖本紀》）

「亭後來演變成為設在路旁、園林或風景名勝處供遊人休息和賞景的小型建築，平面一般呈圓形、方形以至多角形，大多有頂無牆，有窗櫺的亭形建築叫做『亭軒』。」——《漢語大詞典》

奇異的混亂

亭為賞景而設，本身亦成為被觀賞的建築點綴。「亭亭」是修長挺立的意思，天才的文學家將體態優美、挺拔修長的少女形容為亭亭玉立，很有觀賞的意思。

依依惜別十里長亭，大概是指情感的悠長，真箇把亭拉長，便叫做「廊」了！這是一條奇妙的公式，再運算下去，我們誓必囊括大部分的中國建築而陷入奇異的混亂。

姑且再看看：沒有屋身的房屋叫做亭，有屋身的亭卻未必叫做屋（還是叫做亭！），原因是亭是用來觀賞風景和休憩的，所以縱然看起來像屋，還是叫它做亭好了。假如這個亭是用來思考溫習的，叫它做亭未免教人溫習讀書之時分心到風景上，我們叫它做軒或齋（名正而後言順！），如果是臨水的，就叫它做榭，架設在井口上的當然叫做井亭子，有窗的亭形建築叫做亭軒，若是臨高而建，充滿氣派的，叫做亭則失諸纖巧，故稱之為閣。這些有趣的混亂使我們明白，古代中國的建築往往是以建築物的功能再加上興建者的期望而命名的。這情形在談論到門的時候將會更有趣。

明代（14 世紀）有位很出色的園藝建築師計成，寫了本小冊子《園冶》，還有一個很厲害的名字《奪天工》，書裏面就有各種名稱的解釋：

「亭者，停也。所以停憩遊行也。」

「榭者，藉也。藉景而成者也，或水邊，或花畔，制亦隨態。」

「軒式類車，取軒軒欲舉之意，宜置高敞，以助勝則稱。」

「閣者，四阿開四牖。」

「齋，氣藏而致斂，有使人肅然齋敬之義，蓋藏修密處之地，故式不宜敞顯。」

《園冶》記載的是作者治園建築的心得，而且充滿「品味的情趣」，可讀性甚高。大家可能又會在別的古籍中找到不同的名稱和解釋，原因是在漫長的歷史裏，同樣的結構，會因為不同的時代而出現不同的名稱和不同的解釋，甚至同樣的結構在同樣的時代亦有可能出現不同的解釋。對中國人來說，經過長期經驗，徹底的瞭解之後，對同一樣東西有不同的體會是理所當然的。

亭
家
堂

　　無論如何，大家盡可望文（紋）生義，一般的屋頂以 顯示；簡單樸素的屋蓋，則畫成 。屋蓋一旦以 表示，結構當然華麗到非比尋常。

　　現實中亭、家、堂的屋頂有時看起來會差不多，其分別就在它們背後的意義了。

中分屋身

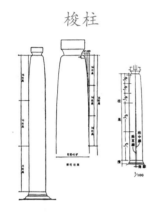

像織布機的梭子一樣的柱

　　嚴格來說，屋身結構就只有木柱。所以當我們談論屋身時，就回到木柱上。這些看起來很平淡的列柱，每一條都有着不同程度的細緻加工。

宋代《營造法式》裏特別提到一種將整根柱分為三個等份，上段的柱徑向上逐漸修細，變成微微內收的曲線，以減少木柱完全筆直的僵硬感覺，看起來同時又帶着木材本身原有生長的穩定特性。

木柱有時連下段也加以內收，變成好像一根織布機的梭子般。這種細緻的處理手法（卷殺／收分），與古希臘神廟石柱的「凸肚」（entasis）概念如出一轍，將柱頂承接的重量在視覺上通過彈性的柱身順滑地傳到地上。

列柱在整體組織上所達到的技術和成就

　　柱網除了利用殺梭柱的做法之外，還刻意向內傾（側腳），以及將外檐柱由中間開始向兩邊漸次升高（生起），一旦受到震盪，結構的重心依然維持在一個向內的不變的「梯形」結構。屋架榫卯亦因而更加牢固。

外檐柱內傾成為不變的「梯形」結構

側腳
宋代建築規定外檐柱在前後檐向內傾斜柱高的 10／1000，在兩山向內傾斜 8／1000，四面角柱則兩個方向都有傾斜。

柱生起
宋、遼建築的外檐柱子自中心明間向兩旁漸次升高，每次升約二寸，使檐口呈現一條向兩邊檐角升起的緩和曲線。

視覺微調由列柱更進一步與門窗槅扇配合。

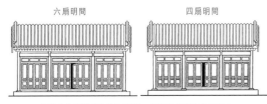

六扇明間　　　　　四扇明間

槅扇的數目根據間寬而調整，檐柱彷彿消失在槅扇中

卷殺、側腳、生起的處理方式，到明清時代漸漸減少。

一方面是宋代開始出現的「廳堂」框架結構，內外柱網的高度和粗細作不同的處理，此舉無疑是材料力學及空間處理上的進步，無形中亦削弱了斗栱與屋頂樑架密切的槓桿關係。

另一方面，磚牆在明代之後越發流行，支承的構件就不再像以往那樣講究。也許更加講究，只是不再在結構，而是在修飾方面。

屋身除了大木作範圍的柱網之外，當然也包括牆壁、門窗及各種可以在柱與柱之間進行的裝修工程（小木作）。

從中國文化來說，牆、門、窗並非一般的牆、門、窗。

古希臘神廟
同樣採取了類似柱側腳及殺梭的視覺調整（optical refinement）。最大的不同處是「柱生起」向外升起的弧線，在神廟的列柱則是中央微拱，在力學及視覺上平衡沉重的三角門楣。

第十章

中分屋身

門牆窗

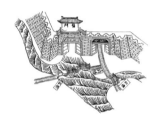

牆·城

「牆，障也。
壁，辟也。
垣，援也。
墉，容也。」
（《釋名》）

「人之有牆以蔽惡也。」（《左傳》）

「蔽惡」大可以理解為牆外邊的「惡」莫要進來，牆內的「惡」不要外傳。

　　古書並沒有將「負重」列入牆壁的功能，是因為責任由柱承擔，故此柱與柱之間的牆壁，無論是土木磚石，都可以像衣服般靈活地穿在通明剔透的框格子上。在寒冷的地方厚實，在溫暖的地方輕鬆。幅員廣闊的中國，就出現了形形式式、各種不同的牆壁，而且可大可小。

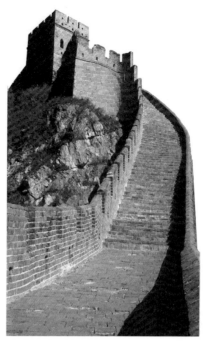

世上恐怕只有中國人會企圖築一堵牆來把整個國家圍起來，然後又築一堵牆將每一個城市圍起來。城市內，用牆圍出宮殿，用牆圍出坊里，用牆圍繞院，門外有牆，門內也有牆。

以牆衛國

　　築城以衛國，做廓以守民。最大的牆叫做城，沒有人會忘記短短的秦代和長長的長城。

　　傳統的中國建築是群組式的，像棋子般互相呼應成局。中國人有句話叫——「以大局為重」。建築的「大局」就是由最外圍的牆壁圈出來。

　　以「一座建築是由一堵牆壁所圍攏的房屋組成」的概念來說，一座城就是一座碩大無匹的建築。然後，萬里長城環抱的萬里山河，就是個超級的家園了！

　　明清兩代京師人口約 100 萬，圍繞北京內外城牆的面積就有大約 400 萬平方公尺，每一個人平均享用 4 平方公尺，由皇帝到百姓都在層層圍牆裏生活。

　　這個 960 萬平方公里的國家，千百年來安然矗立，每一個覬覦這片國土的民族，從跨過城牆的一刻開始，就注定被溶解、消化，越過一堵一堵的牆走進來，走到這個「家」的中心，然後變成這個家的一分子。每一個曾經企圖破壞這些城牆的民族，都毫不例外地成為接手興建城牆的生力軍。

　　在中文裏無論「家國」或「國家」都顯示「國」和「家」關係的密切，家國同構，只要是一家人，都在牆內。

築牆衛家

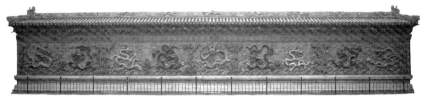

獨立的牆（九龍壁）
有建築固然可用牆壁來圍攏，沒有建築物，也可以用牆來分隔空間。

　　古書並沒有提過類似塗污牆的事件，反而一再表揚文人雅士在牆壁上大顯身手的風流韻事。

　　有一天，唐代的玄宗皇帝召來兩位當世最著名的畫家李思訓與吳道子，命他們分別在大同殿內兩堵牆壁上繪出嘉陵江三百里的景致。李思訓細工琢磨了一個月，終於完成了碧綠輝煌的山水傑作，而吳道子則作風豪邁，「一夕斷手」，在期限前的一晚，拿着一桶墨汁連掃帶潑地在粉白的牆壁上，潑出浩瀚的連綿煙波來。唐玄宗龍顏大悅，對兩位巨匠的作品均大加讚許，謂動靜皆妙絕云云。

蜿蜒的漏花牆

屏風是可以移動的牆

牆甚至搬到花園裏

　　古今中外的牆壁，有的是令人神往的故事。

　　古人興之所至，就大筆一揮，由芭蕉葉一路寫到牆壁上，又是題詩，又是作畫，白粉一刷又再來過。中國人的牆壁，就是一張紙，書畫詩詞共存。

　　庭園中樹綠如墨，日光月影，輪番調色，粉白牆壁更是一幅會移動、會長大的畫了。

　　有清雅，便有俗豔，硃砂塗壁曰紅壁。

　　漢武帝弄出個桂柱椒壁的溫室，鮮花未綻放，牆壁逕自吐芬芳。

　　「沉香亭北倚欄杆」，沉香加上楊貴妃，自然滿亭既香且豔。貴妃的哥哥楊國忠更加用沉香木起樓閣，檀香木造欄杆，而且充滿創意地以麝香和泥作牆壁，香到不得了。

　　　　「石虎以胡粉和椒塗壁，曰椒房。」（《鄴中記》）

　　　「溫室，武帝建，以椒塗壁，被之文繡，香桂為柱。」（《三輔皇圖》）

　「楊國忠初用沉香為閣，檀香為欄，以麝香篩土和為泥飾壁。」（《天寶遺事》）

　　　　香泥作牆，蘭房椒壁，未免奢侈。

　　　　粉白虛空篤守靜。面對牆壁，還可思過好參禪。

木建築的牆

　　十分重視牆壁的中國人，反而在處理他們的建築的牆時卻不做積極的隔斷。

　　《辭海》裏，牆的解釋除了是障壁之外，第二個解釋便是門屏。

　　這些牆，要麼便空靈剔透，要麼便薄如屏風，也許這些本來就是屏風，只不過是安裝在建築物的外圍，故此唯有以「牆」視之。宋《營造法式》的裝修種類稱這些輕巧的牆為槅扇，是可以隨時迎接和風麗日、觀賞精心佈置的庭園，或進行宴會遊樂。在不同的季節，甚至會為一線溫柔的夕陽而敞開。這種可以由外至內的靈活間隔，在 7 世紀被介紹到朝鮮和日本。

整紋川如意心　　青條川萬字紋　　井字嵌凌紋　　冰凌紋玻璃

　　唐代之前，中國尚未流行桌椅等高傢具。當時的房屋，一般較後世為低矮，在寬闊的出檐之下，甚至出現用帷幔為牆、珠簾為壁的方式；清風翻羅帳，彷彿雨珠飄動；把珠簾掛起，猶如將雨水露珠一併捲到室內，建築空間和大自然空間並沒有絲毫阻闊。本世紀的建築最最為人所稱道的，正是運用玻璃幕牆來打破一直被封閉的建築空間！

槅扇

　　木結構建築的牆壁，往往由門窗組成，但是說牆壁就等如門窗，卻又並不盡然，有些框架式的建築，會在柱間用磚石泥土疊砌一堵矮牆來強化結構，矮牆上面（牆壁的上截）再以木材裝嵌。有些時候，尤其是明代之後的民間建築，都會考慮到經濟及防火的問題而將兩側山牆用磚疊砌，這種磚石並舉的建築，依然會將最體面的正面用木料來發揮。（請參閱屋頂的形制）

正面

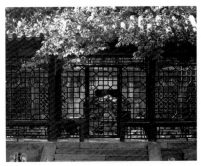

虛化了的廊牆

將圍牆虛化：
- 漏窗
- 漏花牆
- 「圍牆隱約與蘺間」：垂直綠化（兩個疊面）
- 加添遊廊列柱

牆門窗

關・門

「門堂之制」始於漢代的《三禮圖》，從此定下每一個階層的住屋形式，「堂」是主體，「門」是面目。甚麼門就甚麼堂，表裏如一，不得混帳。

打開門，我們便返回溫暖的家園；
打開門，我們便回到自己的國家。

保家衛國的門，叫做關，一夫當關的關，由東面的山海關，一路到西面的嘉峪關，六千多里的城牆，由公元前 5 世紀春秋戰國開始，恪守着中國的邊陲要塞。

「羌笛何須怨楊柳，春風不度玉門關。」（〔唐〕王之渙）

關外大地蒼茫，春風卻步，商旅歷盡艱苦將玉石從西域帶回中原，關門在望，彷彿已見親人倚閭相望。（閭，里門也。）

「勸君更盡一杯酒，西出陽關無故人。」（〔唐〕王維）

出門和出關不可同日而語，關就多了幾分對命運的感觸。

我們說過沒有其他民族會像中國人那麼熱心去建造屋頂，我們也說過，沒有其他民族會像中國人那麼積極去壘砌牆壁，現在我們將再加上，沒有一個民族，會像奇妙的中國人那麼重視門。

閶闔（最高級的門）闈（宮中之門）閨（宮中比闈小的門）閣（比閨小的門）
闉闍（城之重門）闠（環繞市區的牆）闤（市區的門）闤闠（引申為城市）閍（廟門）
闕（門觀也）閭（里門）閻（里中的門）閈、閌（巷門）闛（樓上戶）
閤（宮中小門或樓閣門戶）闔（門扉也　閉也）
聞　謂外可聞於內　內可聞於外也
門，從二戶象形　入德之門　忠義之門

傳統中國建築在沒有建築物時，可以有一堵牆。現在，沒有一堵牆，也可以有一道門。門的意象，甚至比屋頂和牆壁更為抽象。

闕者，缺也。

在古代，中間沒有屋檐的門謂之闕，「不知天上宮闕，今夕是何年」（蘇東坡《水調歌頭》），蘇大學士是宋代人，當然不知，因為隋唐以後，陵墓神道上闕的位置都由石柱（神道柱）取代，更可能和華表融合在一起。（梁思成《敦煌壁畫所見的中國古代建築》）

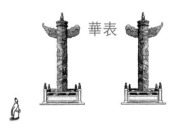

華表

華表的來源尚是個謎，很像部族時期的圖騰。古籍記載是象徵有納諫之仁的柱，是當然的路標。

兩根華表並列，架上橫額，就是一座只有門的建築，叫做牌坊。

牌坊

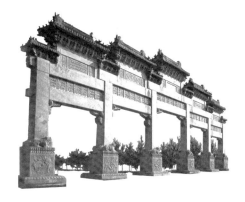

牌坊本來就是一道奇異的門。一道可以將人帶進文化歷史裏，可以打開不同性質空間的門。

一座牌坊，可以打開一個社區、一座莊院、一座寺觀、一座陵墓、一所學校或一間酒家、一個著名的風景甚至一座山。牌坊可以為一個動人的故事、一段忠義的事蹟而設，為某一個大型的慶典而臨時建造，有時會因時節、為環境或建築物加添新衣，有時又會單單為表揚一個婦女的貞節淑德而大事鋪張。

斯門也，無處不開。

在巴黎城西 La défense 建起了座現代的凱旋門，門前立碑為記。寫着「在這裏，我們為這個世界開了一扇窗」。當 La défense 的凱旋門企圖為地球打開一扇窗去窺探宇宙時，曾幾何時，泰山之巔的南天門卻嘗試為無窮天界揭開一道序幕。

哲學家形容中國人追求的是圓通的「智慧」，這個睿智的古老民族有一套令人羨慕不已的思維方式，當你走到一條路的盡頭時，偏偏就有一道敞開的門，提醒你有限的路已走完，無限的路還未開始，門上匾額有時會寫着一句古訓，教你「回頭是岸」或是「止於至善」。使你進退維谷，要你反躬自省。

最能代表這種意趣的，大概便是古代隱士茅廬前虛設的柴門，雖然不能阻止閣下硬闖，但我有一道虛掩的「門」，諸方君子，要麼請先敲敲門，要麼謝絕探訪。

虛設柴門，訪友揚聲。

門樓

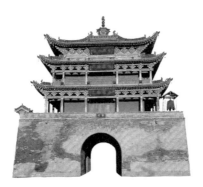

　　門在中國，比屋頂更有條件去獨立存在。重要的門，甚至比一般房屋更高聳輝煌，在這情況下，門堪稱高樓，故名之為「門樓」。

　　「山河千里圖，城闕九重門，不覩皇殿壯，安知天下尊。」（〔唐〕駱賓王）

　　漢代的古老記載強調，皇帝至尊，非九道壯麗的門不足以顯其威風。

　　1. 關門　2. 遠郊門　3. 近郊門　4. 城門　5. 宮門　6. 庫門　7. 雉門　8. 應門　9. 駱門

　　貴為明、清兩代首都的北京城，從南面城門開始，向北走到朝覲天子的太和殿，便有七座雄偉巍峨的門樓，將京城中軸大路的空間，漸次推起天朝皇帝的絕對威望。「門」在這裏一方面扮演着御林軍的角色，另一方面開啟封建時代天子的威望。門居高臨下地監視着平民百姓，告訴大家從甚麼空間開始，甚麼空間終結，告訴我們在天子腳下是何等渺小卑微。在筆直寬闊到令人茫然不知所措的大道上，門使人有所憑藉。

　　「防之俗作坊。」（《說文解字》）

　　里坊是從城市空間到居住空間的過渡（同時又是行政管治單位的過渡），胡同則是從都市、里坊進入私人宅院的最後空間層次。

　　同樣的層層過渡，在進入宅門之後又再重新開始。

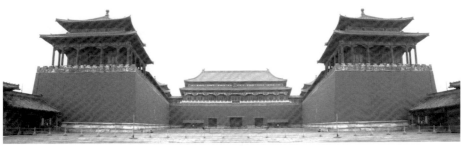

故宮午門

門樓的基座是用硅石夯土築建的，樓則是木材所建，牌坊初時也是木結構，改用石頭之後，看起來還是木結構。

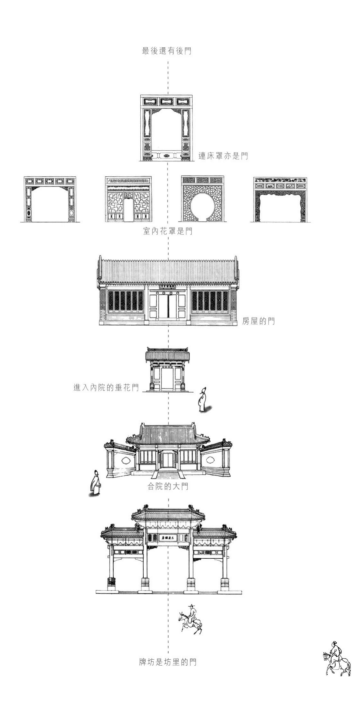

最後還有後門

連床罩亦是門

室內花罩是門

房屋的門

進入內院的垂花門

合院的大門

牌坊是坊里的門

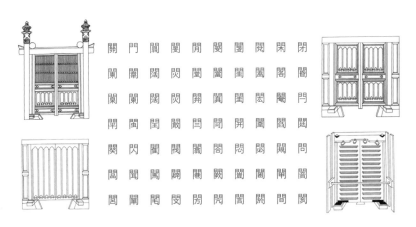

《營造法式》內的木門樣式

門內可以有很多不同的字，就是沒有「山」，「開門見山」就顯得太直接了。打開門，意味着開始一切「公開活動」，如果將各種官樣儀式剔除，門根本就用不着那麼大。縮小了的門，叫做窗。

窗和門的構造差不多，所以也叫做「窗門」（兩扇為門）、「窗戶」（單扇為戶）。窗的尺寸一般都較門為小，就是不要太多繁文縟節。

「在牆曰牖，在屋曰窗。」（《說文·穴部》）

都是門

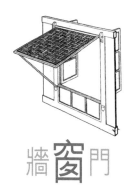

牆**窗**門

開

囧

「鑿窗啓牖，以助户明也。」（《論衡・別通》）

大家早上起來打開的不是窗，而是「風洞」（window），窗有比風洞更大的意義。

明字的部首「日」，原本就是一個囧（窗），可以讓我們看到月亮的才是窗。

窗從囧，取窗牖麗廔闓明之意也。

「伯牛有疾，子問之，自牖執其手……」（《論語・雍也篇》）

弟子冉伯牛患了病，一本正經的孔夫子，到了關心情切時，也會直接從窗外執手慰問，窗就比門流露更多真性情。

李後主老是倚着欄杆長歎息，還道只有這個皇帝多愁善感。

「竹影橫窗知月上，花香入户覺春來。」（清世宗胤禛，1678 — 1735）

原來一開窗，作風硬朗的雍正也禁不住流露出一點溫柔。

美學家最推舉迴廊上的窗欞，風霜雨雪的天氣裏一樣可以開窗眺望。

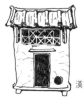

漢代明器中的橫披窗

　　由本來簡陋的板門洞窗一路演變成為精巧的專門製作，宋代《營造法式》將門窗歸納在外檐裝修的部分，可見門窗在裝飾上是多麼重要。

　　窗既然不來「官式」這一套，官方制定的格式定例，就遠不及民間活潑豐富，清代富庶的江南城市蘇州，單是庭園窗花圖案就多達千種以上。鏤空的圖案在不同的光線下，充滿浮雕的趣味。

　　伊斯蘭世界的建築，因為地處沙漠，普遍利用石造的通花屏來作門窗屏風，不但增加採光通風，
同時又得到瑰麗莊嚴的裝飾效果，不少現代建築，亦會採取同樣的手法來加強建築物的質感和藝術性。

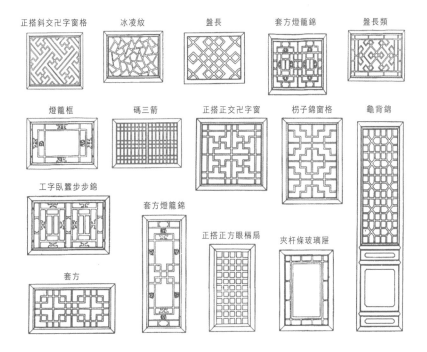

正搭斜交卍字窗格　　冰凌紋　　盤長　　套方燈籠錦　　盤長類

燈籠框　　碼三箭　　正搭正交卍字窗　　枴子錦窗格　　龜背錦

工字臥置步步錦　　套方燈籠錦　　正搭正方眼槅扇　　夾杆條玻璃屜

套方

　　窗的款式多不勝數。巧手的工匠，根據主人的喜好，加上自己的靈感，隨時隨地創出新的圖樣來。

「世界無論何國，裝修變化之多，未有如中國建築者。茲試舉二三例於下：先就窗言之，第一為窗之外形，其格式殆不可數計。日本之窗，普通為方形，至圓形與花形則甚少。歐羅巴亦為方形，不過有圓頭或尖頭等少數種類耳。而中國有不能想像之變化。方形之外，有圓形、橢圓形、木瓜形、花形、扇形、瓢形、重松蓋形、心臟形、橫披形、多角形、壺形等。

窗中之櫺，亦有無數變化。日本不過於普通方形之縱橫格外，加數種斜線而已。櫺孔之種類，孔亦只十數種。然中國除日本所有外更有無數變化。就中卍字系、多角形系、花形系、冰紋系、文字系、雕刻系等最多。余曾搜集中國窗之格櫺種類觀之，僅一小地方，旅行一二月，已得三百以上之種類。若調查全中國，其數當達數千矣。」──伊東忠太《中國建築史》

把窗說得最好的是《紅樓夢》第四十回裏賈母一番話，盡是說窗紗……

「……賈母因見窗上紗顏色舊了，便和王夫人說道：『這個紗，新糊上好看，過了後兒就不翠了。這院子裏頭又沒有個桃杏樹，這竹子已是綠的，再拿綠紗糊上，反倒不配。我記得咱們先有四五樣顏色糊窗的紗呢，明兒給他把這窗上的換了。』……怪不得他認做蟬翼紗，原也有些像，不知道的都認做蟬翼紗，正經名字叫『軟煙羅』……一樣雨過天青，一樣秋色香，一樣松綠的，一樣就是銀紅的。要是做了帳子，糊了窗屜，遠遠的看着，就似煙霧一樣，所以叫做軟煙羅，那銀紅的又叫做『霞影紗』。如今上用的府紗也沒有這樣軟厚輕密的了。……」

窗紗已經這樣，窗更不必說了。

另一方面，原始樸素的紙糊窗，可同樣充滿生活的意趣，「白紙糊窗，個個孔明諸葛（格）亮」是由窗框觸發的聯句。有時，不禁令人猜想，這些用雪白的紙帛裱糊的窗扉門屏，正是導致中國人的水墨畫達到意境無窮的主要原因之一。清代一個著名的畫家（鄭板橋）就是靜觀月色映照在白紙窗上的樹影而揮灑出滿紙煙雲的墨竹傑作來。

中國畫的長方形畫軸，分明就是一扇開向精神世界的窗！

生活是立體的，藝術固然。官宦富貴的家，可以有「嵌不窺絲」的精美窗扉，一般平民百姓，何嘗不可以剪紙糊窗，在生活中創造美感與希望。對騷人墨客而言，不懂得欣賞月夜裏的白紙窗，恐怕將會失去大部分的藝術情趣。

窗，聰也，於內窺外為聰明也（與外在世界溝通可得智慧）。

人要聰明，請多開窗。

乾隆年間名士鄭燮（板橋）《竹》
「凡吾畫竹，無所師承，多得於紙窗粉壁日光月影中耳。」
「雷停雨止斜陽出，一片新篁旋剪裁，影落碧紗窗子上，便拈毫素寫將來。」

梅花在最寒冷的時侯開放，
剪幾朵貼在窗上，
冰凌的窗花，
象徵着嚴冬快要過去，
川流解凍裂開，
叮叮咚咚地流出新的希望。

一道道的門

一扇扇的窗

同時又是一堵牆

冰凌紋槅扇

第十一章 空間

都是經驗之談。海德格的「壺說」和賴特的心聲，老子說通通都「無用」。
有和無，從立面到庭院，從凝固到流動。

「空間」是個涉及複雜的哲學和科學的問題，很多人堅持它是「自存」的（不管是否有人類，空間依然是無始無終地獨立存在於天地之間）。然而，對一般人來說，空間的概念都是來自生活的體驗和經驗。這裏很侷促（因為我們曾經有過不侷促的經驗）；這裏真寧靜（因為我們也吃過吵鬧的苦頭）。

籠統地說：和諧、大小、莊嚴等等一切空間的概念，都是我們的「經驗」之談。這些經驗和體會經過長時間的累積和比較，就成為了每個人以至每個民族的傾向、價值觀、文化面貌、風格、偏好，甚至成見。

海德格的壺說

海德格（Heidegger）在他的《詩與語言》裏曾經嘗試用「壺底」和「壺壁」來闡述「一個壺」，到最後證明這些部分加起來並不等同「壺」的本質。他當然明白用來盛裝東西的並不是「壺底」、「壺壁」和「壺柄」。

「壺」是那個壺底、壺壁和壺柄之外的空間。

將一棟建築物分成平面、立面和立體只是權宜的分述，而建築的真正本質是在平面、立面和立體以外都未能觸及的地方，那個未能觸及的空間。

賴特的心聲

法蘭克・萊・賴特 (Frank Lloyd Wright, 1867-1959)
近代著名建築先驅，以有機建築的概念影響整個西方現代建築，至今不衰。

「直至今天（1940 年代），古典建築都是致力於外部雕琢，然後將裏面挖空出來居住的體積。現代建築的實體應該是在屋頂和牆壁的空間裏，問題是直到今天建築師都沒有意識到。我理解到這是對整個古典建築傳統的挑戰……有一天，我在一本書上看到這樣的文字：『真正的建築並非在它的四堵牆而是存在於裏面的空間，那個真正住用的空間。』正正是我的『有機建築』（Organic Architecture）的觀念，作者是比耶穌早五百年的中國哲學家老子。原來在幾千年前已經有人作出同樣的判斷……經過一陣子的沮喪之後，我開始意識到，老子的哲學何嘗不是在證明我對建築的觀念，是符合一個歷千百年而不變的客觀事實。」

(The Anatomy of Wright's Aesthetic, Architectural Review, Maccormac, 1968)

老子說通通都無用

公元前 6 世紀，道家哲學的始創者老聃留下了一篇思想心得《道德經》。這篇只有五千字的經文，兩千多年來不斷被人反復鑽研，對於畢生致力於道家哲學思想的人來說，這些有限的文字，就是無限的意義。

賴特看到的應該是《道德經》裏其中的「無用章」：

「三十輻，共一轂，當其無，有車之用。埏埴以為器，當其無，有器之用。鑿戶牖以為室，當其無，有室之用。故有之以為利，無之以為用。」

30 根輻條，好像 30 天那樣聚合在軸轂上，構成一個滿月般的輪，中間空虛，才能發揮車輪的作用。揉捏陶土做器皿，中間沒有陶土的地方，才能盛載東西。開設門窗造房屋，正因為中間空虛，才可以居住。

所以一切事物（有）的作用，其實都是由「無」（沒有）發揮出來的。

「有」是物質；「無」是空間。
空間之所以是器皿，是因為陶土的暗示。
陶土之所以成為器皿，是因為空間的發揮。

有立面 無庭院

立面（façade）原是西方建築名詞，當你走近一座建築物時，面對着大門入口那一邊，便是這幢建築物的立面——立起來的面目。「立面」包括我們理解的「門面」以及整幢建築物的前景（front view），是西方建築物至為重要的部分。建築師通常都會不惜工本，將立面裝飾得氣派非凡，務求達到先聲奪人的效果。

相對來說，大多數的中國建築，除了主要入口是帶着一些裝飾之外，整個外圍卻往往只是一堵平淡的牆壁。牆頭上也許會隱約露出三兩林木樹梢，掩映着一角飛簷瓦脊，再者便是偶爾傳來幾聲寥落的雀鳥啁啾，實在無甚「視聽之娛」。

就算大門洞開，我們看到的只怕將又會是另一堵牆（影壁、照牆）。假如要看清楚一座中國建築的面貌，就只有走進去，進去之後，看到的當然已不再是建築物的「面目」了！

直接呈現一直為傳統的中國鑑賞法則所諱，中國人樂於在藝術上經營迂迴曲折的隱晦效果（含蓄）。最能洗滌塵垢的寺院，最是深入叢林中，既然「夜半鐘聲到客船」，詩人也未必要親臨山寺了。在七萬多個中文字裏，並沒有自發地組成和「立面」同樣「硬賣」的建築專用術語。

不錯，如果一定要說立面，中國建築的立面，可並不是在建築物的外圍，而是「不足為外人所道」地坐落在建築物裏面，時而合攏、時而離散地分佈着。

讓我們先聽聽一個外國歷史學家的話：

「中國建築的意念，是由建築物內部往外觀看的，而不像我們西方社會的街道上，每一幢房屋都競相向路人炫耀着它的身份和地位……」

——〔英〕帕瑞克・紐堅斯《世界建築藝術史》

讓我們再聽聽中國建築史學家的一番話：

「（中國）建築的原始面目，由民居至宮殿，均由若干單座獨立的建築物組合而成，在離散的平面分佈情況底下，每一單元，其實只是整座建築的一個部分，猶如一個房間之於一幢大廈一樣。故此就算最主要、最雄偉的宮殿，若是以一座單獨的結構，與歐洲任何著名的石造建築比較起來，便顯得小而簡單……」

——梁思成《清式營造則例》

現在我們總算理解了，以一整幢大廈來評價一個房間是多麼的不明智了！

在門的一章裏我們曾經提過似有還無的有趣現象，現在「無定形的存在」（shapelessness existence）在「立面」上發揮得更為徹底。不同的進深，使中國房屋的立面可以有多種方式存在，甚至消失。屋旁走道固然是建築物之間的通道，但主要的路卻在穿堂而過時出現，走過一間又一間的屋時，每一棟單座的結構，彷彿又變成重重奇異的門了！

古羅馬時代的萬神殿（Pantheon，建於118-125AD），被譽為西方古代建築中不可多得的室內設計傑作，神廟內，高143呎的穹頂天花中央開着一個大圓窗，通過這個天窗，驟雨陽光一度在神殿裏映照出彩虹。然而在之後的千多年裏，驟雨陽光和彩虹都得依靠畫家在天花、穹頂牆壁上一筆筆地塗抹出來。甚至連光線剪影也重新染上顏色（教堂內色彩斑斕的玻璃窗）。

直至現代骨架式建築出現（原理和木結構一樣），才重新進行建築與大自然交融的試驗。

立面和庭院，彷彿是一個從外面欣賞的復活蛋和一個表面平凡的皮蛋，中國人開闢的是另一蹊徑。

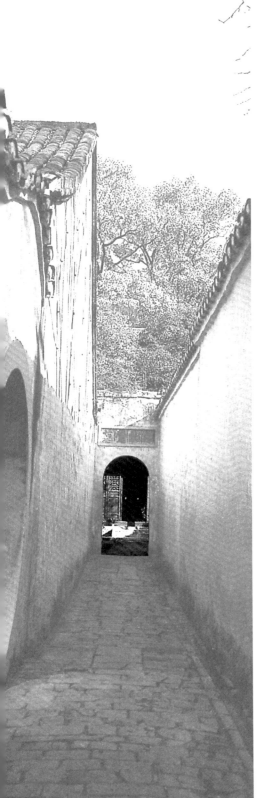

深深

蘇聯時代的美術史學家勃魯諾夫在《建築歷史》裏用「像電影一樣引人入勝」來描述古希臘衛城（Acropolis）山頭上神廟佈局的不同面貌，一再強調傑出建築空間所具有的「時間效果」。如此說來，又是日出、又是月落的中國庭院，就實在是好電影了！

一本《宋詞》，寫盡滿庭芬芳，總是環繞着一個深字。庭院深深，外國人慣稱中國庭院好像開啟不完的匣子，開完一個又一個，進入一個院又一個院，好像走在一卷橫幅畫軸裏。信步閒庭，層層進深，一下子寂寞梧桐，一下子星落如雨。

「建築是凝固的音樂」，並不完全對，重院縱然深鎖，自然的節奏依舊在流動。

春夏秋冬的音符，原是要人用心去傾聽。

凝固 與 流動

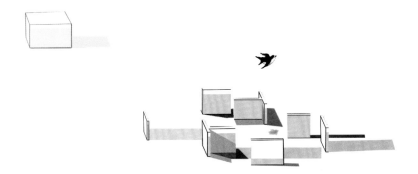

鐘錶不停地運轉，時針所佔據的是空間，所記錄的便是時間。

好大的金字塔佔據好大的空間，建造金字塔所用的時間是 30 年。

清香一炷是空間，罰你跪一炷香是時間。

西方人自古就在藝術上將時間和空間分成兩個範疇。

舞蹈、音樂和詩歌展開的是「一個充滿美感的過程」，屬於時間的藝術。

繪畫、雕塑和建築，是將一切凝固在一個「靜止和統一」的空間裏。

時間和空間，一動一靜，各展所長。

從古希臘的巴特農神廟一直到巴黎歌劇院的兩千多年裏，西方建築一直都在進行着利用一塊塊雄偉厚實的面（牆壁）來圍堵空間的工程。無論建築物是如何的龐大，在本質上依然是一個與外隔絕、封閉的獨立個體。

作為一個獨立的整體，中國人曾經在「高台榭，美宮室」的時代實驗過（請參閱《高台篇》），然後又把它重新溶解成流動的時空，將每一棟建築，音符般灑落在五線譜上。

到底是應該留住早上的一刻晨曦（凝固），還是慢慢體驗從第一線晨光到最後的星輝（流動），並不存在孰優孰劣的問題。因為，我們都知道這便是每個民族的傾向、價值觀、文化面貌、風格，甚至成見。

第十二章 宮室之旅

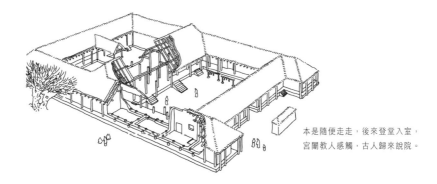

本是隨便走走，後來登堂入室，
宮闈教人感觸，古人歸來說院。

　　這是最初的宮室模樣，建於三千多年前的商代，已經出現由廊廡圍合而成的庭院。主屋是四個坡面的重檐廡殿式屋脊。同時亦出現堂和室的佈局。

　　到了周代，合院式的佈局已經完全成熟。

　　距離目的地還有一段路，我們便要下車，仿傚古代官員——到此一律下馬。

　　我們手上拿着戰國初期編纂成書的《爾雅》、宋元時代繪製的《爾雅音圖》、現代考古學者的復原圖、一些現存的四合院資料，圖文並茂地穿梭於古往今來的各個時代。

　　《爾雅音圖》內的建築物已是唐宋風格，不過古代的廟、宮、室和大型的住宅基本上都是依據大致相同的格式興建的。由三千年前到近代，由帝王的宮室到民間的四合院都沿用着。這種不可思議的延展力，在其他文化裏恐怕唯有宗教才會出現。

　　不過，這一次我們只是**隨便**走走，並非朝聖。

罘罳的警惕

罘罳（音埠思）又名復思，取反復思量之意。

　　中原氣候，形成坐北向南的傳統，大門開在正中，顯示它的貴族氣派，唯有皇室才吃得消從正南面而來的氣脈罡風。縱然如此，大門入口亦隱藏在一堵獨立的牆壁後面，以阻擋作為開始，這只有在中國才會出現。這堵泛稱照壁的牆，在古代有個很有意思的名字──罘罳。提醒一切進出的人要恭敬肅穆，帽子歪了要扶正，整頓好衣襟，穿高跟鞋的男女請放輕腳步。總之，莫要作非份之想。

　　請大家慢慢走，建築的佈局雖然按中軸對稱安排主次高矮，走道可是盡量避免刻板的直線，從戶外到戶內，曲曲折折的，罘罳牆壁一再出現，就是要我們慢慢走。

　　獨立的照壁只起令視線和走道更顯曲折深幽，以及警惕的作用。

　　真正負起隔斷功能的，是從尊重與自重所建立的禮。

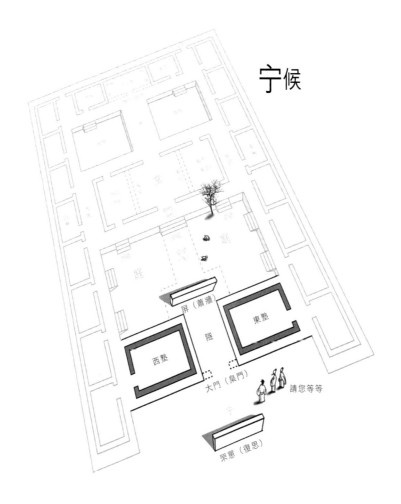

宁候

屏（蕭牆）

東塾

西塾

陛

大門（皋門）

宁

請您等等

罘罳（復思）

　　我們不會忘記，這正是孔子宣揚禮教的年代，所以皋門（高大的正門）雖然靜悄無人，我們也照例佇候一會，因為這處就叫做宁，訪客得禮貌地在此等候通傳。好事者就算東張西望，也不會看到些甚麼，因為婆娑樹影間，當前又是一堵牆，牆如屏障，古名就是「屏」，同時也叫做「蕭牆」，取嚴肅之意（古字蕭、肅共通）。「禍起蕭牆」便是指在這堵牆內的骨肉相爭，意味着整個家族面臨崩潰的危機，非常不妙。

　　繞過這堵牆，我們才算是正式進入這座建築物的前庭。

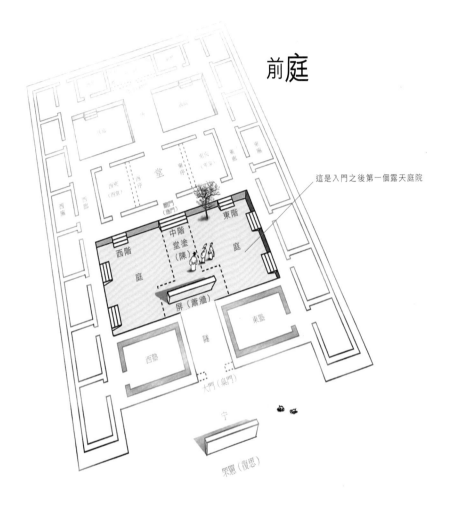

前庭

這是入門之後第一個露天庭院

庭可大可小，小者不足一平方米，大則可以超過三萬平方米。假如這裏是皇宮，而我們又是古代官員的話，這裏便是朝見帝王的「朝廷（庭）」，院落自然大得像廣場。「中庭之左右謂之位」，眾官員在庭裏按官階分班左右肅立，各就各位。

這座建築若是宗廟的話，每逢祭祀，祭品司樂便是陳列在這裏，所以同一個地方，用來朝見的是朝廷；用來祭祀的便叫做陳。小到只堪透氣的叫做天井。

小到只堪透氣的叫做「天井」

　　帝王的前庭好嚴肅，為安全計，荒蕪得像沙漠。「榆柳蔭後檐，桃李羅堂前」，一般人家前庭總栽種着樹木。當年孔子在庭中設壇講學，壇前種有杏樹，「杏壇」自始就成為追求知識理想的地方。孔子謝世之後，他的學生子貢在孔林（陵）院落裏種下楷樹，遙對周公墓前的模樹，一在山東，一在河南，構成了中國文化的楷模。

　　矚目的人的一舉一動隨時都會變成我們的典範。

　　故事說之不盡，再下去，恐怕一入前庭便要生火照明了，《詩經》裏提及的夜間「庭燎」，篝火燒烤就是在這裏進行。

<div align="center">

「夜如何其。夜未央。庭燎之光。君子至止。鑾聲將將。」

（《詩經・小雅・鴻雁章》）

夜色如何啦。長夜未盡。庭中的篝火燭光尚未熄滅。已經聽到諸侯摸黑早朝的馬鈴聲了。

</div>

廊

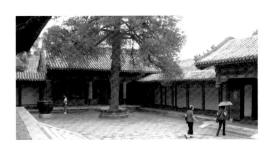

對於一般大型住宅，庭是一個帶着半公開性質的活動地方。大家不妨溜躂溜躂，可以看的東西不少，例如環繞着庭的四周的有蓋通道。這條天氣惡劣時的走道，最初的時候亦是院落的外牆，保衛着偌大庭院，之後慢慢演變成為曲折迂迴的廊道——迴廊。廊外景致，廊內裝飾，無論看與被看都那樣詩情畫意。大家總算體會到甚麼叫做「畫廊」了吧。

長廊不但走出詩人，也走出商人，宋代汴梁（開封）的大相國寺，每逢廟會都開放用作民間的攤販市場，墟期時萬人齊集在寺內廣場的廡廊進行交易，熱鬧非常（見《東京夢華錄》）。

設有房間的迴廊為廡廊

廊又是庭院和園林的導遊線，將觀賞點之間的距離弄得蜿蜒曲折，本身也成了被觀賞的對象，一旦遇水飛渡，便是一條有頂蓋的橋。

登堂

請您堂堂正正地進入堂裏

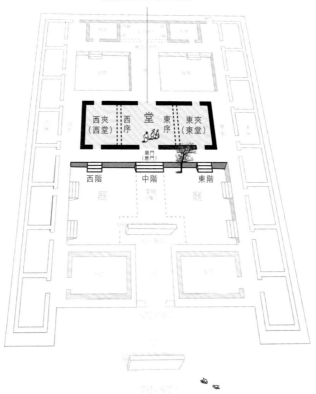

　　前庭對正中央的便是一座建在高台上的主體建築物，是帝王的殿「堂」、「宮」殿，宗廟的「太廟」，平民百姓供奉祖先的「祠堂」「家廟」，明清之後稱之為「廳堂」，是進行一般祭祀、議事及接待客人之處。

　　拾級登堂，按照禮數我們最好沿「西階」走上去，因為另一邊是主人家的「東道」。在正常情況下，主客都會堆滿笑容，隆重其事地：

　　　　「請、請、請……」「請、請、請……」「請、請、請……」

　　互相辭讓三次，才開始邁步。（見《周禮》）

　　尊重無分中外，正如西方人在觀看完歌劇之後，不論是否好看都認真鼓掌，直至表演者再三謝幕為止，以示「我是一個有教養的人，我是多麼尊重您」。

　　既然已經 禮崩樂壞，大家走着瞧吧！

宮殿在東西階中間更有專供帝王使用的陛，陛上本來梯階的地方雕着龍紋祥瑞，「陛下」坐着轎子從陛而降。

在堂前的月台，大家居高臨下，既可檢閱整個庭院，又可近距離欣賞一下整個建築群最體面的堂。

跨過應門（堂門），大堂內有東西兩堵叫做序的牆。據《說文解字》說，「序」是用來分開內外的。主人在登堂見客時，少不免會禮貌地在「序」前先來個「今天天氣呵呵呵！」客套一番然後才入正題，大概便是我們今天那套言不及義的所謂「序言」了。

序之後的堂室便是主人的東西「廂房」，沒有廂房的話，寢室就設在後庭，那是主人的私家內院。

作為訪客最好止步，貿貿然登堂入室，於禮不合。
作為遊客我們就「失禮」地當自己是主人那樣走進去。

宮闈

我們可以取道中堂兩側那道叫做闈的小門洞走進內院。一條長長的衖（巷），昏暗的光線中，小小的「闈」門，更小的「閣」門，一道又一道，似乎還殘留一頁頁如泣如訴似的「宮闈」故事，禁宮牆內，富貴儘管富貴，卻帶着揮不去的憂鬱，早知大家就直接穿堂而過好了。

我們寧願這裏不是宮殿，是大戶人家的話，內院可總不會盡是惆悵吧！進入大戶人家的內院，我們很可能就看到一叢鳳仙花，可能就聽到細碎的砸聲，「摘取階前指甲草，輕礬夜搗鳳仙花」，這戶人家準有個千金，染紅待字閨中的指甲，連同女兒家的心事像落花那樣飄落在琴箏上。內院果然是閨、閣的天地。

牆裏秋千，牆外行人笑。再詳盡的復原圖恐怕也不能令我們體會到「盼望」和「焦慮」的細膩分別。原來「風送鶯聲穿曲巷，春移柳色度重門」的詩意，對視「等待」形同懲罰的我們來說，當春風還未吹進最後一道門時，我們大概已經魯莽地以為春天已經過去了。

寢室

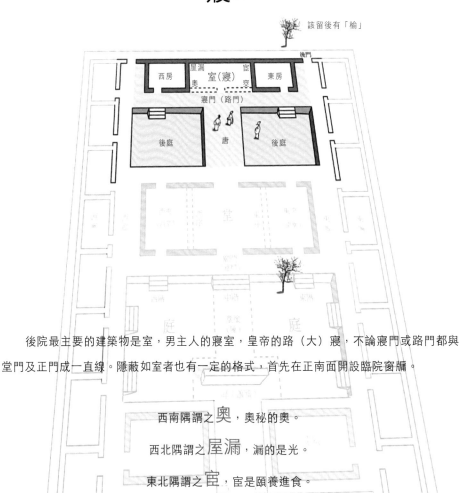

該留後有「榆」

後院最主要的建築物是室，男主人的寢室，皇帝的路（大）寢，不論寢門或路門都與堂門及正門成一直線。隱蔽如室者也有一定的格式，首先在正南面開設臨院窗牖。

西南隅謂之**奧**，奧秘的奧。

西北隅謂之**屋漏**，漏的是光。

東北隅謂之**宦**，宦是頤養進食。

東南隅謂之**窔**，窔字不可解。

宇下，總不會是交談吧。

正室的兩旁是偏房、側室，順延開去便是閨女、侍姆的房間。

拐個彎便是後門，從這裏出去，就算不是大片私家園林，可能也會種着三兩榆樹。「榆柳蔭後簷」，事事都應該留後有餘。

我們意興闌珊地返回那個叫做 **走** 的地方準備走了。剛出桌門（高大的正門），回頭一望，忽然在堂階前的 **步**，和堂門前的 **趨** 出現一班人，在暮色蒼茫中，亦步亦趨地向我們揮手道別，但見人影幢幢，分不出唐宋元明清，只聽到……

「歡迎光臨，老夫東家，我走東階。上有高堂，攜內眷及家人躬送。

下次再來，容老夫作個東道，大排筵席，宴請各位。」

「妾身正室。」

「妾身偏房。」

「奴婢是陪房。」

「我是東廂大房。」

「我是西廂二房。」

「我是後院尾房。」

「我是西席，家庭教師。」

「小人管家，這幾個是廚房、門房，都是家丁下人。」

「小人護院，粗人一個。」

「我們幾個都是同堂兄弟，不是外人。」

「諸位好走哇。」

東家高堂正室偏房東廂西廂後院廚房，整座建築都在說再見。

爬上汽車，仍然依稀聽到東西塾瑯瑯書聲，西廂連篇韻事，偏房最是無奈，聲聲嗚咽。

「室中謂之時，堂上謂之行，堂下謂之步，門外謂之趨，中庭謂之走，大路謂之奔。」

（《爾雅》）

沒有警惕、尊重、肅穆、自我抑制和盼望，一本戰國初期編纂成書的《爾雅》，一幅宋元時代繪製的《爾雅音圖》和一張現代考古學者的復原圖，顯得特別蒼白無力。

説院

古人説：「我好像是沒有離開過自己的家一樣。因為我的家，是一座四合院。

遊覽比我更古老的古代宮室那種稔熟的感覺，反而令我對自己居住的四合院增添一種奇異的『歷史感』。原來大廳那塊『詩禮傳家』的牌匾，是那麼的真實。那麼，我的祖先會不會像我一樣，在睡不着的晚上，走出庭院，看着同一個月亮呢？我在想，在家外月亮總是在照着別人；院子裏看到的月亮可像自己家人一樣，隨時都願意和你閒話家常。

我忽然發覺，院子其實就是將天地劃了一塊放在家裏，一個可以讓樹木從家裏向天空生長的『房間』。

平時聽人家説，水墨畫的最高境界是用筆觸在宣紙上表現沒有筆觸的空白部分時，我一直都不明所以，直到這刻，我發覺四合院的中央就是一個沒有房屋的『空白』院落時，不禁有點吃驚。嗯，但願這只是巧合，因為從來都沒有人認為，房子和藝術會有甚麼關係，但我卻不由自主地想起『虛懷若谷』這句話來。

也許我不應該將這個小孩子嬉戲，老人家在日光下打盹，婦女做針黹、曬菜乾、推煤球的院子附會到『意境』上。雖然有薰風流螢，畢竟也有蚊子成群。

我終於説服自己，房子並不是意境；蚊子也不是藝術。院子裏，茉莉微聞，秋蟲唧唧，甚麼都有，做甚麼不可以？」

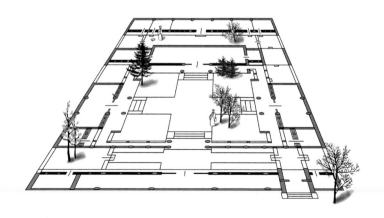

廣告

院賣識家

三進四合院佔地兩畝有餘主屋寬敞

從屋十八間一律清水瓦脊方正平整

特別適合代代同堂者一享倫理親和融融樂也

人丁旺盛者可隨意順序擴建

合院外牆堅固封閉門禁深嚴鬧靜得兼

對外為府上私家天地

對內則全乃闔下私家廣場

內院深幽寧靜為女眷加設魚池花卉鞦韆瓜棚

進進日照風足林木扶疏滿庭綠蔭

或攻讀休憩或工作曬曝適隨尊便

對院屏門皆活動槅扇方便宴會節日

大排筵席至為體面

另：全國南北，凡一顆印、三合院、四合院以至大型莊府第者，垂詢指正，無任歡迎。

第十三章 四合院

一進四合院

二進四合院

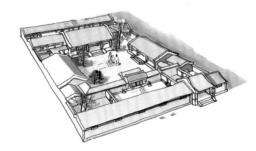

三進四合院

　　合院式的佈局，嚴格來說並非一種建築設計，也不是兩三個人的意思，更不是某一位大師的創見。它是一種生活的「結果」。

　　專家說：

「最初的庭院，顯然是基於群居和自我保衛。城邑出現之後，庭院的外牆就主要是用來劃分內外公私。古代的宮，本身就是個城，唐宋之後，城內的宮就縮小變成小組的庭院……揚棄城邑的防禦性，保留廊廡內裏的鑑謐寧靜，予居住者在庭院內的『戶外生活』。」

<div align="right">—— 梁思成《敦煌壁畫中所見的中國古代建築》</div>

一顆印

基於經濟條件或階級限制，庭院概念甚至
變成只在中間預留細小的天井，用作採光、
通風、排泄雨水和收集雨水等用途。

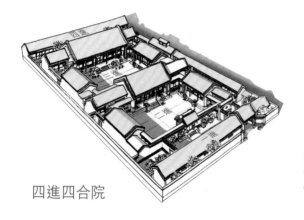

四進四合院

南方炎熱，陽光猛烈，院
落就以南北長軸為主。建
築物聚合，來抵抗季候性
風雨。

北方天氣較為寒冷，庭院
相對較寬敞，建築群分散，
且將東西軸延長（增加冬
天日照時間）。

　　換言之，將一般的庭院擴大便是一座宮殿，將宮殿擴大便是一座城邑。

　　庭院內的迴廊彷彿是第一堵只有柱的牆，第二堵就是可以隨時開敞的門屏槅扇。環
繞着庭院的房屋，相對來說，也可以視為合院的「外牆」。院內一道道的門（或者一座
座的門屋），不過是顯示空間的性質而非切斷，容許本來孤立在中央的庭院氣息，自自
然然地滲透到每一個角落。

　　東西方都有合院，只有中國的合院是將戶外變成屋內的一部分。

戶內的生活，配合「戶外」的條件

　　合院一住就幾千年，實用性固然不在話下，更重要的原因就是將整套中國人的倫理觀念現實化。主屋排列在中軸主線上，左右次第將整個家族的血緣親和，尊卑秩序平均展開。

　　圍着一個院子生活，在應用上每一邊的房子都擁有同樣大的庭院。這種實用面積比建築面積還要大的佈局，在建築面積分寸必爭的現代社會顯得尤其吸引人。問題是一群漠不相干的人和一個家族並不一樣，昔日的共同擁有，在現代的解釋可能是一點也沒有。

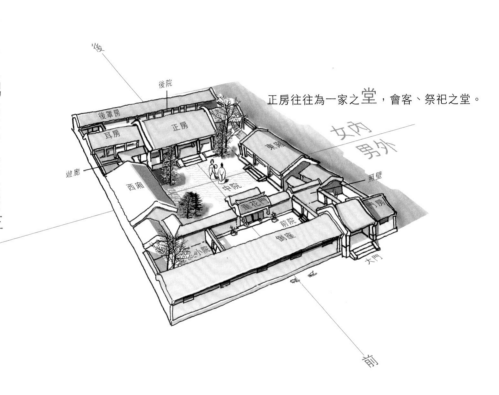

依中軸安排男長尊貴高正主上親嫡左
次者分女幼卑賤低偏從下疏庶右

正房往往為一家之堂，會客、祭祀之堂。

女內男外

靈活性

　　合院可大可小，而且公私皆宜。

　　假如將合院的私密性稍為下降，添加幾座屋宇殿堂和一些自然或人為的景觀，便可以成為一條供人遊覽的路線。來一點宗教崇拜的內容，便是一座寺廟。

　　《聖經》記載耶穌基督曾經大發雷霆地將神廟裏的攤販買賣掃地出門。中國人卻相信菩薩善開方便之門，絕不會介意大家在廟會期間買賣交易。

　　一座園林，公開遊覽便是當然的公園。

話堂

殖殖其庭 堂堂正正

是個重要到不輕易應用的地方

《釋名》釋宮室：古者為堂，自半以前虛之，謂堂，自半以後實之，謂室。堂者，當也，

謂正當向陽之屋

　　傳統中國建築的最中央，照例都沒有房屋。傳統房屋裏最重要的房子，照例都不住人。沒有房屋的中央部分是「庭」，沒有人住的房子是「堂」。

　　「堂」裏面供奉着歷代祖先的神位，羅列代代顯赫功名，是個紀念堂，也是個開敞的時間囊。

　　庭中天地悠悠，堂裏香燈永繼；庭中上下交融，堂裏古今一體。

　　庭、堂之間的台階每一級都踏出整個家族的宗教和歷史的感情，每一炷清香都隱隱熏出整個族群的盼望。

　　「堂」相當於一座教堂、一部歷史、一篇告示、一個法庭和一個內部檢討的場所。一切社會文化活動都寫在庭堂之間，就算是方丈的空間，也足以安放整個天地人間。

　　中國人在這種合院式建築裏一住就是幾千年。

　　當「堂」被取締時，「當堂」無話可說！

阿樓和阿院 （按：阿樓是現代樓字，阿院是四合院）

阿樓：「嗨！好哇。」

阿院：「⋯⋯⋯⋯」

阿樓：「怎麼啦，認不得我啦！現代樓啊，難怪囉，當年我還是一匣匣
　　　的叫做甚麼構成，現在⋯⋯嘻嘻⋯⋯叫解構啦！」

阿院：「⋯⋯⋯⋯」

阿樓：「來，咱哥倆好好聊聊。你知道嘛，這些年頭雖然見不到面，可
　　　我每次看見人家在下棋，一瞧見那方方正正的棋盤，就總會想起
　　　你哪。硬是了不得，幾千年前的一塊田（按：井田），到一個占
　　　卜算命的命盤，都⋯⋯那個⋯⋯歷史悠久。」

阿院：「⋯⋯⋯⋯」

阿樓：「靜靜告訴你，自我『解構』之後，廣告的賣點就是多了一些
　　　叫做自然的成分，這總算是秉承老兄的志願吧。當然，大家要
　　　這個『自然』，可得又再來個分期付款囉！」

阿院：「⋯⋯⋯⋯」

阿樓：「嗯⋯⋯別盡是悶聲發財嘛⋯⋯況且，我們也跟老兄一樣在幾
　　　棟大廈中間搞它個『戶外空間』，就是人太多，目前大家仍在
　　　適應『互相監視』的院子生活，老兄你看怎樣？」

阿院：「⋯⋯⋯⋯」

阿樓：「瞧你，就是一味擔掛着老人家。長者嘛，有老人院，他們在那
　　　裏都會受到妥善的照顧。」

阿院：「⋯⋯⋯⋯」

阿樓：「唉……你可要明白，時下都是『獨立、自由和民主』的興頭，總不成永遠都像以往那樣，四五代人擠在一起滿堂吉慶的大家庭。現在的都市越大，家庭就越小，別看我高大巍峨，照顧的基本上都是小得不能再小的小家庭。國際化的文明現象嘛！」

阿院：「…………」

阿樓：「這玩意，其實我也搞不清，只是聽人說，西方國家的文化叫做文明，其他地方的就叫做文化。大夥兒時興嘴巴說文化，雙手不停國際化。」

阿院：「…………」

阿樓：「對啦，聽說英國有個叫做李約瑟的大學者，訪問中國期間，在老兄處住了一段日子，回去祖家之後就憂鬱起來。原因就是再沒有『小庭也有月，小院亦有花』的滋味。洋學者也鄭重其事，這下子老兄可熬到頭啦！」

阿院：「…………」

阿樓：「當然，要十足像老兄那樣既有『鑑諡寧靜』，又有『私人生活』，還有『戶外空間』的居住計劃目前還未出現哩。不過，只要肯計劃，十個不成，一百個、一千個，將來總會解決得了嘛。到時咱倆怕不會高高興興地再相見。」

阿院：「再見。」

參考：
李約瑟《中國之科學與文明》
侯幼彬《中國建築美學》
尚廓《傳統庭院式住宅與低層高密度》，陽玲玉《建築學報》第五期，1982
《宮室之旅》（本書第十二章）

第十四章

風水

略述

有些人把風水看做是一種樸素的環境學，有些人從迷信角度去看，也有些人從地理到物理、科學到哲學的觀點來看風水。無論怎樣，都是看，風水。

神話記載

混沌太初，有祝融和共工兩個不可一世的英雄大戰，殺得天昏地暗。最後共工失敗，氣憤得不得了，一頭就撞到頂着天幕的不周山。

這一撞，古書用了六個字來形容這個驚天動地的場面：

「天柱折，地維缺。」

不周山應頭而斷，天空頓時失去支柱，崩向西北，大地亦同時往東南陷落，傾盆大雨，一直下個不停，洪水把土地完全淹沒。

從來收拾英雄的爛攤子的，就只有慈愛細心的母性，女媧便是第一位。偉大的女神煉石修補青天之後，將餘下的灰燼撒向汪洋，洪水馬上消散，灰燼變成了中國華北大平原上的一層肥沃土壤。天傾地斜已成定局。從此中原的一切，包括永恆，都在轉動。

日月星辰一直往西滑行，流水都帶着落花東去，晝夜不捨。

依仗春夏秋冬來耕種的古代中國人，俯仰天地，看着山嶺綿延而出，看着永遠流出東海的悠悠江水。

看着天地給養生命的

來龍去脈。

看，風水。

家宅，當然要選擇。

《釋名》：宅，擇也，擇吉處而營之也。

北地大漠冰催寒

（敗北，房子當然背着它）

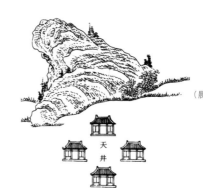

炎炎西斜穀黍曬　　　　　　　　　　　　　　　　　東升朝陽好和暖

（要糧倉乾燥，最好在此）　　　　　　　　　　　　（晨光加上林木蒼蒼，生機勃勃）

天井

陣陣南面風最涼

（開設大門，當然之選）

最好北面有山嶺屏障阻擋寒風，最好門前南面平原，耕作招涼。最好水源順注，最好
遠景悅目，最好農地房屋終年都可以看得到從第一線到最後一線的陽光。

風水，語出晉郭璞（276-324）《葬經》：「氣乘風則散，界水則止，古人聚之使不散，行之使有止，故謂之風水。」

風水又名堪輿、形法、地理、青囊之術、青烏、卜宅、相宅、圖宅、陰陽。
最遲在公元前 4 世紀出現，戰國時期系統成熟。

青囊之術——《晉書·郭璞傳》：郭璞得異人授青囊中書九卷。璞門人嘗竊青囊書，未及讀，而為火所焚。
青烏（青烏子），傳為黃帝時地理家、商周時人、秦人、漢代人。
清代蒲松齡《聊齋志異》：「青烏子，彭祖弟子也。」

看法

● 世間不外乎天地風雪水火山澤八種現象，一切都帶着陰陽的性質（《易經》）

● 像龍騰般起伏的山勢

「指山為龍兮，象形勢之騰伏。」（《管氏地理指蒙》）「人身脈絡，氣血之所由運行。」（《地理人子須知》）

郭璞

● 江河猶如大地的血脈

「宅以形勢為身體，以泉水為血脈，以土地為皮肉，以草木為毛髮，以舍屋為衣服，以門戶為冠帶。」（《黃帝宅經》）

「石為山之骨，土為山之肉，水為山之血脈，草木為山之皮毛，皆血脈之貫通也。」（《水龍經‧水法篇》）

● 萬物都由金木水火土所構成（《尚書‧洪範》）

● 天道和地道混成（《淮南子》，《堪輿金匱》）；天地萬物為一體（程顥《程氏遺書》）

● 以水文地理為建設家國的藍圖

● 以天體星宿為依據

「易與天地准，故能彌綸天地之道，仰以觀於天文，俯察於地理，故稱地理。」（《周易‧繫辭》）

「大舉九州之勢以立城廓舍形……以求其聲氣貴賤吉凶。」（《宮宅地形》）

青烏子

春來秋去都存在一種變易的規律

一切都可以用八卦的圖像來推算

隱藏的規律

　　古代的中國人，在四千年前開始整理出自然和人類生命融合的「隱藏的規律」。

　　禮者天地之序，樂者天地之和。

　　思想家依據這規律去解釋生命；地理師以這規律來勘察最理想的生活環境。學術與道術一直都共用着陰陽、乾坤、八卦、五行等辭彙來形容這個世界的規律。醫、卜、星、相，都說「天人合一」。

　　「合一」可以是天人之道，又可以是飲食養生（對中國人來說，藥物可以是宴會的主要菜餚），都是謀求「和大自然配合」的規律。

　　《易經》就是這規律最主要的指導手冊。

最早看風水的應該是周代初期的英明領袖公劉，他率領百姓遷徙，到泉水交匯的地方，從平原到高地仔細地審察，利用日影來測定方位，分別陰陽，然後安邦立業。

到《周禮‧考工記》內記載建立城邑的方法時，已正式將國家連同整個世界放在一起來考慮。

很明顯，中國人的建築計劃，一開始就不以單獨建築物作為建設的最後目的。由城廓而至坊里都隸屬在一個規模龐大的空間裏。

大者如建國，小者個人起居，都與風水攸關。要事事順利，切忌逆天而行。

公元前 6 世紀左右，老子的《老子》所談論的「道」，更替風水添加「玄之又玄」的色彩。

帶着神秘色彩的風水故事，甚至寫到正史上。由皇帝到小官員，都相對比別人「家山有福」，特別的事總有徵兆，特別的人的出生地，必有祥瑞。

漢代名臣董仲舒（本身就是風水專家）提倡儒家，重視孝道，厚葬先人，蔚成風氣。風水又延伸到祖宗山墳上。

唐代的高官楊筠松甚至依據風水理論行軍打仗，寫了一本《滅蠻經》來對付蠻族。

楊筠松弟子曾文遄所著的《青囊經》亦成為風水經典之一。

附會到風水的故事多不勝數，自有文字記載以來，幾乎每個朝代的興替，都轟轟烈烈地大興風水，大破風水。

甚至到晚清時期，朝廷奄奄一息，亦因為「南方有反氣」，而派兵每日砲轟廣東打狗嶺，企圖將「反氣」轟散。結果自然難逃「自然定局」。

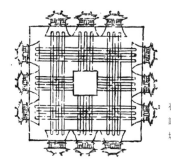

在《周禮‧考工記‧匠人建國》一節裏記載着「建國」是始於城邑的方位測定，城內「九坊九里」就是社區的安排。

1 ── 宜設倉房

2 ── 忌設門

3 ── 不宜開井

4 ── 宜設禽舍、井及廁

5 ── 忌設神龕或門，宜開井

6 ── 宜設書房、神龕，忌開爐灶

7 ── 宜開井

8 ── 不宜築倉房、門

9 ── 宜開井、設神龕

10 ── 宜設門

11 ── 忌設神龕

12 ── 宜開井、花園

13 ── 宜設門

14 ── 忌開井

15 ── 宜築倉房

16 ── 不宜建亭與書房，不宜凹入

17 ── 不宜建園林及池塘

18 ── 不宜築倉房、開井

19 ── 宜築倉房

20 ── 忌設門，宜開井

21 ── 宜建灶

22 ── 宜建倉房、房廳外凸

23 ── 宜築靜修室、門及井

24 ── 宜建灶、開井面

昇平總比戰爭好，中國人發明火藥原是用來燒煙花；一動不如一靜，發明羅盤並不是用來航海跋涉，而是用來看風水。

「在希臘人和印度發展機械原子論的時候，中國人則發展了有機的宇宙哲學。」（李約瑟）風水不是發明，而是發展出來的。

有些人把風水看做是一種樸素的環境學，有些人從迷信角度去看，也有些人從地理到物理、科學到哲學的觀點來看風水。

無論怎樣，都是看，風水。

《詩經・大雅・公劉》

篤公劉，逝彼百泉。瞻彼溥原，乃陟南岡。乃覯于京，京師之野。

于時處處，于時廬旅，于時言言，于時語語。

 篤信誠厚的公劉，在泉水交匯的地方，端詳廣闊的平原，攀登上南面的高崗，細看京城的土地，於是就在這片郊野起造房屋旅舍，對人民諄諄誘導，談論政事，成立了國家。

篤公劉，既溥既長。既景乃岡，相其陰陽，觀其流泉。

其軍三單，度其隰原。徹田為糧，度其夕陽。幽居允荒。

 篤信誠厚的公劉，在廣闊的土地上，用陽光來測定方向，分別陰陽，視察水源。訂立軍隊的制度。測量濕潤的土地，開發屯田，制訂賦糧。在西面開發，人民匯居，國土因而更加壯大。

附

李亦園《人類的視野》，上海文藝出版社

「利用風水，人們用他們的祖先作為手段以達到他們世俗的慾望；他們在如此做時，已經不是在崇拜祖先，而是開始把他當作『東西』（thing）來利用了。崇拜祖先是將蘊含於嗣系中的權威儀式化，但在風水制度中這情形倒反過來了，在這裏子孫們爭着強迫他們的祖先給予好運，把先人當作傀儡，而支配原先應屬支配者，在祖宗崇拜中，祖先是被崇敬的；在風水中，祖先卻成為從屬者。」——Maurice Freedman（英國人類學家），*Ancestor Worship：Two Facets of the Chinese case*，1967

「……從中國人的觀點而言，祖先與子孫是一體的，在風水習俗中是祖先與子孫共同謀求全家族的利益，在尋找合適的風水墓地中，不只是子孫埋葬祖先的骨頭，同時也是先人主動要把自己的骨頭埋在好風水的地方……」

——李亦園

 正好看出「功能」與「情感」兩種不同的風水。

這裏有一個五行的屬性表，排列着五方、五化及五氣所演化出來的風水邏輯，相當有趣，至於其他各項，非要專家不能分述了。

五行（自然界）屬性表

五行	木	火	土	金	水
五臭	膻	焦	香	腥	朽
五穀	麥	菽	稷	麻	黍
五蟲	鱗	羽	倮	毛	介
五牲	羊	雞	牛	犬	豕
五宮	青龍	朱雀	黃龍	白虎	玄武
五辰	星	日	地	宿	月
五器	規	衡	繩	矩	權
五象	直	銳	方	圓	曲
五味	酸	苦	甘	辛	鹹
五色	青	赤	黃	白	黑
五氣	風	暑	濕	燥	寒
五化	生	長	化	收	藏
五季	春	夏	長夏	秋	冬
五音	角	徵	宮	商	羽
五方	東	南	中	西	北
五時	平旦	日中	日西	日入	夜半
五行	木	火	土	金	水
五臟	肝	心	脾	肺	腎
內腑	膽	小腸	胃	大腸	膀胱
形體	筋	脈	肉	皮毛	骨
情志	怒	喜	思	悲	恐
變動	握	嘔	噦	欬	慄
五官	目	舌	口	鼻	耳
五聲	呼	笑	歌	哭	呻
五神	魂	神	意	魄	志
五液	淚	汗	涎	涕	唾
五事	視	言	思	聽	貌
五性	仁	禮	信	義	智
五政	寬	明	恭	力	靜
五祀	戶	灶	霤	門	井

明代《陽宅十書》

凡宅外形第一。

左下流水謂之青龍，右有長道謂之白虎，
前有水池謂之朱雀，後有丘陵謂之玄武。

東下西高，富貴英豪

前高後下，絕無門戶

後高前下，多足牛馬

左下右昂，長子榮昌

不當沖口，不居寺廟，不近祠社、
窰冶、官衙，不居草木不生處，
不居故軍營戰地，不居正當流水處，
不居山脊沖處，不居大城門口處，
不居百川口處。

凡宅，東有流水達江海吉，東有大路貧，
北有大路凶，南有大路富貴。

門前新塘，主絕無子

門前見水聲悲吟主破財

門前雙池謂之哭，門朝平圓山主吉

井當大門主官訟

凡做屋

先築牆圍外門主難成，大樹當門招天瘟

牆頭沖門，常被人論

交路夾門，人口不全

眾路相沖，家無老翁。門被水射，家散人啞
門下出水，財物不聚。門着井水，
家朝邪祟。糞屋對門，疤癩常存
水路沖門，忤逆子孫。倉口向門，家退遭瘟。

門前直屋，家無餘穀

門前垂柳，非是吉祥。東北開門，多招怪異。

重重宅戶，三門莫對……

天壇

明、清兩代皇帝祭天的地方，坐落於北京市東南面，佔地 273 公頃。

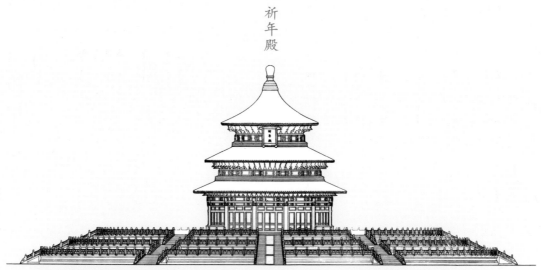

祈年殿

天壇內最著名的建築物，初建於明嘉靖二十四年（1545），1889 年於雷火焚毀後重建。

牆方殿圓，天圓地方
三層台基上三層攢尖頂檐殿堂，逐層向上收縮，象徵與天相接。

圓天，藍天
高九丈九尺（陽數之極）
一月三十天，殿頂周長三十丈
一年四季，殿內金龍藻井下立金柱四根
四季有十二個月，中間一層立十二根楹柱
外層十二根楹柱，代表一天十二個時辰
裏外共二十四根，表示一年中的二十四個氣節
再加上藻井下的四根金柱，代表二十八星宿
殿頂四周三十六根短柱，代表三十六天罡

懶懶閒

有好事者曾經「調查」過，「一會兒」有很多種。

在美國，「a moment please.」大概是 15 分鐘。

在法國，「un moments' il vous plaît.」可能要半小時。

在中國，一會兒往往就要耗上半天，甚至一星期。

15 分鐘或半小時，在中國不是「一會兒」，而是「馬上」。

認真懶懶閒。

好閒

　　歷史學家將古羅馬競技場內的諸色人等分成三種類型，首先是沿場叫賣的小販，繼而是競技場上角力的英雄，最後便是坐在席上，買零食、丟了一地果皮、嘩聲叫囂的觀眾。這些觀眾既不營役謀生，也不戮力拼搏，但卻偏偏佔據着整個文化的最高位置。這群人在歡呼，喝倒彩，然後剔着牙、打着飽嗝，然後又議論紛紛地去談論另一個更新鮮的玩意來。

　　這種事事都意見多多的人，通常都是知識分子，那種無所事事的心態叫做「閒情」。

　　「閒情」沒有事功，但充分顯示一種文化的想像力。
　　清代文人王晫在他的小品文《紀草堂十六宜》裏告訴我們「閒」到甚麼地步：

　　　　　徘徊在廊廡間找靈感，然後爬上閣樓寫文章；
　　　　　　樹下花間彈琴飲酒，倚着欄杆賞月看雲；
　　　冬天圍爐玩雪，夏天元龍高臥；擺完龍門陣，玩占卜；
　　　　　　　捉燕子、摸魚蝦，又放燈籠又舞劍。
　　　　早上賴在床上聽雀鳥叫，晚上百般無聊，也要聽聽和尚敲鐘聲。

　　總之天天都在渡假，就是要閒得不枉此生。
　　同代李漁的《閒情偶記》、沈復的《浮生六記》，
　　記的都是引人入勝的「優皮」玩意。
　　建築最最優悠處，當然是園林。

《紀草堂十六宜》

園林 對 房屋

房屋是房屋，園林是園林。

沒有園林的只能算是房屋，沒有房屋的只能夠是荒野。

房屋加上園林才是完整的建築。故此，較小型的房屋附設庭院，大型的園林附設房屋。

我們曾經提及過（請參閱 24 頁《材皆可造》一節），傳統中國知識分子在官場俗務之餘，都會向掛在牆上的水墨山川投以嚮往的一瞥。這種寄托看似無足輕重，卻被視為知識分子達到「完整人格」的基本條件。

在條件未成熟時，「寄托」會投射在住屋的方丈庭院裏，明清兩代就有不少名士對處理小庭院（小至天井）的心得大造文章；一旦有足夠的經濟條件者，例必大造園林。

無論建造房屋的目的如何，園林的要求都大致相同，就是在現實的目的之外，創造一個令身心舒放的境界。

「君子慎其獨也。」（《中庸》）

「獨」是在非公開的場合，往往就是自己在家的時候。
於是大家的「家」就帶着培養「君子」的嚴謹和克制的氣氛。
長期居住在行必有據的禮儀之所的君子，
身心未必可以平衡，幸而有園林。
儒家思想落實在嚴謹規整的合院式建築佈局裏，
老莊強調的生命則瀰漫在園林中。

園林雜說

寺廟園林

　　中世紀歐洲的苦行僧侶，路經洛桑（Lausanne）、兩湖城（Interlaken）的時候，都提心吊膽地急急而過，惟恐敵不住瑞士湖光山色的引誘，壞了清修大事。

　　可中國在**魏晉**就偏偏出現了所謂寺院園林，可見美景天下有，只看閣下處理的手段。

　　法國的花園設計脫胎自農田菜畦，方正整齊。路易十四的凡爾賽宮，從主樓沿着水池噴泉走到盡頭，30 分鐘以上的距離都是一條直路，兩旁的雕刻、植物，皆安排得平衡妥帖，這塊超級大菜田，也不見得令人沉悶，幾何軸線展開來的園林景致，自有其氣魄。

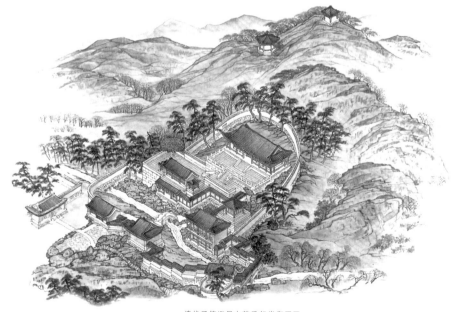

清代承德避暑山莊秀起堂復原圖

中國歷史綿延漫長，園林之嬗變，皆有跡可尋。

傳說中黃帝有個百獸都來喝飲甘冽泉水的<big>玄囿</big>（公元前 27 世紀）（《穆天子傳》），很明顯，有皇室就有皇家園囿。

囿，園有垣也。一曰禽獸有囿。圃，種菜曰圃。園，所以種果也。苑，所以養禽獸也。

信史（有文字記載）開始，整個商代值得一記的可不是園林，而是紂王的「肉林」和「酒池」。

所以一般園林故事大都從英明有為的<big>周</big>文王開始（公元前 12 世紀），他營造的<big>靈囿</big>是人類第一個可以開放給百姓捉雉獵兔的野生公園（見《詩經》），囿人是「牧百獸」的職位，和我們理解的「園丁」並不一樣。與民同樂的時間很短暫，四分五裂的春秋時代，各國都忙於興建高台，高觀重樓，望敵方，望屬於自己的一片江山。園囿用來狩獵野獸，操練騎射大於遊玩欣賞。

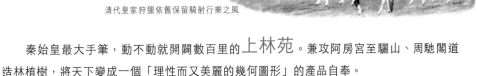

清代皇家狩獵依舊保留騎射行樂之風

秦始皇最大手筆，動不動就開闢數百里的<big>上林苑</big>。兼攻阿房宮至驪山、周馳閣道造林植樹，將天下變成一個「理性而又美麗的幾何圖形」的產品自奉。

「（秦）道廣五十步，三丈而樹，厚築其外，隱以金椎，樹以青松。」（《漢書》）

一般以為，「噴泉在中國只是 18 世紀以來才為人所知曉」，殊不知漢武帝「方五百四十里」的<big>甘泉園</big>已經又有噴泉（銅龍吐水），又有假山。四夷皆服大漢，各地名花紛紛進貢，秦代的上林苑搖身一變為充滿國際情調的植物公園。

《西京雜記》內記載茂陵富豪袁廣漢在北芒山下闢了個 12 平方里的園林，家童近千。高山迴廊，流水處處，盡是珍禽異獸，一整天也走不完。

月門

魏晉南北朝，戰爭和佛道思想一起興盛，南朝煙雨樓台中，寺寺園林。

「登山臨下，幽然深遠——岩岩清峙，壁立千仞」，
「朗朗如日月之入懷——謖謖如勁松下風」。

寫崇山峻嶺，卻是形容人的風采，園林景致開始與內在品格相應。

在位僅七年（582-589）的南朝陳後主匆匆弄了個僅堪促膝娛情的兩人亭，又匆匆為以後的園林留下一道浪漫的 **月門**。

「陳後主為張貴妃麗華造桂宮於光昭殿，後作圓門如月，障似水晶，後庭設素粉罘罳（古屏牆），庭中空無他物，惟植一桂樹，樹下置藥杵臼，使麗華恆馴一白兔，麗華披素掛裳，梳凌雲髻，插白通草蘇孕子，靸玉華飛頭履，時獨步於中，謂之月宮。帝每入宴，樂呼麗華為張嫦娥。」（〔唐〕馮贄《南部煙花記·桂宮》）

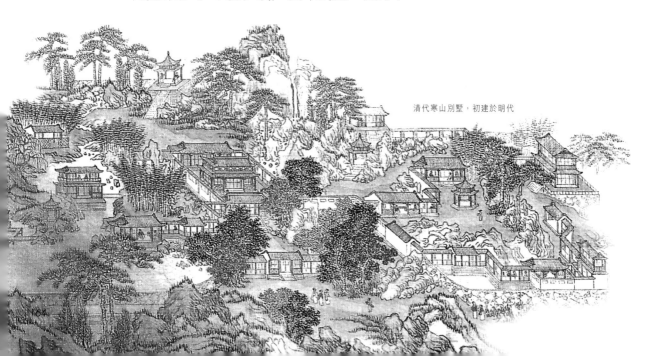
清代寒山別墅，初建於明代

這個不穩定的時代，清高的知識分子大多遠離是非地，隱逸山居，參禪讀書，開田園詩、山水畫和山居園林的先河。東晉陶淵明的《桃花源記》那種與世無爭的況味便成為了私家園林的新意象。

泱泱大唐，海外棠紅（據說凡舶來花卉皆冠以「海」字），唐玄宗在沉香亭調侃楊貴妃一句：「海棠春睡未足耶？」（《太真外傳》）海棠花一路春睡到現在。富貴逼園來的唐代當然少不得牡丹處處，東都洛陽的人逕自叫牡丹為「花」，正是「除卻牡丹不是花」，把太液池、龍池、芙蓉園裝點得雍容豔麗。

魏晉的隱逸田園之所以能避過盛唐富貴的色彩，主要歸功於「詩中有畫，畫中有詩」的王維，這位開山水畫南宗的天才詩人，將詩情畫意一併寫入自己的園林輞川別業裏。另一位天才橫溢的詩人白居易在廬山結草堂而居，他在筆記中形容：

「……三間兩柱，二室四牖。木斫而已，不加丹；牆圬而已，不加白。

砌階用石，羃窗用紙，竹簾紵幃，率稱是焉。」（《草堂記》）

「喬松十數株，修竹千餘竿，青蘿為牆垣，白石為橋道，流水周於舍下，飛泉落於簷間。」

（《與元微之書》）

既推崇樸素，又開借名山風景為己用之先。

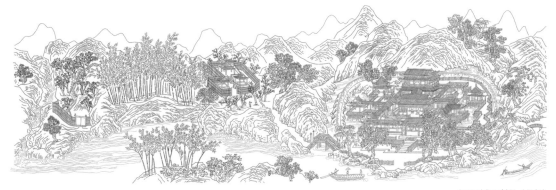

輞川別業石刻圖（局部）

古代圈地成園那種「且佔它一片好江山」的大手筆，到這個時候終於完全洗脫「遊牧的記憶」，上升至境由心造的詩意之路。

中國古代建築出現前所未有的高峰，而後世所謂的園林藝術（並非自然藝術），亦在這個時候真正開始。

晚唐五代十國雖則都是薄命小朝廷，卻寫出最美麗的園林歌詞（南唐李後主）。

宋代恪於政治形勢，建築園林處處都表現得特別細緻秀麗。朝廷頒行總括歷代建築心得的百科全書《營造法式》。連皇帝（宋徽宗）也將開疆闢土的氣力一股腦兒都變作造園的心思，無所不用其極，花園終歸變成墓園。

江南遠承隋煬帝開鑿運河之利，越發興盛。南宋臨安（杭州），城環西湖十五公里，本身就是個園林城市。

「上有天堂，下有蘇杭」，平江府（蘇州），水榭樓閣，贏盡天下文人歡心。宋代詩人王禹偁曾經寫下：「他年我若功成後，乞取南園作醉鄉。」南園就是五代的蘇州名園。

南宋舉國盛行春桃秋菊賞花行樂，民間以盆栽花卉為禮相送。一派江南好風景，杭州、蘇州成了織造和園林的代名詞。

撰寫中國第一本園林設計專書《園冶》的作者計成，就是蘇州人。

元明兩代，文人畫走到巔峰，上接王維，中國園林已被詩書畫薰陶了超過一千年。

沈周、文徵明、唐寅、仇英的作品每被視為造園的藍圖。文徵明的曾孫文震亨在他的《長物志》庭園卷內強調園林花木應該在任何時候皆可作為繪畫的景致。畫家將几案、交椅以及遊玩攜帶的精緻食匣都寫到園林裏。董其昌更買地百畝，親自設計造園。

園帖

蘇州臨近太湖，「太湖石」的「透、皺、瘦」自唐代白居易時已成為玩賞對象，到明代「太湖石」應付不了龐大的市場需求，與當時的木作看齊，進行鑲嵌可也。

蘇州怡園石景

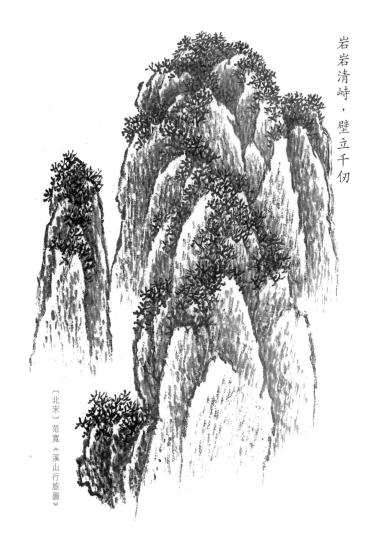

岩岩清峙，壁立千仞

〔北宋〕范寬《溪山行旅圖》

〔明〕文徵明《蘭竹石圖》

崇山峻嶺與人的內在品格相應。宋、明著名畫家筆下的蒼雄山勢和一草一木，都成為園林裏假山花石造型的藍本。

園林在清代好生興旺，分南分北，花團錦簇，芬芳依舊，惟風采已隨建築下滑至繁瑣的物質講究上。這個時候的蘇州園林依然散發着陣陣魅力，影響了英國的風景花園。

　　18 世紀德國營建充滿中國情調的「木蘭村」，溪流取名「吳江」。法國傳教士王致誠在歐洲大事宣傳的「萬園之園」的圓明園，恰好對正西方的雜錦（mix and match）脾胃。

　　圓明園確是巧奪天工，惟園林的詩畫哲情又要靜待因緣了。

　　每個國家都有自己的園林故事，中國園林最大的特色並不在於源遠流長，而是在於文人與園林結下的不解之緣。

　　鑿石引泉，編竹為籬，畫家、詩人、思想家、政府高官以至帝王都介入工匠建設，正是傳統中國讀書人的本色。

　　「凡士人皆懂造園」，造園者非要有一番見識不可。

圓明園原貌

蘇州景色

桃花相送

參考：

〔明〕計成《園冶》

〔明〕文震亨《長物志》

彭一剛《中國古典園林分析》，中國建築工業出版社，1986

程兆熊《論中國庭園花木》，台灣明文書局，1985

陳從周《蘇州園林》，同濟大學建築系，1956

陳從周《梓室餘墨》，商務印書館（香港），1997

〔德〕瑪麗安娜‧鮑榭蒂《中國園林》，中國建築工業出版社，1996

借景

風景借得好漂亮，借據寫得好堂皇。

建構園林，是大學問，歷來專家皆有論述，將一幅「立體畫軸」的陰陽、虛實、聚散、疏密、大小、高低等等竅門分析透徹。

「構園無格，借景有因，切要四時，何關八宅（風水）。」
（〔明〕計成《園冶》卷三）

縱是大學問，卻無定格。人人注重風水，計成偏說「何關八宅」，《園冶》是第一本專門談論園林的著作，見解獨到，作者計成一再強調造園的季節性，強調「借景」的重要。通篇就是「借、借、借」。

「遠借，鄰借，仰借，俯借，應時而借」，園林最好「春有百花秋有月；夏有涼風冬有雪」。

借——是一種提議，或者一種看法，計成提示我們如何在園林裏體會四季。

是否整個春天都在蕩鞦韆、看燕子，整個冬天對着梅花醉醺醺，則由大家的「水平」決定了。

據說在某個景色秀麗的地方（一說杭州西湖），立有一塊石碑，上面只刻着「虫二」兩個大字。遊人對着這塊啞謎一樣的石碑都茫無頭緒，不知用意何在。直至有人悟出箇中奧妙，原來「虫二」兩個字的意思就是沒有邊的「風月」——這裏「風月無邊」。

既然大塊風月無邊，園林的可塑性就根據每一個擁有它的主人來解釋了。

春閒看花草，捲起窗簾讓燕子剪出清風，楊柳飄飄，
在春寒中架起鞦韆與落花一起飛舞。

閒居曾賦，芳草應憐，掃徑護蘭芽，分香幽室；
捲簾邀燕子，間剪輕風，片片飛花，絲絲眠柳。
寒生料峭，高架鞦韆，興適清偏，怡情丘壑。
頓開塵外想，擬入畫中行。

夏聽山谷裏樵夫和黃鶯唱歌，作詩彈琴，看荷花，聽雨灑竹林，
欣賞池裏游魚自得。在高處倚欄寄傲，足下雲霧靄靄，
窗外芭蕉梧桐搖曳風涼。水邊賞玩月亮倒影，在石上以清泉煮茶品茗。

林陰初出鶯歌，山曲忽聞樵唱，風生林樾，境入羲皇。
幽人即韻於松寮；逸士彈琴於篁裏。
紅衣新浴；碧玉輕敲。看竹溪灣，觀魚濠上。
山容靄靄，行雲故落憑欄；水面粼粼，爽氣覺來欹枕。
南軒寄傲，北牖虛陰；半窗碧隱芭蕉桐，環堵翠延蘿薜。
俯流玩月；坐石品泉。

秋殘荷餘芳，梧桐秋落，蟲鳴唧唧。
湖平如鏡，高台遠眺白鷺飛過丹楓豔紅的山色。
在陣陣桂花清香中舉杯與明月相邀。

苧衣不耐涼新，池荷香綰；
梧葉忽驚秋落，蟲聲鳴幽。
湖平無際之浮光，山媚可餐之秀色。
寓目一行白鷺；醉顏幾陣丹楓。
瞭望高台，搔首青天那可問；
憑虛敞閣，舉盃明月自相邀。

冬晚菊花隨着秋色凋謝時，就爬到嶺上看梅花開了沒有，與鄰人相約買醉。
梅花綻放，大雪紛紛，夕陽老樹昏鴉，殘月寒雁數聲。或圍爐吟詩，
或外出訪友，煮雪烹茶，真是一派名士風流。

冉冉天香，悠悠桂子。但覺離殘菊晚，應探嶺暖梅先。
少繫杖頭，招攜鄰曲；恍來林月美人，卻臥雪廬高士。
雲冥黯黯，木葉蕭蕭；風鴉幾樹夕陽，寒雁數聲殘月。
書窗夢醒，孤影遙吟；錦幬偎紅，六花呈瑞。
棹興若過剡曲，掃烹果勝黨家。

應時而借

承德水心榭，水面猶如天空的鏡子。

此中有 **真意**

借據

臨水築榭，映出新月如鉤，於是就愉快地寫下「掬月小榭」、「清泉玩月」、「沂流光」懸掛在當眼處，告訴別人：看，我借甚麼。

這張借據最體面，意氣風發，當然是書法。

斯人獨處不憔悴，自有風月來相隨，蘇東坡一句「與誰同坐，明月、清風、我」，蘇州拙政園的「與誰同坐軒」連詩意也借上。

既有白居易的「更待菊黃家釀熟，與君一醉一陶然」，就有 **陶然亭、醉翁亭、愛晚亭**。乾坤一草亭，季節，星辰，古今遠近上下左右四方八面，詩詞歌賦無一不借。

萬事俱備，然後深深吸一口氣：

「好香！」花意襲人來。

園林至此，建築文學書法皆色香味俱全。

安徽滁州的醉翁亭，靈感來自歐陽修的《醉翁亭記》。
愛晚亭出自杜牧的詩句「停車坐愛楓林晚，霜葉紅於二月花」。

（按）根據《園冶》，「借」要水平，也要條件：

· 地勢要高，可以看到遠山

· 土地莫太貧瘠，以求樹木茂盛

· 水源充足，溪流淙淙

· 避不開鬧市，便要謹慎選擇鄰居

沒有好的條件也不用怕，搞搞裝飾吧！

梨子花

梨子

梨子盤

掩飾

「裝飾源於我們對空虛的恐懼。」 (E.H. Gombrich, *Sense of Order*)
好歹也弄點東西來裝飾裝飾，說的其實是掩飾。

崇尚簡樸的時代認為動輒改變的花樣，亂人耳目，缺乏內在價值，是一種道德上的過失，所指便是掩飾。在「奇技淫巧」大行其道的年代，層出不窮才有市場，這時候就沒有人追究裝飾和掩飾的差異。

Herbert Read 將裝飾分為「結構」和「不涉及結構」兩大類，後者便是 Gombrich 用帶有貶意的口吻所說那種「缺乏信心」的掩飾行為。

Gombrich 顯然只反對過分花俏的惡習，否則要大家的結婚蛋糕「充滿信心」地弄到和祭祀糕點一樣樸實無華，也不見得有甚麼好處。

古代社會等級森嚴，事事都了了分明，很容易在裝飾上瞭解一個人以至一幢建築物的性質和地位，絕不含糊。縱然現代社會的裝飾往往被「自由」地利用來「魚目混珠」，裝飾卻依然是我們的文化和物質生活最真實的反映。其一是「自由」，其二便是「魚目混珠」。

窗框款式

桃花聚錦框

梨聚錦框

蘋果聚錦框

扇子聚錦框

冬瓜聚錦框

石榴聚錦框

裝飾

有身份的人用裝飾來標榜；沒有身份的人用裝飾來寄托。

生意人的裝飾一本萬利；讀書人的裝飾一舉成名。

庸俗固然以裝飾為樂；清高也免不了用裝飾自況。

政府用裝飾來立威、粉飾太平；宗教用裝飾來儆世勸善。

裝飾可以瑞祥，也可以辟邪、厭勝（克制自然災害）。

裝飾最講潮流；裝飾也最關注傳統。

裝飾的意圖很精神性；裝飾的技術卻最現實。

適當的裝飾會錦上添花；不適當的裝飾會弄巧成拙（美麗得很失敗）。

至於如何才是恰到好處的裝飾，每種文化、每個時代都有它的傾向，我們稱之為裝飾的風格。

在之前的每一章裏，我們都一再提及傳統中國建築在用材及結構上的美學價值，所以大體來説，中國建築的「裝飾」是裝飾而不是掩飾。

第十六章

裝飾

從說話到音樂都有裝飾，這裏談論的是用眼睛「看」的。

先看看這個：

當距離超過一定的限度時，一切都顯得疏離和不真實　　　　遠到就只得一點，甚麼也看不到。

對象高度與觀看距離之比是 1：10 時（輪廓呈現）　　　依稀是一張椅，一張孤伶伶的椅子。
視覺效果主要集中在對象與環境之間的關係而非對象本身。

比例是 1：5 時（構圖開始清晰）　　　線條簡單，協調勻稱，是一張明式的靠背椅。

當對象高度與觀看距離的比例是 1：2 或更接近時　　　不錯，果真是一張明代黃花梨木造的靠背椅。
便可以欣賞到細節、質感　　　看紋理多麼慎密，隱隱散發花梨木的芬芳。直搭腦，靠背上開
圓，下開秋海棠洞透光，邊起陽線。椅盤下採用「步步高」趕棖，
彎曲的角牙纖秀細緻，從容大方，格調高雅。
（資料取材自王世襄《明式傢具研究‧文字卷》，三聯書店〔香港〕，1989）

惡犬兩頭，看起來一點也不惡

鑑賞關乎品味，觀賞卻需要合理的距離。

椅子看完，且看一座宮殿。

形勢大好

「百尺為形，千尺為勢。」（註）

　　2.5公頃的庭院寬闊得像廣場，並沒有任何矚目的東西，一切都集中在盡頭那潔白晶瑩的台基上的建築物。

　　遠遠望去，中間大殿雖然並不特別高聳，但與其他副殿連成一群時，又排眾而出。率領着一個個反翹華麗的琉璃屋頂，連結成一條充滿活力的天際線。最高只有幾十米的殿宇群，在幾百米外，首先映入眼簾的就是這條將天地劃分的線條，告訴你，它們不是一群，而是一座建築。每個人一進入這個廣場時，都會被這種連結天地的氣勢懾服，不期然地停步屏息凝望，然後才小心翼翼地向前走近。

　　唯有明亮強烈的顏色才能喚醒整個寂寥寬闊的廣場，坐落在晶瑩的漢白玉（白色大理石）台基上的大殿，紅色的柱，更加紅的牆壁，覆蓋着金黃耀眼的琉璃瓦頂，檐下一道以青綠為主調的彩畫和斗栱。冷暖的色彩對比不單令本來寬闊的出檐深度增加，而且變得輕盈。白色、紅色、金黃色，如在晴天的話，背景就是一個藍。

（註）出自《葬經》，作者郭璞。本來是堪輿風水家的術語，卻與裝飾的組織邏輯不謀而合，這種形勢在空間處理上可以一路拓展到一條長達七八里的皇城軸線。

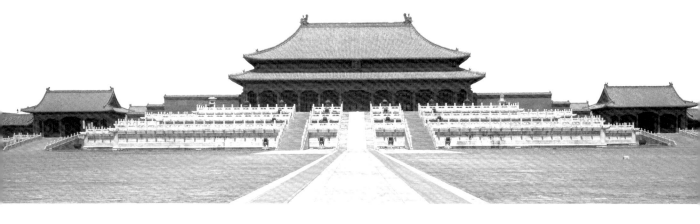

「勢可遠觀，形須近察。」

　　1460 根望柱的漢白玉欄杆，像標兵般矗立在每一層白玉須彌基座上，加上欄杆下 1138 個排水螭首（龍頭），在日光下顯示十分奇異的光影效果。這裏好像是在舉行永遠的儀式一樣，就算空無一人，也令人感到正在被「檢閱」的渺小感覺。戰戰兢兢地仰望，深遠的出檐下貼金雙龍的和璽彩畫，一攢攢色彩富麗的斗栱，中間牌匾寫着這裏就是掌握天下蒼生命運的殿宇。

　　抬頭是壓倒性的殿宇立面，俯首則是一道長達 10 多米，用各種不同刀法雕着寶山龍紋的御道石，足旁雲紋伴着你，一邊數着殿脊上展覽的仙人走獸，一邊踏上台階。

「勢居乎粗，形在乎細。」

　　「階同間廣」，台階與大殿開間的寬度一樣，基座的比例依據着大殿建築，欄杆隨台基的高度調整，望柱的編排對正檐柱，檐柱與屋脊上最高的巨大獸吻成一直線。難怪會令人覺得這座宮殿總是比它實際的尺寸龐大，因為這種比例遠在邁進宮門之前已經開始了。一心要看宮殿的裝飾，原來早就走在裝飾裏。

　　殿前左右陳列着用來儲水防火的巨大鎏金銅缸和象徵吉祥的銅鶴、銅龜。在盛大典禮時，這些銅鶴、銅龜，腹內都會燃點着沉香，香煙從口中吐出縈繞殿前。

　　爬到台上，終於可以看到大殿門扇上用來採光的精緻木雕，在光線下的細膩變化飾紋，當然是最高級的三交六碗菱雕花技術與鎏金團龍渾裙板。湊到最近，就可以欣賞到槅扇上那些手工精細媲美首飾的門環和貼金梭葉了。

　　從遠到近，從外到內。由概括至精緻，整座宮殿的裝飾都是根據觀賞距離來進行的。建築的佈局和比例是否可以算作裝飾的範圍，眾說紛紜。但我們至少可以肯定，出色的裝飾可以改變整個空間，或者 形勢。

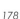

鴟吻是屋頂坡面最吃力的節點，
仙人走獸加固垂脊

琉璃瓦防水，滴水、瓦當、
勾頭都是必要的配件

斗栱承托出檐，同時加強抗震能力

彩畫始於保護木料，集中於外檐裝修　保護木材

利用雕作圖案在光線下的細膩變化
檻扇雕花用來採光，流通空氣

台階辟濕

欄杆維護

列柱支撐，兩側漸次加高及作「側腳」處理，加強內傾及穩定，屋檐因而彎起

建築上的裝飾部分

構架決定屋宇形象，本身就具有高度的審美價值，在必須的結構
上加以美化的步驟，不會硬擺雕飾。

室內檻扇、門、窗、花罩、欄杆裝飾重點在於雕工，不施油彩，
以保留上等硬木質感的可觀賞性。

裝飾重點都在當眼處

有人認為當建築的裝飾工程一旦脫離結構功能時，是建築藝術的
墮落。持這個觀點來看清代的建築那種致力於雕琢的傾向，縱然不是
墮落，也應該是進入虛飾的年代了。

所以，當我們參觀偉大的故宮建築群時，最好記住，這是明清建
築的代表作，而並非整個中國建築最雄渾充沛的面貌。

三交六碗菱雕花

雕作漫談

雕匠、雕刻、雕工、雕塑、雕飾都不一樣，都一起談。

石柱礎

石工第一

先利其器，鐵器。

公元前 6 世紀左右，中國從青銅時代走向廣泛應用鐵器的時代。廣泛地用鐵器來砸人頭和砸石頭。這段日子叫做「戰國時期」。戰國雄風，大刀闊斧。砸砸砸，人頭早變齏粉，保存下來的石頭叫做雕刻。

之後又是秦皇，兼併六國，兼併「皇」、「帝」成為皇帝；兼併「宮」、「殿」成為宮殿（皇帝及宮殿名稱均始自秦代）。始皇帝從地上兼併到地下，驅策兵馬俑群，浩浩蕩蕩地操入陵墓裏。雕匠，日以繼夜地為帝王的生前死後作業。

漢承秦制，儒家學說排眾而出，「孝悌」概念令厚葬成風。武帝在位 54 年，修陵用了 53 年。一年又一年，常駐在陵墓的人員增至 27 萬，夜夜笙歌了 53 年。

既有歌舞樓，自有暮蟬愁。鎏金燦爛的宮室墳墓，殘留下來的當然又是陵墓裏的陪葬明器和守護陵墓的石獸、石人，威猛地瞪着每一輪帝國的斜陽。

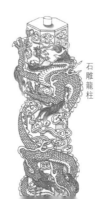

石雕龍柱

到了魏晉（公元 3 世紀），地穴進一步移師洞穴，闢的是石窟，坐鎮的是佛教無量功德。菩薩慈悲兩公里，庇護河西走廊上的孤獨商旅一千年。這一次，在敦煌、雲岡、龍門石窟裏叮叮咚咚，敲鑿了超過一千年。

中國人的建築藝術天賦一直在木材上大出風頭，中國人的五行觀念裏（金木水火土）也沒有將石頭計算在內。但無論怎樣，這次石工第一。

石工皮膚最黝黑，長年在烈日下；石工臉色最蒼白，長年在陵墓裏。

灰色，只是每條從烈日下走到陵墓的路。

石工起造房子，屋頂不遮石工（地基完成，房子本身便沒有石工的事）。地基、地平與柱礎，負起巍巍大廈，給你步步安穩，然後在一旁靜聽你讚美木建築。石工修築長城，廣立牌坊，還有十三陵。

菩薩的慈悲，帝王的夢想和石頭。無我雙手不永恆。

石工，第一。

雲岡石窟

石雕在西方建築猶如木雕與中國建築那樣親如骨肉。在門楣上放置，在神廟內供奉，都是石雕刻。中世紀的教堂更不在話下，雕像之多幾乎和信徒那麼喧騰熱鬧。現代建築之所以要浮雕讓路給牆紙（William Van Loon, The Art），原因就是建築物已不再千秋萬載，也不再有流芳百世的浮雕。

敦煌石窟的建造工程歷魏、晉、隋、唐、宋、元而止，約公元 220-1360 年，現存約兩公里，昔日當倍數於此。

位於江蘇一座陵墓前的南北朝石辟邪（公元 529 年）

樑枋木雕

木雕作

民間木雕

　　木雕作，其實在本書中每一頁都在談論着。

　　中國木建築，外露結構例不遮蔽（以便木料通風、維修），經過細工處理的木框構件，本身就已經是了不起的雕刻。再在上面進行裝飾性的鑿弄，簡直就是在雕刻上雕刻，搞不好甚至會影響整個建築的結構。

　　所以早期的建築，很講究樑柱間所進行的「隱起」裝飾工程。「隱起」就是考慮裝飾的節制而非大肆表現。

　　「含蓄」看似容易，實質非常困難，尤其一旦技術圓熟到情難自禁的時候。

　　　「（南北朝）屋柱皆隱起為龍鳳百獸之形，雕研眾寶，以飾楹柱。」
　　　　　　　　　　　　──《拾遺記》、《中國古代建築技術發展史》

民間木雕

漢、唐的人何嘗想過甚麼是氣魄、甚麼是豪邁，舉手落筆都是率性自然。說它雄偉，只因後來宋代好秀麗。

宋代開的是半個「國」，敦煌石窟劃在半壁江山以外，敲鑿聲嘎然寥落，逐漸被地狹人稠的都市歌聲、叫賣聲所掩蓋。政府南遷之後，大山大水的清朗畫面變成煙波迷濛的鬱悶。禪畫、宋詞就是這種鬱悶轉化出來的細膩情感。

不看江山看窗花，通透的木裝修、木花格設計，宋人一手拿着日益改良的工具，一手拿着南方出產的優質木料，木雕工藝技術達到了史無前例的高峰。

明代鄭和下西洋，開輸入南洋珍貴木材（紅木、花梨及紫檀等優質硬木）之先河。複雜的榫卯，細緻玲瓏的線腳，從傢具到建築的每一個配件，彷彿都變成一件件精密的零件，進行極其講究的精雕細琢。當時造一套講究的木傢具，竟然動輒需時十年八載。像脆弱細密的陶瓷一樣，日常生活的物品變成了觀賞對象。

18世紀英國傢具名師戚班德爾（Chippendale，1718-1779）在他的《傢具指南》中列舉的世上三大傢具類型中，明式傢具便是其中之一（其餘兩大類分別是哥德式〔Gothique〕和洛可可式〔Rococo〕）

「明式傢具」將宋代木作技巧發揮到極致，在史無前例的高峰上，再推向後無來者的高峰。

明代又開始風行燒煤製磚和重型石作工程，木框架的承重責任漸由磚牆代勞。

既然不怕你倒下來，說甚麼也得動你一動。於是木建築上由承重框架、大小裝修，至各式傢具都變成雕飾大展身手的部分。

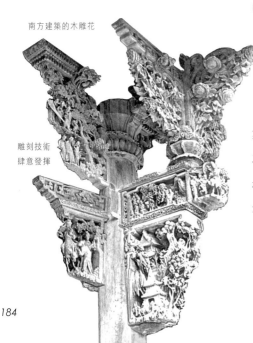

南方建築的木雕花

雕刻技術
肆意發揮

到了清代，「小木作」已經從單指裝修發展到包括各種細木雕飾製作的範圍。除了越發通透玲瓏之外，又發展出貼雕和嵌雕的技術。再以不同顏色和質感的木料、物料配合（諸如鑲金、玉石、彩畫），樣式高雅（仿古）及富麗（祥瑞）雙管齊下，花團錦簇已無從形容其花樣百出了。

此刻乍聞「隱起」，當恍如隔世。

安泰吉祥

春夏秋冬

雕飾手法

木雕混作圖樣　菩薩　玉女　坐龍　鴛鴦　鳳

立體圓雕

就是宋代所謂「混作」，除了一些規定在望柱頭上用的人物、鳥獸，柱或藻井上的龍等特別製作之外，基本上並不屬於建築範圍的獨立製作。

與建築較為密切的木、石雕刻大致同樣分為透雕和浮雕兩種技術。不同的是石雕主要在戶外，木雕則主要在戶內。

透雕

又名漏雕，顧名思義，用來美化透風漏光的技術，廣泛出現在門窗、槅扇及垣牆上。既透入且透出，施工同時顧及門窗的內外兩面。

庭院外牆的透雕，用料堅固，且比院內雕作較為粗糙，原因是在透風漏光之外兼備防衛功能。

中國的木雕技術毫無疑問是其他國家難以望其項背的。而世上最出色的石透雕則是偉大的阿拉伯民族，整座伊斯蘭教寺院的間隔幾乎都是由精緻絕倫的透雕石屏風所組成，既極富裝飾效果，又做成一種很奇異的空氣流動，調節赤熱的沙漠氣候。

阿拉伯式的圖案影響遍及東西方，自然包括我們建築上的雕花。不過，石材匱乏的民族那種對材料的珍惜和全心全意，可不是其他國家能夠輕易學習得到的。

浮雕

《營造法式》將浮雕細分為幾種技法，因需要而靈活應用。高浮雕（剔地起突）、中浮雕（壓地隱起）、淺浮雕（減地平鈒）、線刻（素平）。

鑲嵌組合

相同物料或不同物料的組合，越後期越蓬勃。原因是：

- 裝飾技術進步。
- 原材長期大量虛耗。
- 鑲嵌面積及尺寸不受制約。
- 效果奪目。

鑲嵌雕飾

以上種種，再加上磚雕、瓦作、陶泥塑造，雕飾手段之多，可想而知。

安靜無聲

希臘神話裏的回音女神總愛躲在空谷、長巷、穹洞和石造的建築物裏，揮之不去，教落寞的心境更加寂寥。Echo makes the lonely places more lonely still.

大概除了劇院和衙門一類的地方需要來點「音響效果」之外，恐怕沒有人願意在自己的家裏，深宵人靜時回音猶在歎息。

可巧木建築內那些雕鏤着各種圖案、故事的屏風、槅扇就是一塊塊奇妙的吸音板。上面的故事越熱鬧燦爛，空間越是靜悄無聲，安靜得出奇。

木材可以吸音。一般木材只能吸收聲能的 3-5%，但有孔吸音板可吸收 90% 以上。（《大英百科全書》）

槅扇上的木刻故事

空氣從槅扇的另一邊滑過鏤空的雕花，楠木柱、樟木櫃、檀香、柏木……回音消散，剩下處處暗香浮動。

「（揚州鹽商汪伯屏宅）應用柏木建造，不油漆，雅潔散芳香。」（陳從周《梓室餘墨》）

廣東一些圍村建醮，乾脆拖來幾棵原身香樹，種在穀糠堆上熏着，作為一炷超級清香來燃點，十天半月的醮期皆芬芳，香港並不是白叫的。

略施

顏色

不動聲色

老子說「大音希聲」，最崇高的音樂都以煽情為戒。顏色令人目眩迷惑，最講「意境」的水墨畫，落筆「五色」，都是黑白灰。

「大象無形」，繽紛非上品，彩畫於是蒙冤，簡直就不是畫。近代藝術家到敦煌去看完壁畫，然後挾幾筆「飛天」（敦煌壁畫的佛教仙女）蜚聲國際。對樑枋彩繪很不公平，對畫匠更不公平。因為從建築到石窟，其實都是同一班畫匠的手筆。

木建築物對抗風雨的第一道防線是檐枋下的繪畫；木材之所以能夠避過蟲蟻蛀蝕，也是因為檐枋的彩畫。顏料可以辟濕，有些更含有劇毒，令蟲蟻退避三舍。古老的木建築得以保存，一層油彩，作用非常之大。這層薄薄的「保護膜」使古代的木構建築物令人感到更加賞心悅目。

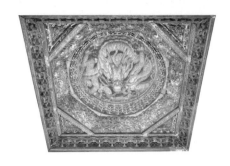

建築彩畫的前身是「掛」上去的。

相傳黃帝的太太嫘祖煮蠶繭、抽蠶絲，抽出蠶絲造新衣。嫘祖女士功績已不可考，惟中國出現綾羅綢緞之早，乃不爭之事實。最初的建築較為低矮，堂前殿後，就是張掛帷幛來分隔內外，早期建築的色彩，主要是這些懸掛在殿堂裏的重重幔幕。

（天子諸侯的宮室官邸，在翡帷翠帳之餘加上屏風，大夫用掛簾，一般士人的家居拉布幕，以作裝飾。）

秦漢之前宮殿流行在橫樑上掛着帷幕織錦來裝飾。至今樑上依舊保留着畫上一塊方形彩繪，將樑身裹住的習慣，這種圖案到現在仍然叫做「包袱」。至於樑柱兩端用來鑲嵌的鐵箍，亦在木作技術成熟後棄用，只留下彩繪痕跡。

（西方殿宇一直流行掛氈，除作裝飾主外，就是因為石頭太冰冷。）

在一段很長的時間裏，中國的宮、廟、邸基本上都是在灰、黑（瓦）的屋頂下，顏色以明快的白牆、紅柱為主，彩畫則主要集中在藻井、斗栱、門楣、樑柱以及外檐構件上。

宋代宮殿開始在白石台基上，屋頂蓋以黃綠各色琉璃瓦，中間採用鮮明的朱紅色牆柱門和窗。在寬大的出檐之下施以金、青、綠等色彩畫來加強陰影部分的對比效果。當時又傳入阿拉伯幾何圖案及組合技術，加上木雕發達，彩畫枋心常貼上各式浮雕。

封建的年代，但凡聽得到、看得到的都有一套嚴密的等級，大家必須按本子辦事。

元明兩代開國君主，一個來自關外，一個出身草莽。但凡帝王本身秩序稀鬆者，對百姓秩序可絕不稀鬆。建築彩畫的制度就是在元代基本形成，明代更趨制度化，當時京城坐班服役的油漆彩畫工匠有六千七百多人（見《明會典》），輪番塗抹整個皇城官邸的顏色。

建築一分等級，顏色必在制約之列，誰胡亂用彩，誰便有顏色好看。

頤和園遊廊，長 728 米，有樑枋彩畫超過 14,000 幅

清承明制，彩畫等級更加嚴格。

目前一般所見的均為清代建築彩繪，在宮殿建築上追求堆粉貼金技術，極盡富貴繁華的皇家本色。園林建築裝飾則傾向清翠雅淡的明淨色調。倒是江南一帶，花木茂盛，色彩繽紛，建築物反而多用冷色，白牆、灰瓦和栗、黑、墨綠色調，隱隱約約帶着當初素壁白堊的樸素古風。

古代中國建築色彩慣利用大面積的原色——黃紅青綠藍黑白。

嫌建築彩畫花俏俗豔者，最好記着「百丈為形」（見前述），那是供我們作整體欣賞的。

其實出色的樑枋彩繪，設色並不遜於工筆畫（例如頤和園的長廊）。日本的浮世繪，將都市風俗變成現代東瀛極為突出的裝飾風格。浮世繪其實就是世俗化了的工筆畫，零零碎碎的《清明上河圖》。

假如建築彩畫和敦煌壁畫易地而處，相信幾筆「明間脊檁三件包袱旋子彩畫」亦當可瘋魔藝壇吧！

未知中國建築的彩畫和桃花塢楊柳青版畫走在一起，會否走出另一路風情。

等級

「黃者中和之色，自然之性，萬世不易。黃帝始作制度，得其中和，萬世常存，故稱黃帝也。」

<div align="right">──《白虎通義‧號篇》</div>

西周「明貴賤，辨等級」：

正色──青、赤、黃、白、黑

五行──青（木）赤（火）黃（土）白（金）黑（水）

閒色──紅（淡赤）、紫、綠、紺、硫黃

《禮記‧月令》皇帝服色：

立春（青衣）

立夏（朱衣）

三伏之際（黃衣）

立秋（白衣）

立冬（玄衣）

唐代：「庶人所造房舍……不得輒施裝飾。」（《唐會典》）

宋代：「非宮室寺觀，毋得彩畫棟宇及朱黔漆樑柱窗牖雕鏤柱礎。」（《古今圖書集成考工典》）

明代：「庶民所居……不許用斗栱及彩色裝飾。」（《明會典》）

清代建築彩畫種類：

旋子彩畫──寺廟、祠堂、陵墓等建築，根據等級劃分為多種（九種）作法，分別以旋花
組合圖案表現。金琢墨石碾玉、煙琢墨石碾玉、金線大點金、墨線大點金、蘇畫線大點金、
金線小點金、墨線小點金、雅伍墨及雄黃玉。

和璽彩畫：宮殿最高級的彩畫

金龍和璽：宮殿中軸主殿建築

金鳳和璽：與皇家有關的建築（地壇、月壇）

龍鳳和璽：皇帝與皇后妃子之寢宮

龍草和璽：皇家敕令建造的寺廟

蘇畫和璽：皇家園林建築

和璽彩畫和旋子彩畫為「規矩活」，必須按規矩做活。

源於蘇杭地區的蘇式園林彩畫，風格猶如江南絲織，自由秀麗，圖案精細，花樣豐富。

蓮蓮有魚

　　春節來臨前，農村裏一個老婆婆，用剪刀在紅紙上剪出一隻大雄雞，糊在東面的窗上，希望一家老少在新的一年裏，每天早上都像朝陽那麼燦爛，像雄雞那樣精神抖擻。老婆婆再剪一個花瓶，平平安安，添一隻福鼠倒飛，福到門前。也少不得如意祿壽，蓮蓮有魚。

　　老婆婆沒有念過書，加官進爵旁邊是自自然然襯着梅、蘭、菊、竹四君子。寓意吉「羊」之餘，居然又隱約包含着道德的嚮往。

　　書塾的老夫子一手好字，替村內每一戶人家寫完「爆竹一聲除舊歲」，又寫「人到無求品自高」，個個都心滿意足地把揮春拿回家張貼。牆壁上胖嘟嘟的百子千孫年畫，牆壁下媳婦密密縫繡鴛鴦和「鞋」。

　　書法值得欣賞，對聯都是好文章，就是一片新春喜慶。我們說的是裝飾，也許是粉飾，將生活粉飾一番。

　　這些不涉及結構的裝飾，叫做希望。

像雄雞那樣精神抖擻

「中國人不問何事，皆富於換骨變形之才。例如中國之字音，原係一字一語，其字音之數不過四百。急分為平上去入四聲，雖同為一音，只因其語氣緩急伸縮抑揚之加減，乃發生種種不同之意味，其結果成極多之發音。中國房屋之裝修亦然，絞盡腦髓，而成奇異之花樣焉。」

　　　　　　　　　　　　　　　　　　——伊東忠太《中國建築史》

　　唯一保留着畫意的中文字，形聲意兼備，圖像也可以象形轉注假借指事會意形聲。例如猴子（侯）騎鹿（祿）戲蜂（封），就成為封侯進祿。

銅鏡和鞋子

同諧到老

牡丹（富貴）瓶（平安）

狀元及第

一隻鴨（一甲第一名）
寫在裝飾之後

建築的裝飾是用眼睛欣賞的，難免有「好飾之徒」大肆掩飾。

距離未必是裝飾範圍，卻是視覺效果最關鍵的條件。傳統中國建築在這方面的表現舉世無出其右。

中國的建築裝飾都是依據結構來進行，所以亦隸屬在整座建築物的比例和空間效應裏。以故宮太和殿為例，沒有各重 3.5 噸的吻獸咬着正脊，這麼龐大的屋面就不可能穩固，沒有這座宮殿也沒有這樣的台基，沒有台基就沒有欄杆，沒有望柱，沒有台階……

當大家踏入宮門的第一步，大殿頂的吻獸早就在努力咬着金碧輝煌的屋頂脊上等待着。

說穿了都是結構，但我們談論的是裝飾，看裝飾自然有看裝飾的情懷。

中國的西北高原，寒冷乾燥，一般屋宇窗細量少，卻甚突出悅目。

裝飾，除「珍惜」之外，別無秘訣。

筆者在南方一條鄉村的家祠看過一堵細緻的青磚照壁，以遠山作為背景，讓每天在祠堂裏攻讀的子弟一出門就看到「像一頂官帽」的「前程」。這堵照壁好「風水」，但卻充滿奇異的裝飾效果。

樑上一個「進士第一名」的牌匾，樑下敢不收拾心情讀書?!

至於裝飾的內容和技術，專家早有詳盡的研究，在這裏談談雕工，略述彩畫，又看看老婆婆的剪紙，只是在建築的外圍匆匆轉了一個圈而已。早就說過，一部中國建築史幾乎就是一部手工藝發展史，每一個實用功能的部分（構件）都可以列入裝飾的範圍……

總之，將裝飾放在最後一篇，分明是要大家重新開始欣賞——中國建築。

詞彙表

形而上
自然・社會・文字・文化

形而下
建材・工程・結構

垂直看
台基・屋頂・屋身

水平看
佈局・宮室・園林

遠看近看
觀賞・裝飾

自然

人工與自然空間
西方傳統建築刻意將自然空間割裂來，中國木建築卻將人工空間與自然空間貫通，例如合院的中央庭院把自然迎進家園，通透的槅扇則令建築與自然不相阻隔。

木柱與樹
建築的木柱來自樹幹；人們在木柱中感到大自然的存在，又在樹的形態中感受到家園的溫暖。人與自然息息相關。

人神共存
西方的教堂建築宏偉，在於表彰超自然的力量。中國的宗教建築卻有很強烈的現實性，中國的佛寺和道觀，建築格局跟民居相同，呈現一種人神共存的局面。

有情生命
中國木匠對木材有徹底認識，發明了榫卯——結構簡單但作用神奇的嵌接技術，讓建築材料活出了自己的生命；木材纖維內的水分像血脈那樣，時刻調整平衡。

風水
古人嘗試整理出自然和人類生命融合的「隱藏的規律」。風水是「相地」的學問，根據陰陽、五行的理論，勘察一處地方的風、水、地勢等情況，目的是選擇興建家宅、山墳以至國家都城的最合適地點，給人們帶來好運。

社會

房屋與家
人類發明建築，得以安居；物理意義的房屋（house），同時是心理意義的家（home）。用現代的說法：家是房屋的內容；房屋是家的包裝。

種植
數千年來，中國的建築幾乎都是木建築，可以說，中國建築是「種出來」的。又，中國人家族觀念濃厚，很多時候，父親的一代往往已預先替自己的兒孫種下良木，連同寶貴的建築經驗留給下一代。

房子如衣裳
輕便的木材加上標準模數的效率，房屋可以迅速興建，要拆卸便不用猶豫。中國人對建築物勤於翻新和改建，每一代執政者都毫不考慮就拆卸或改建上一代的工程，換房子像換衣裳一樣。

品格

嚮往自然被視為中國知識分子達到「完整人格」的基本條件。中國名士建造園林，是要創造一個與自然融合的環境。至於岩壁象徵堅貞、松風象徵鬆朗等，便是園林景致與內在品格的相應。

倫理

中國傳統倫理關係緊密，農村人家興建房屋，會邀請左鄰右里來幫忙，通力合作把房子完成。而城市大戶人家，合院的佈局可謂將整套中國人的倫理觀念現實化：主屋排列在中軸主線上，左右次第按血緣親疏、尊卑秩序順次展開。

禮教

合院式建築的設計，是儒家禮教的實踐，例如照壁又名「復思」，提醒進出的人要恭敬肅穆；主人與客人分別走「東道」和「西階」，行為與身份對應，是教養和禮數的表現。

社會等級

中國社會全體，基於身份差別的秩序而構成，這反映在建築上，由形制到每一個部分和構件、用色和圖案，都顯示它的社會地位和等級。建築等級的規定嚴密而具體，至近代更趨於制度化。

走下高台才是高峰

高台展現帝皇的實力，曾經是古代的建築主流。在秦漢之後，高台建築逐漸走向較平緩的群體建築結構，個別高台的政治威儀象徵逐漸由整個城廓所代替。這意味着古代建築技術邁向成熟。

文字

漢字

漢字是象形和表意文字，我們至今仍可從漢字去考察中國古建築。秦朝在政治上統一中國，也統一了包括文字在內的各種制度。統一的文字成為民族的黏合劑，而多姿多彩的中國建築體系亦從此奠立。

木

中國建築以木建築為主流，《康熙字典》裏「木」部的字有1413個，其中就有超過400個是與建築有關。

家

甲骨文的家字 ，由 （宀，房屋）和 （豕，豬）合成，像屋裏養着一頭豬。對古人來說，圈養的生豬能提供食物安全感，蓄養生豬便成了定居生活的標誌。

屋

「屋」字由「尸」和「至」組成。「尸」是房屋的象形字，「至」指一隻鳥從高處飛到地上停下來，合起來就有在此安居的意思。

庭

家是房屋，庭則是空地，「广」表示這個空地在屋檐之前。這片空地，和屋外的空地很不一樣，因為它是一個過濾了的「戶外空間」，過濾掉陌生人、噪音和風沙。

文化

變與不變

專家指出中國傳統建築「一直在變」，但一般人都覺得它「一直都沒有變」。不變的是木框架結構和四合院佈局，能維持三千年而不出現根本變化；這當中有着實用性和民族性的因素，不能草率地指摘為「頑固惰性」。體系不變，應用上卻變化無窮。例如斗栱只是將相同的組件重複堆砌，卻因應不同的需要而自由組合，形態千變萬化。又例如當單幢建築發展至完全制度化，清代建築就由獨立的「標準單體」走向靈活群體空間組合的發揮上。

書法

中國建築和書法在線條韻律上有共通之處，豎起一根木柱，架設一條樑枋，無不是一筆一劃、一撇一捺地「在天空中勾劃」着。屋頂彎凹反翹，令本來呆滯的輪廓，變成一條充滿活力的天際線。

工藝

在中國，建築的種種技術都可以應用在其他木材工藝上，於是，房屋、桌椅、衣櫥、轎子、船隻，都有着相同的結構。一本中國建築史，幾乎就是整個手工藝發展史。

詩情畫意

房屋不但提供庇蔭，還讓人活出情趣。首先，知識分子有一種無所事事的心態叫做「閒情」，然後，他們建屋造園，創造一個令身心舒放的境界。實景加上心境，再加上數千年詩書畫薰陶出來的文化氛圍，於是，亭台樓閣、石山水池、迴廊台階、窗戶牆壁，莫不充滿詩情畫意。

寓意與寄托

中國人喜歡將內心的希望投射到房屋上。以仙人走獸的造形表達趨吉避凶的心願，是寓意；張貼吉慶的圖案和楹聯，是粉飾生活；官場俗務之餘向牆上的水墨山川投以嚮往的一瞥，是寄托。

建材

木建築

世界建築史中，各個民族的建材紛紛由木材過渡到木石並舉，唯獨中國人卻始終鍾情於木材；一幢建築物，木材往往佔材料的70%或以上。木建築已變成中國建築的同義詞，形成一個獨立自足的建築傳統。

木材

古人植樹為林，截木為材。五行中，「木」的位置安放在旭日照耀的東方，是一切生命之源。

正木與腳木

《營造法式》中指可用及不可用的木料。不可用的腳木有八病，即空、疤、破、爛、尖、短、彎、曲。

宮殿用材

明代皇室從各地採辦宮殿用材：四川、湖廣、江西、浙江——楠木、樟木、柏木、檀木、花梨木、桅木、杉木；山西、河北——松木、柏木、椴木、榆木、槐木。

木柱包鑲拼接

清朝宮建工程乏巨大木材，於是用小塊木料拼接成柱子和樑，外加鐵箍拼合成材。

量材而用

清代李斗在《工段營造錄》裏列出木材的重量來分等級，越重者越高級。像鐵梨、紫檀等珍貴木材，纖維細密堅硬到媲美金屬，遇水即沉，蟲蟻不侵，價比黃金。

材皆可造

對於中國木建築而言，樹的不同部位都有它的用途，彷彿一棵樹剛好長成一間屋：樹幹用作棟樑，彎曲的木料用作月樑，枝梢用作椽子鋪頂。

工程

《營造法式》

《營造法式》由北宋李誡編修，是中國第一本詳細論述建築工程做法的官方著作。此書全面整理了上承隋唐的建築技術和經驗，而最可貴的，是將古代建築技術中的標準模數制（材）作詳盡說明，令後世可以知道當時建築標準系數的內容。

《魯班經》

《魯班經》托名魯班，實由午榮編，成書於明代，是一本民間匠師的業務用書，也是我國古代營造房屋和日常生活用具的實用指南通書。

中國建築標準體系

普遍認為中國建築的標準體系是始於唐代，完成於宋代。其實遠在秦王朝時已經打下良好基礎，有強韌的綜合、融合力，面對外來文化亦不會出現根本的改變。

建築設計標準化

到了宋代，龐大的生產工程要求運作效率，分工越來越細，營造工程就此走上整體規格化和等級化之路。梁思成《中國建築史》：「至今為止，世界上真正實現過建築設計標準化的只有中國的傳統建築。」

營造速度

中國建築的群體建築結構、輕便的木材，再加上標準模數的效率，令每一代都可以迅速建成華麗的建築群。例如目前全世界最偉大的木構建築宮殿群，北京的紫禁城是在十四年內（1406-1420）竣工的。

材／分

以整棟建築重複得最多的構件——斗栱為基數，並用栱高作為樑枋比例的基本尺度「材」，按比例來計算出整座建築物每一個部分的用料和尺寸。從地基到屋脊都在整個計算範圍，如此一來，整棟（甚至整群）建築物都在嚴格的比例統籌之下興建，任何一個細微改動，其餘部分都會相應作出調整。

丈量尺

古代「大木作」師傅的量度工具，一條刻畫着樑架、斗栱、檁桁等等各種比例單位的木杆。

承重

斗栱是中國木建築的關鍵性構件，在橫樑和豎柱之間挑出以承重；屋頂的重量傳到樑枋，傳到斗栱，再傳到木柱，最後落到地上。

夯土

以人力及工具將泥土壓實來建造地基。

沉差

沉差指屋柱因負重不同，致令下沉的深度不均。台基猶如一個承托墊子，能避免沉差。

抗震

木建築的抗震能力特高。地震時，基於木材的柔韌性和延展力，榫卯會將震波變成延綿「木浪」般起伏消解。一如「彈簧墊」起着承重作用的斗栱，一旦遇上地震顛簸，可抵消大部分對木材及榫卯造成損害的扭力。若然大地顛簸抖動，整個台基就會像一隻浮筏那樣發揮緩衝的作用，抵消地震對建築物的不規則搖撼。

辟濕

中國南方的房屋設計着重避免潮濕。台基令木建築免受潮濕影響，一則阻隔地下水分滲透，二則防止地面積水侵蝕屋身。屋頂着重防水物料和排水角度，而突出的屋檐則令地基免受雨水沖擊。而對抗風雨的第一道防線是檐枋下的彩繪，因為顏料有辟濕作用。

通風

台基把房屋托高，肩負着通風的功能，而鏤空的窗花和反翹的屋頂則讓室內空氣流通。

採光

鏤空的窗花和紙糊窗都能增加採光；反翹的屋頂有加長日照時間的功能。

吸音

屏風、槅扇等木雕作能發揮吸音板的作用。一般木材只能吸收聲能的 3-5%，但有孔吸音板可吸收 90% 以上。

結構

覆蓋與支撐

人類的祖先開始定居下來，需要一個庇護所，而「覆蓋與支撐」，即頂蓋加柱子，是最原始的建築結構。

圍攏的結構

即「覆蓋與支撐」加上牆壁，令房屋更牢固。

窩棚

屋頂、屋身渾然一體的簡陋小屋。

貝殼式結構

利用石塊堆疊厚牆的建築結構，厚牆同時發揮支撐和維護的作用。

骨骼式結構

利用梁柱所組成的框架，像骨骼般支撐着龐大的屋頂。傳統中國的木建築就是採用骨骼式結構；中國在漢代就已經出現古代木構架的主要形制。木建築外露的框架，有便於保持木材通風及便於更換構件的作用，而且觀賞性很高。

穿斗式構架

直接以落地木柱支撐屋頂重量的木框架建築形制。

抬樑式構架

一種木框架建築形制，以柱、樑、檁、椽輾轉承托屋頂，用柱較少，較開揚穩重，多用於大型府第。

井幹式構架

一種非主流的木框架建築形制，其實是層疊而上的承重牆。

欄杆式構架

一種木框架建築形制，房子建在欄杆似的腳架上。

平頂式構架

一種木框架建築形制，密樑而平頂。

間架

房屋的柱子形式，以兩柱的距離計算單棟房屋的體積，面寬的單位稱之為「間」，進深的單位稱之為「架」，合稱「間架」。

柱

直立承受建築上部重量的構件。

樑

搭在柱頂上的水平構件，沿着進深與房屋的正面成 90° 排列；樑與柱一縱一橫地承托着整個屋頂的重量。

棟

屋頂最高的那條主樑稱為棟。

枋

矩形構件，與房屋的面闊平衡，用以拉結樑柱之間的聯繫。

桁（檁）

截面為圓形，桁和枋都是與房屋面闊平衡的水平構件。

椽

垂直擱在檩上，直接負荷屋面瓦片的構件。

榫卯

榫卯是中國獨特的嵌接技術，不靠一枚釘即能牢牢緊扣，可謂接近神奇的建築術。它的原理是將木塊分別離成凸出來的榫頭和凹進去的卯孔，榫頭插進卯孔，以此連接各式建築構件。當榫卯結構是由不同的方向嵌接，緊張與鬆脫的作用互相抵消，便形成極其複雜微妙的平衡，有很高的抗震能力。

斗栱

斗栱是承重結構，是中國木建築最富創造性和最具代表性的部分。它由「斗」和「栱」兩塊小木頭組成，放置在柱網之上、屋簷之下，用來解決垂直和水平兩種構件之間的重力過渡——屋頂的重量傳到樑枋，傳到斗栱，再傳到木柱，最後落到地上。斗栱是整棟建築物重複得最多的構件，到了宋代就正式成為建築的基本模數。

雀替

指置於樑枋下與立柱相交的短木，可以縮短樑枋得淨跨距離，防止樑枋與立柱之間角度變形。它的造形，像張開了一對優雅的翅膀。

仿木石構

木構技術在傳統中國建築所具有的優勢加深了古代中國人對木建築造型的審美傾向，影響所及，連帶各種石造建築亦普遍出現模仿木材結構的現象。但由於木與石質料有別，在處理石頭時亦採取木材的榫卯嵌接技術，無形中就限制了石造建築的進一步發揮。

一屋三分

中國的房屋可分為三個主要部分：屋頂保護整個木材框架結構；屋身結構盡量通透，保持空氣流通，方便更換構件；台基承托整棟房屋，防水患，增強豎柱的穩固性。

台基

高台

台是高而平、可供眺望四方的建築物。三千年的中國歷史中至少有一千年，高台是古代建築的主流。由春秋到秦漢是高台建築的高峰期，諸侯擾攘，每股勢力競相以高台標榜自己的實力，居高臨下，氣勢迫人。

台榭

高出地面的夯土高墩為台，台上的木構房屋為榭，兩者合稱為台榭。「天子之堂九尺，諸侯七尺，大夫五尺，士三尺。」（《禮記》）古代的台基叫做「堂」，帝王及特殊階級的屋宇，以堂的高低來識別。自春秋至漢代的六七百年間，台榭是帝王宗室常用的建築形式。

水榭

建在水中央的建築物稱為水榭。

塔

塔是形高頂尖的建築物，築於佛寺內用以藏舍利和經卷等。

壇

壇是台型建築，中國古代用於祭祀天、地、社稷等活動的。中國最具氣派的壇是北京的天壇，佔地 280 公頃。

台／台基

台是多座建築物的聯合基座。台基是單座建築物的基座。台基將一個較低的平地變成較高的平地，將水平直線變成帶着起伏的韻律。

台階

台基的梯級。

台明

台基露出地面的部分。

埋深

台基埋在地下的部分。

月台

台基伸延出來的部分，也稱為露台或平台。

欄杆

建築物的圍護部分，橫向的叫做欄，垂直的叫做杆。

叉子

可以開關的活動欄杆。

美人靠

狀如鵝頸的欄杆，像一張靠背椅子，供人閒坐留連。

華表

路標的模樣，類似圖騰的豎柱。據說是源於古代帝王用來顯示自己有接納勸諫風度的誹謗木，華表上的辟邪小獸叫做朝天吼。

抱鼓石

欄杆兩端各置一圓鼓形石頭，是一種「收束設計」，兩端的圓形猶如一個括號。

須彌座

源於佛教的建築基座，平面通常呈方形，上下寬，中間束腰，較普通台基隆重細緻。

屋頂

屋頂

木框架建築物，最矚目的是比例超乎尋常的屋頂；越高級的殿宇，屋頂就越大。屋頂呈彎彎翹起的形態，它的桁架結構能夠將重力分散，而在視覺上亦將巨大沉重的屋頂變得輕巧。反翹的屋頂又有加長日照時間、令空氣更流通等實際功能。

屋脊

兩塊坡面接縫處，是整個屋頂最容易滲漏的部位。用磚瓦加固密封，就形成了一條屋脊。

舉折

舉折又稱舉架，是中國木建築將屋頂坡度逐步上升的技術。

推山

高級的殿宇，將屋頂正脊加長向外推。

山牆

山牆是建築兩個側面上部成山尖形的橫牆。

廡殿式

最尊貴的屋頂形制：一條正脊，四條垂脊，只有皇家建築才能採用。

歇山式

高級的屋頂形制：一條正脊，四條垂脊，四條戧脊，貴人府第多採用。

懸山式

民間的屋頂形制：人字或金字形屋頂，屋面外挑。

硬山式

平民的樸素房屋形制：山牆包封檁頭，屋檐不出山牆。

卷棚式

自由的屋頂形制：屋頂前後相連處不做成屋面脊而做成弧線形的曲面。

攢尖式

屋頂為錐形，沒有正脊，頂部集中於一點，即寶頂，常用於亭、榭、閣和塔等建築。

屋檐

同簷，屋頂邊緣突出牆壁的部分。在中國木建築中，檐的不同部位分別命名為檐、欂、栒、楄、宇，霤等。

仙人走獸

屋頂坡面上一排排互相緊扣的瓦筒必須牢牢釘固，「仙人走獸」便是釘帽的裝飾。正脊結點的釘帽是鴟尾，宋朝以後變成鴟吻，一個龍頭咬銜屋脊。最高級的垂脊有九個裝飾：龍、鳳、獅、海馬、天馬、狎魚、狻猊、獬豸和斗牛。

瓦當

屋檐最前面的圓形瓦，主要用於保護木製飛檐，一般有精美的花紋字飾，可謂集圖章篆刻和平面設計於一身的作品。

亭

有頂無牆的建築物。亭後來演變成為設在路旁、園林或風景名勝處供遊人休息和賞景的小型建築。

天際線

由建築群與天空構成的一個廣闊的天際景觀。中國木建築一個個反翹而華麗的屋頂，連結成一條充滿活力的天際線。

屋身

梭柱

柱子的上段呈微微內收的曲線，有時車下段也加以內收，變成好像一根織布機的梭子般。梭柱將柱頂承接的重量，在視覺上通過彈性的柱身順滑地傳到地上。

側腳與生起

柱網除了「梭柱」處理，還刻意向內傾（側腳），以及將外檐柱由中間開始向兩邊漸次升高（生起），一旦受到震盪，結構的重心依然維持在一個向內的不變的「梯形」結構。屋架榫卯亦因而更加牢固。

牆壁

傳統的中國建築是群組式的，因此，一座建築可以理解為「由一堵牆壁所圍攏的房屋組成」。這外牆有維護阻擋的功能。由於承重的責任歸於柱子，屋身的牆壁亦只有障隔的作用，因而可以像衣服般靈活地穿在通明剔透的框格子上。但有些房屋會在柱間用磚石泥土疊砌一堵矮牆來強化結構，矮牆上面（牆壁的上截）再以木材裝嵌。

長城

城是一堵將一個城市圍起來的牆。萬里長城東西綿延上萬華里，守衛着中國人的家園。

門

門是建築物可以開關的出入口，它關乎外表，重要性猶如人的面目。閭閻、闤、閤、闈閤、闥、闤闠、闕、閭、閈、閡、閠、闍等，都是門的名稱。

關

長城的門，邊險要塞的出入口。

闕

兩邊有樓台，中間留空，仿似沒有屋檐的門。

牌坊

牌坊是只有門的建築物，或可以理解為「兩根華表並列，架上橫額」，為表彰與紀念人物或表示美觀而建。

門樓

有些重要的門，門上建樓，比一般房屋更高聳輝煌，名為「門樓」。明清兩代首都的北京城，從南面城門向北走至朝觀天子的太和殿，共有七座門樓。

窗

房屋中用來透光通氣的洞孔。窗和門的結構差不多，因此兩扇的窗叫「窗門」，單扇的窗叫「窗戶」，而在牆上的窗叫「牖」。

窗櫺

窗櫺是窗檻上雕花的方格子，鏤空的圖案在不同的光線下，充滿浮雕的趣味。

紙糊窗

古代人以白紙糊窗，便於採光；掩映的月光樹影充滿生活意趣。

楣扇

在建築物外圍的牆裝窗，上部鏤空如窗櫺，可謂虛化了的牆。

四扇明間／六扇明間

以兩柱的距離計算單棟房屋的體積，面寬的單位稱之為「間」。由四個或六個楣扇，組成四扇明間／六扇明間。

佈局

空間

人們居住的地方，並非物質性的屋頂、牆壁，而是這些物體圍攏而成的空間。對一般人來說，空間的概念都是來自生活的體驗和經驗。

空間層次

關、城門、牌坊、門樓往往發揮着界定空間的作用，使人有所憑藉。國家、城市、里坊、胡同、宅院，是由外至內的空間層次。同樣的層層過渡，在進入宅門之後又再重新開始。

立面

西方建築名詞，指大門入口那幅豎立的平面。有別於西方建築華麗的立面，中國木建築的外圍牆壁傾向平實，反映中國人着重隱晦效果的藝術風格。

層層進深

中國建築的佈局，一個個庭院猶如開啟不完的匣子，有一層一層深入探看的效果。

凝固

指西方建築是一個與外隔絕、封閉的獨立個體。

流動的時空

木建築的牆壁毋須承重，只是輕巧通透的屏障，於是，建築物的內部與外部空間，並不構成絕對的隔斷，更可互相滲透。無論民居抑或宮殿之內，若干單座建築物在離散的平面上分佈；進入一個庭院又一個庭院，便好像走在一卷橫幅畫裏。這種房屋佈局，讓人體驗時間與空間的流動。

無定形的存在

合院式建築中，不同的進深，使房屋的立面可以有許多種方式存在，甚至消失。屋旁的走道固然是通道，但主要的路卻在穿堂而過時出現，此時，一座房屋就變成一道奇異的門。

宮室

合院

合院是中國傳統的住宅建築式樣，外圍是房屋，中央為庭院空地。民居、官府、寺廟亦採用合院式設計。三千年前的商代，已出現由廊廡圍合而成的庭院。到了周代，合院式的佈局已完全成熟。

四合院

四面均為房屋，圍出中央庭院的合院。只有一個庭院的四合院稱為「一進四合院」，如此類推，合共四層庭院的是「四進四合院」。

一顆印

最簡約的合院佈局，庭院縮小成細小的天井。

宮室

古時房屋的通稱，由三千年前至近代，由帝王宮室到民間四合院，大致上都沿用着中央庭院的佈局。

罘罳（照壁）

設立在院落大門的裏面的一堵牆壁，別名罘罳，取反復思量之意。照壁形成的曲折走道，令院落更呈幽深，並警惕訪客恭敬守禮。

宁

罘罳與正門之間的地方，訪客在此處禮貌伫候。

蕭牆

庭院前面如屏障的牆，取嚴肅之意。

庭

院落中的露天庭院。在皇宮中稱為朝廷，官員在此處按官階排列肅立。庭在宗廟中稱為陳，祭品司樂在此處陳列，而小到只堪透氣的庭稱為天井。

院子

即庭院。

廊

環繞着庭的四周的有蓋通道。設有房間的廊為廡廊。宋代汴梁（開封）的大相國寺，每逢廟會都開放用作民間的攤販市場，墟期時萬人齊集在寺內廣場的廡廊進行交易。

堂

堂是前庭對正中央那座建在台階上的主體建築物，是帝王的殿「堂」、「宮」殿，宗廟的「太廟」，平民百姓供奉祖先的「祠堂」「家廟」，明清之後稱之為「廳堂」，是進行一般祭祀、議事及接待客人之處。「堂」相當於一座教堂、一部歷史、一篇告示、一個法庭和一個內部檢討的場所。

西階

堂前西面的台階，是客人的走道。

東階

堂前東面的台階，是主人的走道。因此主人亦稱「東道」。

陛

陛是宮殿在東、西階中間，專供帝王使用的斜坡，陛上本來梯階的地方雕着龍紋祥瑞，「陛下」坐着轎子從陛而降。

序

序是堂內與堂門垂直的牆，東、西兩堵牆稱為東序和西序，序後面是主人的私家地方。

廂房

大堂內，「序」之後的堂室，便是主人的東西「廂房」。

闈

闈是中堂兩側、通往內院的小門洞。

室

室是後院最主要的建築物，男主人的寢室。

走

庭院的中央通道，供人往來。

步

堂階前的地方，供人慢步。

趨

堂門前的地方，供人快走。

園林

園林

園林供人遊賞，在人工建築出來的環境中模擬自然景物，務求使亭、閣、門、窗與花、木、山、水巧妙配合，以滿足人們對詩情畫意的追求，是中國建築中最優悠的處所。

囿、圃、園、苑

有着專門功能的園林。囿是有圍牆的園林，通常用作畜養禽獸；圃用作種菜；園種水果；苑養禽獸。

園林藝術

園林藝術是對環境加以藝術處理。中國園林藝術集建築、書畫、雕刻、文學、園藝等藝術於一身，是中國美學的楷模，反映出中國人深邃的哲理思辨及對生活的追求。

造園

中國古代文人雅士、達官貴人，以至於帝王，均熱衷於園林藝術，甚至親自設計造園。

《園冶》

《園冶》是明代計成的園林專著。書中強調園林的設計比工藝更重要，而園林設計追求以人工呈現自然，關鍵則在於因地制宜地借景。

石景

石頭是實物，又可作為抽象的藝術符號，能夠從有限跨越無限。有謂無石不成園，古代造園家通過堆疊石頭，表現出中國園林獨特的山水自然情趣。「太湖石」自唐代以其「透、皺、瘦」而風行。

借景

借景是中國園林的傳統手法——有意識地把園外的景物「借」到園內視景範圍中來。借景是提示人們如何在園林裏體會四季景物，有收無限於有限之中的妙用。借景有所謂遠借、鄰借、仰借、俯借、應時而借等。

觀賞

視覺效果

距離是視覺效果最關鍵的條件。對象太遠顯得不真實；當對象高度與觀看距離是 1:10 時，主要看到對象與環境的關係；比例高於 1:2，才可欣賞到細節、質感。

形勢

形勢是風水術語，出自《葬經》的「百尺為形，千尺為勢」。形與勢，即近與遠、小與大等對立性的空間構成。從遠到近，從外到內，由概括到精緻，整座建築的裝飾都是根據觀賞距離來進行的。出色的裝飾可以改變整個空間，或者形勢。

視覺心理

造形能改變觀感。例如屋頂彎彎翹起的形態，在視覺上將巨大沉重的屋頂變得輕巧，令本來呆滯笨重的輪廓，變成一條充滿活力的天際線。

對比

中國建築的台基與屋頂，是利用兩個截然不同的形態，來表現一種對比中的和諧意象。而宮殿明亮強烈的顏色，能夠喚醒整個寂寥寬闊的廣場。

可觀性

木建築框架結構的外露設計，自有其實用意義，但從美感角度而言，框架結構玲瓏剔透，一目了然，可觀性十分高。

含蓄

傳統的中國鑑賞法則忌諱直接呈現，中國人樂於經營迂迴曲折的隱晦效果。例如合院的大門後設置影壁，人們無法在外面看清楚整座建築的面目。又早期的建築，要求樑柱的裝飾須節制而非大肆表現。

質感

室內槅扇、門、窗、花罩、欄杆裝飾重點在於雕工，不施油彩，以保留上等硬木質感的可觀賞性。

風格

裝飾合宜會錦上添花，否則會弄巧成拙。每種文化、每個時代都有它獨特傾向的「恰到好處的裝飾」，我們稱之為裝飾的風格。

氣勢

古代皇家的高台氣勢迫人，是採取了倚台逐層建房的方法以取得宏大的外觀。後代建築群集的皇宮，殿宇並不特別高聳，但一個個反翹華麗的琉璃屋頂，連結成一條充滿活力的天際線，有一種連結天地的懾人氣勢。

虛飾

清代的建築致力於雕琢，裝飾工程已脫離結構功能，可謂進入虛飾的年代。

裝飾

裝飾與掩飾

裝飾分為「結構」和「不涉及結構」兩大類。不涉及結構的裝飾缺乏內在價值，流於花俏，可稱之為掩飾。傳統中國建築在用材及結構上均具美學價值，所以大體來說，中國建築的「裝飾」是裝飾而不是掩飾。

功能與裝飾

現代建築提倡「形式服從功能」，貶抑裝飾。其實功能與裝飾可以相輔相承。中國傳統木建築，每一個實用功能的部分（構件）都可以列入裝飾的範圍；建築物中沒有純粹的裝飾，而是每處裝飾都具備功能。斗栱是「兼具功能與裝飾」的最佳例子——身為承重托架的斗栱，一攢攢的像層層疊疊的波濤，非常華麗。

石工

石工主要用於地基、地平、柱礎、台階、石欄杆等，在中國建築所佔的分量不重，但從帝王陵墓、佛教石窟、長城、牌坊等，可窺見中國石工的技術及藝術造詣。

木雕作

經過細工處理的木框構件，本身已經是了不起的雕刻。而通透的木裝修、木花格除了講究雕工，更利用雕作圖案在光線下的細膩變化，反映出中國木雕工藝技術已臻至圓熟。

隱起

形容早期中國木建築的裝飾：節制而非大肆表現。

雕飾手法／種類

中國木建築的雕飾手法，包括立體圓雕、透雕、浮雕、貼雕、嵌雕。而除了石雕、木雕之外，還有磚雕、瓦作、陶泥塑造等。

彩繪／彩畫

彩繪主要集中在藻井、斗栱、門楣、樑柱以及外檐構件上，出色的樑枋彩繪，設色並不遜於工筆畫。油彩是一層薄薄的「保護膜」，有辟濕、除蟲的作用。

彩畫等級

中國古代建築須服從社會的身份差別秩序，建築彩畫在顏色的選擇和圖案的使用上，亦有一套嚴密的等級制度。建築彩畫的制度在元代基本形成，明代更趨制度化。清承明制，彩畫等級更加嚴格。宮殿最高級的彩畫是和璽彩畫。

包袱

秦漢之前宮殿流行在橫樑上掛着帷幕織錦來裝飾。至今樑上依舊保留着畫上一塊方形彩繪，將樑身裹住的習慣，這種圖案到現在仍然叫做「包袱」。

花樣

剪紙、年畫、彩繪上的圖像，往往利用諧音來寓意吉祥、寄托理想。

紋

即圖案樣式。中國的窗花圖樣繁多，就大系而言即有卍字系、多角形系、花形系、冰紋系、文字系、雕刻系等等，而最高級的宮殿飾紋是三交六碗菱雕花。

鎏金

在金屬表面貼金的傳統手工藝，最高級的飾紋是「鎏金團龍渾裙板」。

非關結構的裝飾

指窗花剪紙、壁畫、對聯等，寓意吉祥及道德嚮往。這些裝飾可謂將生活粉飾一番。

參考書目

《爾雅》《說文解字》《古籀彙編》《詩經》《論語》《東京夢華錄》《洛陽伽藍記》《周禮》《史記》《天工開物》
《齊民要術》《夢溪筆談》《長物志》《中國大百科全書》美術卷、建築園林城市規劃卷

《營造法式註釋·卷上》	梁思成	中國建築工業出版社	1983
《清式營造則例》	梁思成	中國建築工業出版社	1981
《梁思成文集》	梁思成	中國建築工業出版社	1984
《中國古代建築史》	劉敦楨主編	中國建築工業出版社	
《中國歷代藝術·建築藝術編》	中國歷代藝術編輯委員會	中國建築工業出版社	1994
《中國古建築瓦石營法》	劉大可編著	中國建築工業出版社	1993
《浙江民居》	中國建築技術發展中心·建築歷史研究所	中國建築工業出版社	1984
《中國傳統建築》	程萬里編著	中國建築工業出版社	1991
《華夏意匠》	李允鉌	廣角鏡出版社	1984
《中國古典建築·室內裝飾圖集》		今日中國出版社	1995
《中國古代插圖精選》	方俊、尚可編	江蘇人民出版社	1992
《中國美術五千年·第七卷》			1991
《中國建築備忘錄》	王鎮華	台灣時報出版社	1989
《中國住宅概說》	劉敦楨	台灣明文書局	1983
《中國宮殿建築》	樓慶西	台灣藝術家出版社	1994
《中國古建築木作營造技術》	馬炳堅	博遠出版社	1993
《建築史論文集》	清華大學建築系編	清華大學出版社	1983
《中國建築史》	〔日本〕伊東忠太〔陳清泉譯補〕	台灣商務印書館	1981
《中國傳統民居百題》	荊其敏	天津科學技術出版社	1985
《園冶》	〔明〕計成	金楓出版社	1987
《中國古代建築與周易哲學》	程建軍	吉林教育出版社	1991
《中國古代建築技術史》	中國科學院自然科學史研究所	科學出版社	1985
《古建築勘查與探究》		江蘇古籍出版社	1988
《故宮文物月刊》	台北故宮博院		
《建築歷史與理論·第一、二輯》	建築歷史學術委員會主編	江蘇人民出版社	1980
《中國建築史話》	俞維國等編著	台灣明文書局	1989
《中國古代建築》	羅哲文主編	上海古籍出版社	1990
《中國園林藝術》	喬匀主編	香港三聯書店	1982
《中國古建築》	中國建築科學研究院編	香港三聯書店	1982
《承德古建築》	天津大學建築系·承德市文物局編著	香港三聯書店	1982
《圓明園》	黃韜朋、黃鍾駿	香港三聯書店	1985
《中國民居》	陳從周、潘洪萱、路秉傑	香港三聯書店	1993
《中國廳堂:江南篇》	陳從周主編	香港三聯書店	1994
《梓室餘墨》	陳從周	香港商務印書館	1997
《中國建築美學》	侯幼彬	黑龍江科學技術出版社	1997
《建築歷史與理論研究文集》		中國建築工業出版社	1997
《劉敦楨建築史論著選集》		中國建築工業出版社	1997
《中國園林》	〔德〕瑪麗安娜·鮑榭蒂	中國建築工業出版社	1996
《中國古典園林分析》	彭一剛	中國建築工業出版社	1986
《論中庭園花木》	程兆熊	台灣明文書局	1985
《中國傳統民居建築》	汪之力主編	山東科學技術出版社	1994
《中國建築型態與文化》	樓慶西	台灣藝術家出版社	1997
《傳統建築手冊·形式與作法》	林會承	台灣藝術家出版社	1990
《中國古建築彩畫》	馬瑞田	文物出版社	1996

後記

想起盛唐

光輝燦爛的日子

　　從任何觀點出發，都是唐代，從軒轅黃帝到今天，只有一個夠得上以「盛」來形容的朝代——「盛唐」。

　　追想唐代盛世對每一個中國人來說，都是令人愉快的事。

　　只要想像京師那條（比今天北京天安門前的長安街寬兩倍）闊得像平原的朱雀大路，一下子湧出二十幾萬軍隊，簇擁着天朝皇帝偶爾出來走一趟的威儀，想像比今天北京故宮太和殿還要大三倍的麟德殿……這個獨一無二的盛唐，是其他國家以學習中國文化為榮的年代。

　　過去，西方人一直都對中國古代城市的完善規劃豔羨不已，原因是西方世界的都市，歷來都是由少數人聚居的村鎮新舊混集地陸續擴充而成的，都市越大，就越混亂繁囂，條條大路通羅馬，羅馬城卻是最易迷途的地方。而中國則從可考的文獻開始已經有擇地建城的傳統，每一代的執政者，治理國家的第一步，往往都是慎重選擇象徵政權永固的新根據地。長安便是經過多番考察和綜合改良才興建起來的超級城市。

　　公元 607 年，第一批東瀛使者到達中國。一百年之後，「唐風」勁吹日本，長安城連同宮殿佈局，甚至朱雀大街和東西兩市的名稱東渡扶桑，成為日本第一個固定首都奈良的平城京（710）和及後的平安京（794）的藍本。8 世紀雄踞中國東北的渤海國首都上京龍泉府（在今天黑龍江寧安縣渤海鎮，又稱忽汗王城，於公元 926 年被契丹所滅），又是另一個再版的小長安城。

　　在過去，外邦首府會以命名「漢城」為榮。

　　13 世紀的義大利商人馬可‧勃羅，返回祖國之後，最困擾的居然是沒法說服自己的同胞相信，元代大都（今天的北京）的繁盛景象。令馬可‧勃羅驚為人間天堂，人口超過一百萬，處處高樓華廈的臨安（南宋偏安的首府，今天的杭州），卻已是唐宋風流的餘韻了。

宴集日本國使臣勑

欽定全唐文

日本國遠在海外遣使來朝甄涉滄波兼獻方物共使員

卷十七 中宗

人莫問等宜以今月十六日於中書宴集

中國東北少數民族使節

日本或高麗使節

東羅馬帝國使節

唐代迎送賓客的鴻臚寺官員

技巧 與 韻味

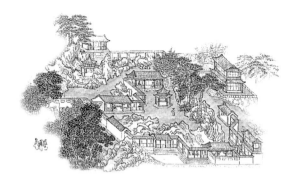

穿堂入室的除了燕子雙雙之外，還有《唐宋傳奇》裏飛簷走壁的俠客，古代中國的建築除了開敞之外，顯然不以高大巍峨取勝。

清初名士李漁（笠翁），將傳統中國文化的特點歸納在「精」和「雅」兩個字上。反映在建築上，「精」固然是處理具體物料的高度技巧，而「雅」則恐怕只能用更加抽象的「韻味」來體會了。「雅致的韻味」一直都說不清，卻正是中國文化的精粹，難怪王公貴冑的府邸也要刻意移竹當窗，分梨為院來調和金粉樓台的僋俗了！

文人雅士工建設，園林是一幅可以遊玩、可以休憩的山水畫，牖窗一推，便會飄來遠山黃葉，滌拂塵垢。殘荷加上雨聲，生活無不帶着詩化的想像空間。

這些都是傳統中國建築最使人難以忘情的地方。一幢幢房舍合抱的中央，設置的是豁虛的庭院，道德操守和建築佈局都一樣「虛懷若谷」。

過去的美好，就像消逝的美人，縱然挽斷羅裙也留不住。文明一直都在進步，大家樂於見到當初的冷板土炕，變成今天的高床軟枕。

現代的建築大師，由水泥密封的建築，改為玻璃幕牆，由匣子式的高樓回到維多利亞時代、新古典主義甚至古希臘羅馬的建築形式。由重新打開天窗，到勇敢地將現代結構解體，努力地尋求更適合我們的居住空間。

假如整個偉大工程的使命是令人類重新投向「自然」的話，在這個時候想起「盛唐」，可別有一番滋味。

也談傳統

「民間的建築好像圍着桑樹唱出來的民歌，是自然生長出來的。官方的建築則帶着設計、規劃和重新安排的成分。同樣的音符就會由跳脫變成莊重，本來自由也許變得略帶拘謹了……」

——〔英〕布魯士・柯爾素普（Bruce Allsopp）《建築通史》

柯爾素普對音樂的觀點，足以和其他文化項目相提並論。我們當然可以在每一棵桑樹下聽到春耕秋收的盼望和歡樂，只是這種自然感情和精神的音符，將會跟着另一次的春耕秋收而流失湮沒。將每一代的感情和精神收集整理，加以保存，就是所謂的傳統。

官方（古典）音樂其實就是整個民族的精神累積，也許會「略帶」拘謹，每一代的文化精華卻藉此得以向更高層次發展。民歌經過設計、規劃和重新安排，就提煉成為歌劇院裏扣人心弦的藝術。

假如兩千多年前孔子沒有把當時的民間詩歌整理編訂，《詩經》根本不可能流傳到今天，中國文學也就需要等待另一個萌芽的機會，也無所謂歷史和傳統了！

傳統是一個文化的證據，有人拿它來重溫，也有人拿着它來發揮。

太傳統會了無生氣，完全放棄傳統卻會令人無所適從。

假如我們將傳統瞭解成「一些值得保留的東西」的話，也許會更加瞭解所謂傳統的含意，包括我們的姓氏、新春的紅封包、快樂的聖誕節等。

今天我們練習毛筆書法時，仍然會打開古代的字帖。一千三百年前的顏真卿、柳公權的書法刻劃在西安的碑林裏，不知不覺間就成為了我們生活的一個部分，這就是所謂的傳統。

傳統好像一條路，每一次回頭，都會看到我們是從甚麼地方出發，打算往甚麼方向走下去。

無論如何彎彎曲曲，都是路。

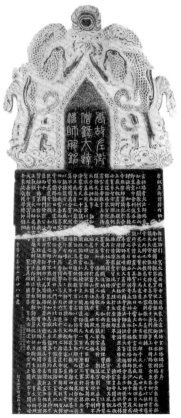

西安碑林裏柳公權《玄秘塔碑》（公元 841 年）

哥哥的話

旅居美國二十多年，研究所畢業後就一直從事政府審計工作，現任職佛羅里達州南部棕櫚郡教育署的審計長。棕櫚郡教育部每年的預算約為 18 億美元，是全美排行第 14 位的教育行政區。作為一個部門的負責人，我的工作主要是以「經濟原則性」、「邏輯性」、「合法性」和「可行性」，對被審核的預算案作出真實及不偏袒的審核，經過觀測調查然後正式向當局提出撥款建議。

我的工作與建築碰頭，緣於本地人口激增，當局每年都要撥款興建大量的中、小學校舍。單就去年經我的部門審核而撥出這方面的款項就超過 5 億美元 *。報告內容主要針對每一項建築工程的預算、材料、施工、設計以至維修效率等等。

當我的弟弟要我寫出對《不只中國木建築》的看法時，從事「審核與建議」工作多年的我本來以為可以駕輕就熟，可是事實卻與想法差距甚遠。

我在 1998 年曾經返港，來去匆匆，當時他正在埋頭撰寫這本書。我們兄弟秉性各不相同，他在法國攻讀的是造型藝術，而我在大學的本科是屬於科學範疇。兩兄弟分開多年，聊起天來，彼此的思想、價值觀和生活環境的不同，對許多事情的觀點雖然偶爾會有共鳴，但很多次卻是南轅北轍、背道而馳。每一次彼此的出發點都彷彿相同，但到最後都會出人意料地各自走到相反的方向。這大概就是「現實」與「藝術」互相衝突的寫照吧。初時令我感到很困惑，直至當我記起小時候讀過「瞎子摸象」的故事，才意識到各執一詞永遠也不可能有效及正確地瞭解任何事物，除非我們能夠以不同的角度去衡量和判斷，才有機會瞭解到真相。

不論科學或藝術，以偏概全總有「瞎子」之嫌。東、西方自說自話的文化作風亦早已顯得不合時宜。小弟花費五年的時間完成這本書，對海內外在西方文化薰陶下成長的新一代，頗有輕鬆地找到「另外一塊拼圖」（that missing puzzle）的作用，開始對兩種文化作「一整個」的瞭解。

作為讀者，又是作者的哥哥，我很高興他可以在現代那種忙碌，任何文化、藝術一旦缺乏經濟效益就會被淘汰遺忘的時候，將中國建築歷史、文化和藝術的發展，呈現給我們。

趙廣隆 (CPA, CMA) 2000 年 1 月
美國佛羅里達州棕櫚郡教育署審計長
美國佛羅里達州 Coral Springs 中國文化協會會長

* 本地中、小學的美術和音樂教育是沒有州政府補助的，全賴家長及教育家的努力奔走，才能繼續在預算範圍之內。香港有藝術發展局的推動，實在可喜。

記佛光寺

　　我所知的佛光寺，一直都只是在平面上。在巴黎讀書時，鄰近聖母院和小聖堂，當時為多瞭解一點東西方的「神聖」結構，開始閱讀梁思成先生的中國建築資料。再接觸時約在 1995 年，從頭閱讀中國建築，這時候的佛光寺是在中國營造社的文獻、《中國建築科技發展史》和敦煌全集的《建築卷》裏。

　　2000 年，我把學習中國建築的筆記整理成《不只中國木建築》出版。隨後開始另一個在筆、紙之間的中國畫旅程，在山山水水中又回到「大佛光寺」上。大約是 2008 年，台灣佛光山在編一部佛教藝術的全集，如常法師來訊問可否借用一些圖，佛光山要的也正是佛光寺。

　　增上緣應在「不肯去觀音」的祖庭之旅上，2013 年秋天，夥同央視紀錄頻道總導演徐歡女士和她的團隊，從北京走訪山西古原。車子在黃色的山林、黃色的土地一直走，平面的佛光寺終於在黃色的山坡上變成立體，體量不大，卻比例恢宏，巨大的斗栱顏色斑駁，融在五台山的秋色裏。

　　我回到當初「神聖」結構的課題，繞着佛寺轉圈，撫摸每一根與永恆競賽的大木柱，試圖和「地老天荒」的感覺握手。佛寺緊依山崖，崖壁從東至西，清晰地露出岩層，推移，然後岩石擠壓，變成碎石，絞動，在不滿五十米的距離，岩層歷劫，未到西邊盡頭，已成齏粉，再讓樹木紮根……寺前寺後同時在進行着靜止無聲的洪荒運動。

　　這景像似在宣示，「神聖」不是一個搭出來的結構，而是天地那種把結構也吞沒的力量，令人敬畏得心頭發恍。我在想，當初建寺的僧侶，會是這股力量的天啟吧！

　　千年古剎，與山崖一直在討論人世間逐漸聽不到的說話。歷史選擇了唐代，歲月選擇了佛光寺，佛光寺慷慨地在秋色中讓我同時頂禮山崖的泥土，寺內的雕塑。

趙廣超 2015 年冬

鳴謝

何承天先生、趙廣隆先生在百忙中替本書寫序及後記

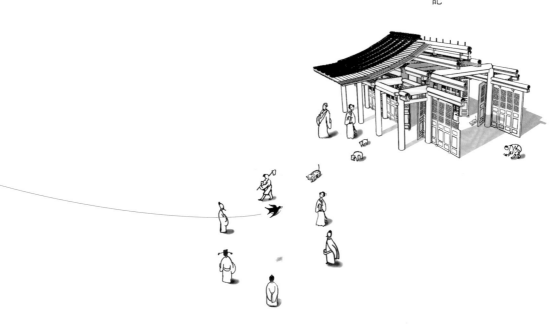